器灵

国家藏宝

人形设计艺术图鉴

A泰 ◎ 编著

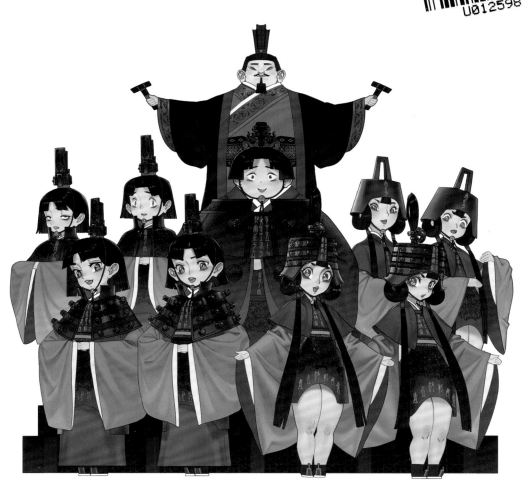

人民邮电出版社

北　京

图书在版编目（CIP）数据

器灵 : 国家宝藏人形设计艺术图鉴 / A泰编著. --
北京 : 人民邮电出版社, 2023.6
ISBN 978-7-115-60771-3

Ⅰ. ①器… Ⅱ. ①A… Ⅲ. ①人物－艺术－设计－图
集 Ⅳ. ①J06-64

中国国家版本馆CIP数据核字(2023)第012653号

内 容 提 要

　　本书以文物为创作主题，通过拟人化的设计手法设计出不同的文物器灵角色。

　　本书分为书画、剑与矛、青铜礼器、青铜杂器、木制品与古树、金银玉瓷、石雕与古建筑 7 个部分，收录了 36 件文物。每件文物又分别从角色立绘、国宝档案、器灵档案、设计过程 4 个维度清晰地展示了文物的魅力和角色设计过程，并通过简洁的图示信息展现了编者的设计想法。

　　本书适合人物原画设计初学者、绘画爱好者，以及对中华传统文化、文物馆藏感兴趣的读者阅读。读者既可以学习人物原画的设计方法，又可以在一定程度上认识并了解文物。

◆ 编　著　A　泰
　　责任编辑　张　璐
　　责任印制　马振武

◆ 人民邮电出版社出版发行　　北京市丰台区成寿寺路 11 号
　　邮编　100164　　电子邮件　315@ptpress.com.cn
　　网址　https://www.ptpress.com.cn
　　北京宝隆世纪印刷有限公司印刷

◆ 开本：787×1092　1/12
　　印张：14　　　　　　　　　　2023 年 6 月第 1 版
　　字数：580 千字　　　　　　　2023 年 6 月北京第 1 次印刷

定价：159.80 元

读者服务热线：(010)81055410　印装质量热线：(010)81055316
反盗版热线：(010)81055315
广告经营许可证：京东市监广登字 20170147 号

前言

为弘扬中国优秀传统文化尽一份薄力，一直是我的一个心愿。

在2021年4月，我观看了《国家宝藏》《如果国宝会说话》等文博探索类节目，被节目中所介绍的"国宝"深深吸引。从那时起，我就萌生出绘制文物拟人系列插画的想法，而对优秀传统文化的真切热爱便成为我编写本书的动力。

对于我来说，以国家文物为题材进行创作这件事应该是严肃且谨慎的，需要创作者怀着对历史的敬畏和高度的责任心，尤其是站在图书出版的角度上，其影响不可估量。因此，我一直小心翼翼地摸索，这份担忧像一把剑，悬在我头上，握在我手心。此前我未认真想过自己可以出书，直到这一刻来临，才真切感受到考验能力的时候到了。

在本书里，我主要探讨如何用图形语言讲述中国文物独有的意蕴。在设计文物角色时，我常常围绕着多个问题进行思考，如如何表现文物角色的气质，如何提炼文物的特点并将其转化为角色的设计点和精彩点，如何将情绪转化为设计手法，从而进一步完善"气质＋定位＋元素"的设计理论框架等。

本书从第一视角出发，图文并茂地展示了36件中国文物，让读者既能通过角色立绘和档案信息认识书中所介绍的文物，又能通过设计过程了解我在设计角色时的思维和方法。

我在编写本书时仍是一名在校大学生，由于个人能力有限，书中难免存在疏漏之处，还请广大读者指正。在角色原画设计的道路上，我一直以个人研究和学习为主，只能算是一名资历尚浅的初学者。因此本书所提到的设计理论仅能作为一种个人的思维方式分享给读者，并不是成熟的理论体系。

出版图书一直是我的目标之一。对此，我首先要特别感谢我的伯乐——人民邮电出版社，是贵社让我有机会实现出书这一梦想。其次要感谢社里相关编辑老师的辛苦和努力，是他们督促我进一步完善内容，从而让本书得以顺利出版。在创作阶段会遇到诸如痛苦、孤独等负面情绪，虽然我事先有心理准备，但真正做起来才发现，自己是一名耐力较差的"短跑选手"，却参加了一场马拉松。再次我还要感谢我的朋友们，正是因为有他们的陪伴和支持，我才在漫长的创作旅途中坚持了下来。最后非常感谢所有读者，希望本书能给你们带来一些触动。

A泰

2022年12月

艺术设计教程分享

本书由"数艺设"出品，"数艺设"社区平台（www.shuyishe.com）为您提供后续服务。

"数艺设"社区平台，为艺术设计从业者提供专业的教育产品。

与我们联系

我们的联系邮箱是 szys@ptpress.com.cn。如果您对本书有任何疑问或建议，请您发邮件给我们，并请在邮件标题中注明书名及 ISBN，以便我们更高效地做出反馈。

如果您有兴趣出版图书、录制教学课程，或者参与技术审校等工作，可以发邮件给我们。如果学校、培训机构或企业想批量购买本书或"数艺设"出版的其他图书，也可以发邮件联系我们。

关于"数艺设"

人民邮电出版社有限公司旗下品牌"数艺设"，专注于专业艺术设计类图书出版，为艺术设计从业者提供专业的图书、视频电子书、课程等教育产品。出版领域涉及平面、三维、影视、摄影与后期等数字艺术门类，字体设计、品牌设计、色彩设计等设计理论与应用门类，UI设计、电商设计、新媒体设计、游戏设计、交互设计、原型设计等互联网设计门类，环艺设计手绘、插画设计手绘、工业设计手绘等设计手绘门类。更多服务请访问"数艺设"社区平台（www.shuyishe.com）。我们将提供专业、准确、及时的学习服务。

目录

章壹 妙笔亘古——书画 / 007
壹 千里江山图 / 008
贰 洛神赋图 / 012
叁 上阳台帖 / 016
肆 格萨尔唐卡 / 020

章贰 金革之声——剑与矛 / 025
壹 越王勾践剑 / 026
贰 大明永乐剑 / 030
叁 吴王夫差矛 / 034

章叁 藏礼于器——青铜礼器 / 039
壹 妇好鸮尊 / 040
贰 错金银云纹青铜犀尊 / 044
叁 亚长牛尊 / 048
肆 双羊尊 / 052
伍 虎食人卣 / 056
陆 曾侯乙编钟 / 060

章肆 物类相感——青铜杂器 / 065
壹 错金博山炉 / 066
贰 错金银铜翼虎 / 070
叁 错金杜虎符 / 074
肆 鎏金铁芯铜龙 / 078
伍 十二生肖兽首铜像 / 082
陆 错金银嵌宝石虎噬熊铜镇 / 086
柒 一号青铜神树 / 090

章伍 古木新生——木制品与古树 / 095
壹 落霞式「彩凤鸣岐」七弦琴 / 096
贰 螺钿紫檀五弦琵琶 / 100
叁 绢衣彩绘木俑 / 104
肆 漆木彩绘双头镇墓兽 / 108
伍 狸猫纹漆食盘 / 112
陆 文衡山先生手植藤 / 116

章陆 弥足珍贵——金银玉瓷 / 121
壹 皇后之玺 / 122
贰 宋大理国银鎏金镶珠金翅鸟 / 126
叁 鎏金迎真身银金花四股十二环锡杖 / 130
肆 景泰蓝麒麟 / 134
伍 青釉褐彩「春水春池满」诗文壶 / 140
陆 至正型元青花龙纹大瓶 / 144

章柒 静止之美——石雕与古建筑 / 149
壹 彩绘散乐浮雕 / 150
贰 昭陵六骏之飒露紫、拳毛䯄 / 156
叁 石台孝经 / 160
肆 午门 / 164

后记 / 168

国家宝藏
National Treasure

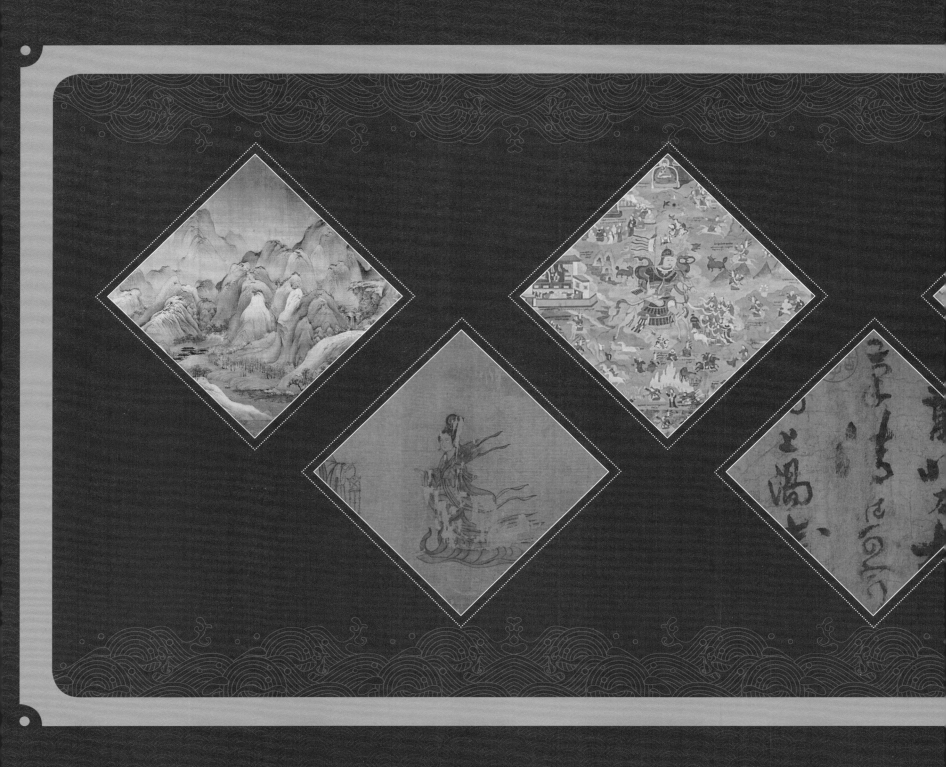

妙笔亘古——书画

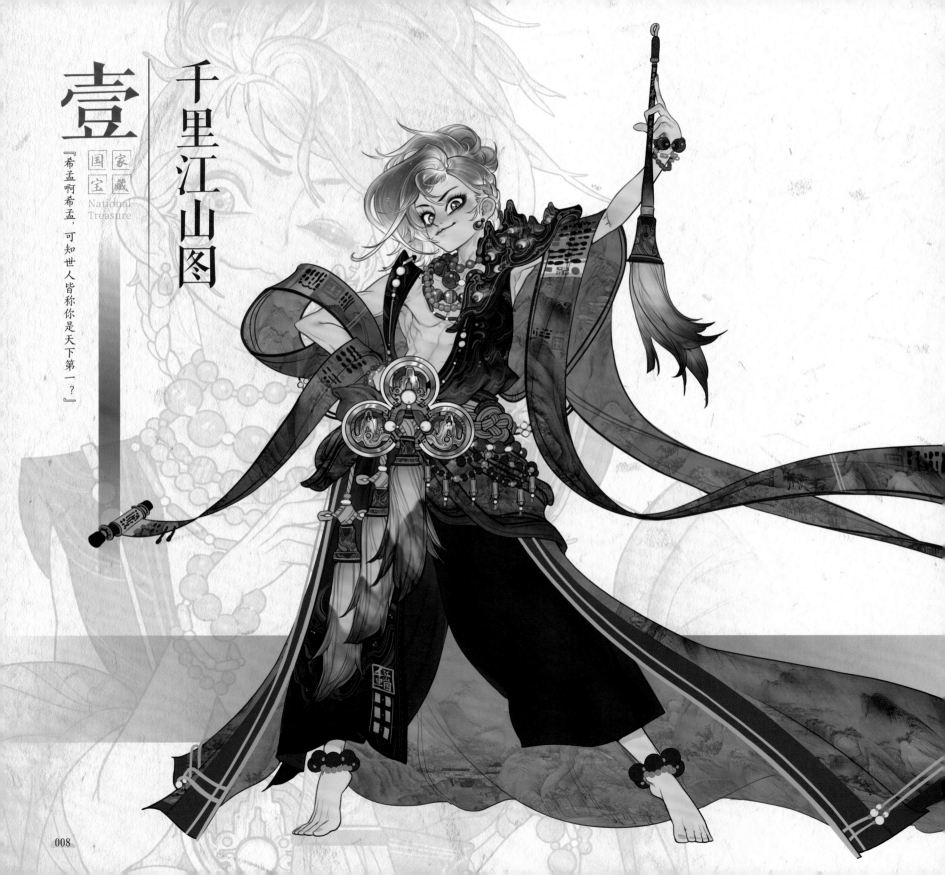

千里江山图

壹

家藏
国宝
National
Treasure

『希孟啊希孟，可知世人皆称你是天下第一？』

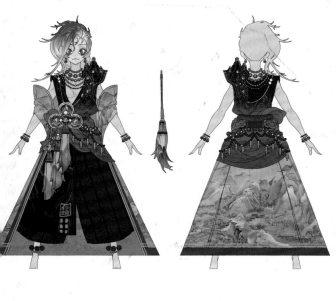

国宝档案

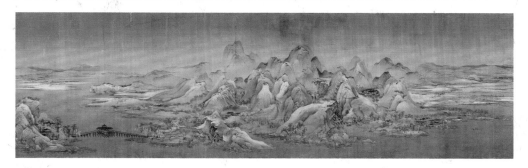

年代：北宋。　　**级别**：国家一级文物，"中国十大传世名画"之一。

件数：一件。　　**收藏地**：北京故宫博物院。　　**尺寸**：纵51.5厘米，横1191.5厘米。

材质：绢本。

文物历史

⊕ 《千里江山图》现世于北宋末年，几百年间辗转多处，直至清初时被收入内府。

⊕ 爱新觉罗·溥仪出宫时携出该画卷，后不知何因，《千里江山图》流落民间，再之后由国家购回。

文物特征

　　《千里江山图》是一幅将近12米长的绢本设色画，虽然其中没有作者款印，但是据卷后北宋宰相/书法家蔡京题跋可知为北宋王希孟所创作。《千里江山图》将绵延起伏的山体作为表现对象，采用多点透视方法将画卷划分为六段，其构图周密，画面张弛有度、自然连贯，充分体现了北宋院画工整、严谨的时代风格。站在如此庞大的画卷前，仿佛身处画卷中，漫步于青山绿水，行走在浩渺山河，感慨其磅礴江山，惊喜其细致入微，不由好奇该画卷背后精巧的技艺。在画卷的设色和笔法上继承隋唐以来的"青绿山水"画法，即以孔雀石、青金石、蓝铜矿、砗磲等珍贵宝石作为主要颜料，使得画面色泽如宝石般闪耀，画面视觉上更为立体。

文物价值

　　宋代青绿山水画中具有突出艺术成就的代表作《千里江山图》，为"中国十大传世名画"之一。该画卷继承"青绿山水"艺术手法，在山石轮廓中添加泥金，用以增强青绿金碧的效果，称为"金碧山水"。隋唐时期，山水画日趋成熟并成为独立的一门"画科"，"金碧山水"作为较早完善的一种山水画形式，所运用的技法使山水的画面效果更具有立体感和层次感，并且由于矿物质的特性，画面"千年不变"。《千里江山图》不仅是"青绿山水"艺术手法发展的里程碑，而且集北宋水墨山水画之大成，可见其价值之高、影响之深远。此外，该画卷中精心勾勒的屋舍、桥梁、船舟等场景及包罗万象的内容，也为相关历史研究提供了资料。

器灵档案

姓名：千里江山图。

年龄：900多岁。

籍贯：未知。

身份：宫廷画师。

身高：1.75米。

特点：拥有堪称千载独步的绘画才华，举手投足间散发着天才独有的魅力。

性格：自命不凡。

设计过程

角色标签

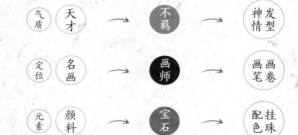

气质	天才	→	不羁	→	神情 发型
定位	名画	→	画师	→	画笔 画卷
元素	颜料	→	宝石	→	配色 挂珠
元素	江山	→	江山	→	挂饰 图案

草图构思

《千里江山图》是我在大三上学期观看《国家宝藏》栏目时见识的第一件国宝，直到现在，我仍然记得当时被这幅天才少年之作深深打动的心情，王希孟在他最好的年纪画出了这幅惊艳世人的画作，画卷中鲜艳且大胆的色彩、气势雄伟且连绵不绝的山脉都给我留下了深刻印象。带着这份热情，我萌生了将文物转化为角色立绘的想法，这也是该文物拟人系列设计的起点。凭借对《千里江山图》的初印象，我认为其器灵的气质和定位应与画作作者王希孟有关，所以将器灵设定为一个不羁的天才少年。

我在查阅资料时，印象较为深刻的是画卷上千年不变的"江山"竟然是以珍贵的宝石为颜料绘制而成的，因此我提炼了《千里江山图》中的"颜料"和"江山"作为器灵的主要设计元素。

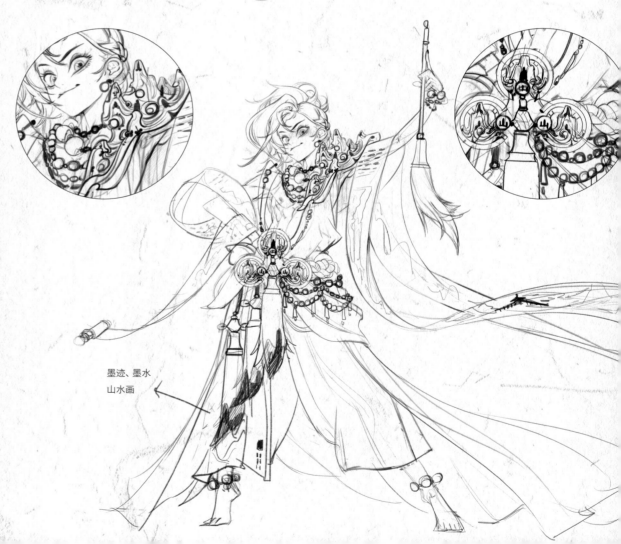

墨迹、墨水
山水画

细节设定

《千里江山图》的主要元素是江山，我提炼其造型与颜色，并将其转化为了肩挂、腰挂、蘸水毛笔、宝石挂珠等设计元素。

肩挂

肩挂是从"江山"元素出发来设计的，主要灵感来源于我很喜欢的文物——博山炉。博山炉的一大特点是其镂空的空间感，我由此联想到《千里江山图》中山峦重叠的立体感，为了保持这种立体感，便将"江山"元素设计为器灵的肩挂，并在肩挂上镶嵌发光的宝石。

腰挂

腰挂是整体设计的核心和难点，结合了"宝石"和"江山"元素。器灵的腰部结构包括了腰挂和腰带。腰挂的整体造型呈"山"字形，上面有三个金属圆环，每个金属圆环中有山峰状的金属片，金属片后镶嵌着蓝铜矿石。两侧的腰带分别采用特殊的编织方式来连接中间的腰挂，并且收束着上衣。

蘸水毛笔

腰挂下挂着毛笔，毛笔笔尖上晕染开的颜料连成一个整体，呈现出《千里江山图》的画卷内容。这个设计灵感来源于《国家宝藏》栏目的一个海报设计——毛笔浸泡在水中，笔尖上的颜料晕开后形成了《千里江山图》。

宝石挂珠

《国家宝藏》栏目在讲述《千里江山图》的"今生"故事时，特别讲解了该画作使用的颜料都是一些名贵的宝石，如孔雀石、青金石、蓝铜矿、砗磲等。我将颜料的原料转化为器灵身上的饰品，如脖子上、手腕上及腰间的大串宝石挂珠，用于凸显器灵高贵的气质。

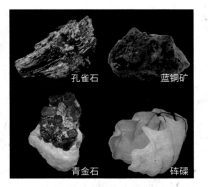

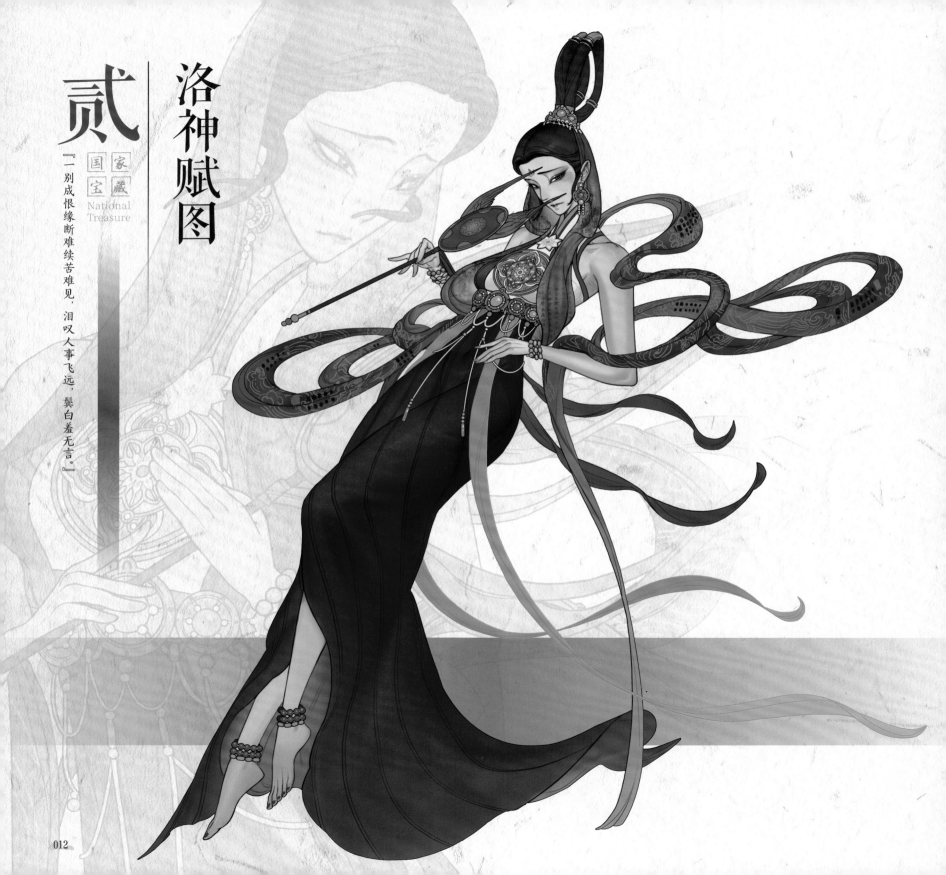

洛神赋图

家藏
国宝
National
Treasure

『一别成恨缘断难续苦难见，泪叹人事飞远，鬓白羞无言。』

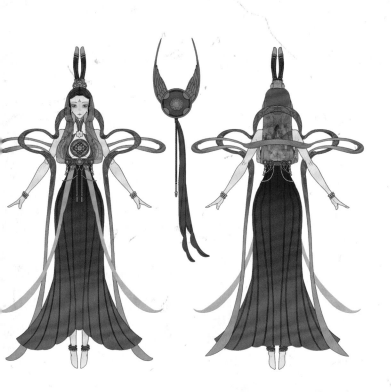

喜　怒

哀　惧

国宝档案

年代： 东晋。

级别： 国家一级文物，"中国十大传世名画"之一。

件数： 一件。

收藏地： 南宋临摹件藏于辽宁省博物馆。

尺寸： 纵 27.1 厘米，横 572.8 厘米。

材质： 绢本。

文物历史

⊙ 虽然顾恺之的真迹早已失传，但后世摹本保留了下来，据专家研究摹本约有九本之多，主要传世的是宋代的四件摹本，两件藏于北京故宫博物院，一件藏于辽宁省博物馆，一件藏于美国弗利尔美术馆。其中辽宁省博物馆所藏的一件和北京故宫博物院所藏的其中一件较为精彩，画卷中赋文和画面同时呈现。

文物特征

《洛神赋图》是根据曹植《洛神赋》而作的画卷，情真意切地向世人描绘了一段真挚、纯洁的爱情故事，是顾恺之的精品之作。

长卷像连环画一样从右端开始，在标题和赋文后分为三个部分。第一部分为"邂逅"，描绘曹植日落时在洛水河畔与洛神相遇的场景。第二部分为"定情"，其分为两个场景。其一为洛神在彩旄和桂旗间嬉戏，在水中探手采芝草；其二为曹植被洛神的美貌所吸引，赠玉佩以定情，洛神以琼瑶回馈。第三部分为"情变"，讲述人神殊途，最终含恨别离。曹植目睹洛神乘云车向远方驶去，思念、悲伤之情难以自抑，以致彻夜难眠，在洛水河畔等到天明，最后怀着万分不舍的无奈心情，踏上返回封地的路途。

文物价值

作为中国古典绘画的瑰宝，"中国十大传世名画"之一的《洛神赋图》是现存的中国古代绘画中较早的改编自文学作品的画作，在画作内容、艺术结构、人物造型、环境描绘和笔墨表现上，清代著名文物评论家和收藏家乾隆（爱新觉罗·弘历）更是用"妙入毫颠"来评价此画。

《洛神赋图》在布局上采用卷轴的形式，用连续多幅的画面来表现一个完整的情节，不禁让人想起小时候接触的连环画。但与连环画不同的是，《洛神赋图》中采用赋文、山水、树石等将一个个场景隔开，这样不仅便于浏览，还能保持画幅的统一性和古韵感，正因如此，《洛神赋图》开创了中国传统绘画长卷的先河，被誉为"中国绘画始祖"。在《洛神赋图》中，顾恺之摆脱了此前画作的呆板，打破了旧传统的枷锁，开创了对女性美的表现和颂扬的艺术形式，重点表现人物的性格、表情，以及优美动人的姿态。

器灵档案

姓名： 洛神赋图。

年龄： 1600 多岁。

籍贯： 未知。

身份： 伶仙（戏曲艺人）。

身高： 1.77 米。

特点： 千年间，为世人演绎和传颂曹植与洛神浪漫而悲哀的爱情故事。

性格： 多愁善感。

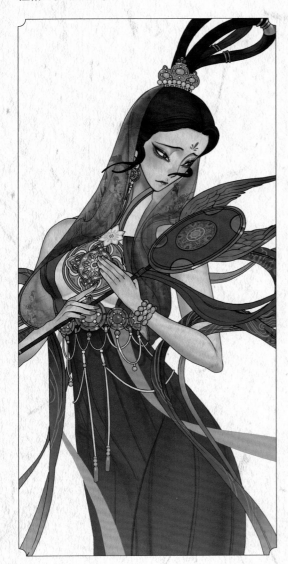

设计过程

角色标签

草图构思

《洛神赋图》描绘了曹植与洛神真挚、纯洁的爱情故事，以哀伤的情调传达了无限的情意。基于此，我通过器灵气质和图形设计两方面来表达这种情感。在气质上通过凄美的神情、优美的体态来表现，在图形设计上参考《洛神赋图》中所展示的技法，人物体态和服饰飘带多用细长的图形，营造出一种凄美的氛围。

关于《洛神赋图》器灵的身份定位，我在一开始将其设定为洛神，后来考虑到现存《洛神赋图》为摹本，它虽然为后代传颂洛神的故事，但终究不能代表洛神本身。这让我联想到了那些传颂动人故事的戏曲艺人，所以最终将其身份定位为扮演洛神的伶仙。

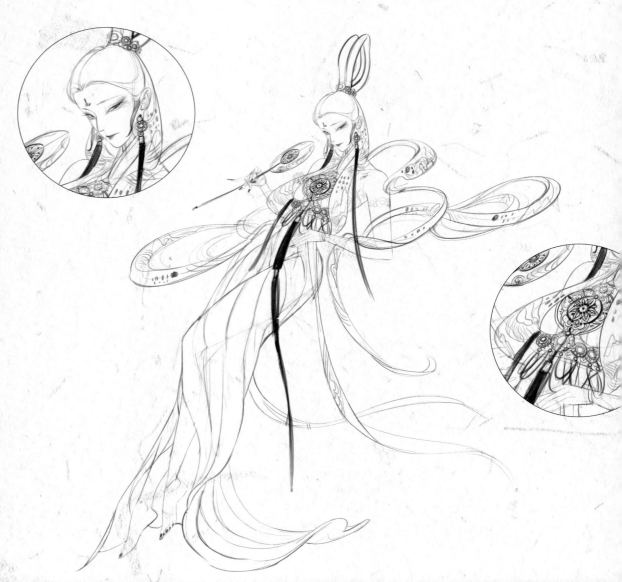

细节设定

洛神形象

《洛神赋图》中的主要元素就是洛神，因此设计器灵人形的关键在于提炼和转化洛神这一元素，而文物图文并茂地向我们展示了一个鲜活的洛神形象。

关于洛神的外貌特征，《洛神赋》原文里是这么描述的："其形也，翩若惊鸿，婉若游龙。荣曜秋菊，华茂春松。髣髴兮若轻云之蔽月，飘飖兮若流风之回雪。远而望之，皎若太阳升朝霞；迫而察之，灼若芙蕖出渌波。秾纤得衷，修短合度。肩若削成，腰如约素。延颈秀项，皓质呈露。芳泽无加，铅华弗御。云髻峨峨，修眉联娟。丹唇外朗，皓齿内鲜，明眸善睐，靥辅承权。瑰姿艳逸，仪静体闲。柔情绰态，媚于语言。"

从中可以看出在体态上，洛神体态适中，高矮合度，肩窄如削，腰细如束，秀美的颈项，白皙的皮肤。在外貌上，洛神发髻高耸，眉毛弯曲细长，红唇鲜润，牙齿洁白，有一双明亮的眼睛，脸上有甜甜的酒窝。其中标志性的高发髻、细眼细眉、红唇是设计重点。

辽宁省博物馆版本的洛神形象

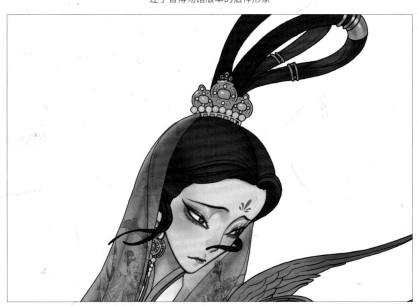

洛神服装

关于洛神的服装，《洛神赋》里是这么描述的："奇服旷世，骨像应图。披罗衣之璀粲兮，珥瑶碧之华琚。戴金翠之首饰，缀明珠以耀躯。践远游之文履，曳雾绡之轻裾。"从中可以看出洛神的服装奇艳绝世，风骨体貌与图画上的神仙之姿基本一致。她身披明丽的罗衣，戴着精美的佩玉，头戴金银翡翠制成的首饰，周身缀以闪亮的明珠，脚上穿着带有花纹的远游鞋，身拖薄雾般的裙裾。

我在设计洛神的器灵形象时，并没有完全参考原来的形象，而是对其进行了提炼和改动。例如，在设计器灵的服装时，我保留了多个版本的洛神都有的标志性扇子和飘带。为突出洛神服装的"奇"，我设计了大胆的服装样式以凸显其体态美，突出其肩部和腰部的曲线美。头巾设计能延续洛神高耸的发髻的趋势美，并且给器灵带来一丝朦胧的美感。飘带参考了顾恺之描绘的飘带图形，并在纹样上融合了文物中的山水元素。

北京故宫博物院版本的洛神形象

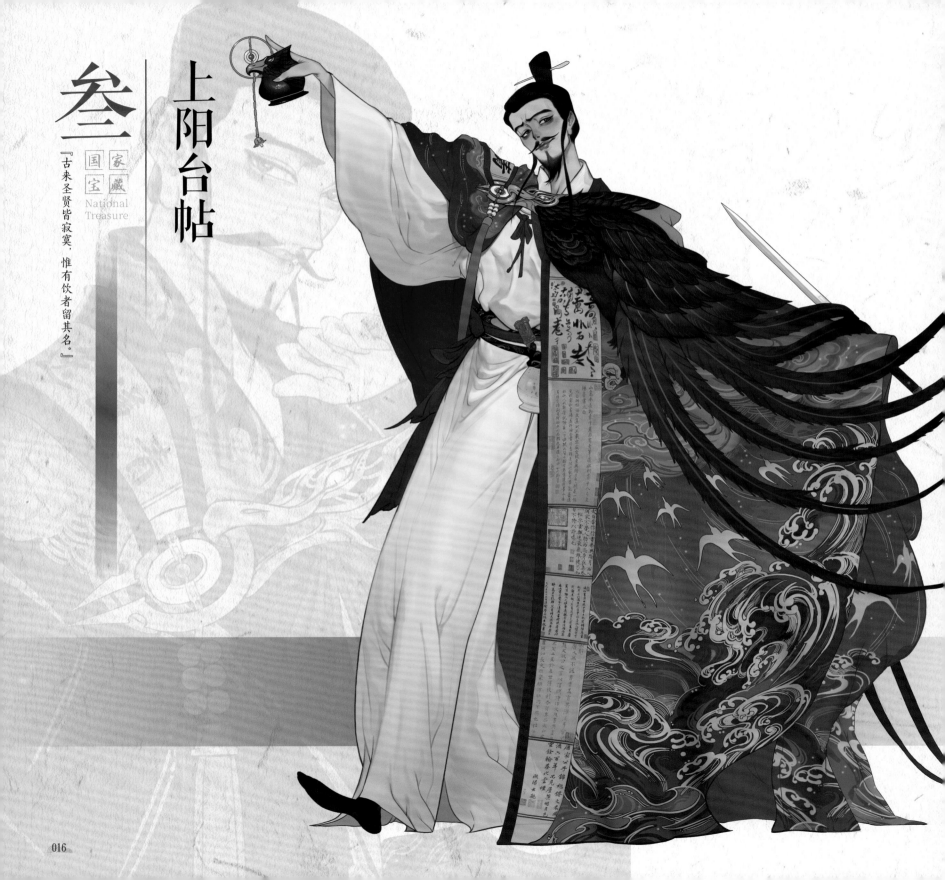

上阳台帖

家藏
国宝
National
Treasure

『古来圣贤皆寂寞，惟有饮者留其名。』

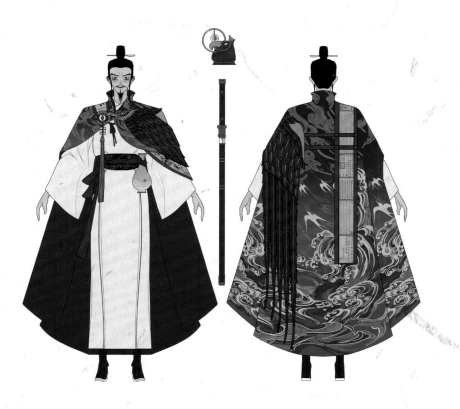

喜　　怒

哀　　惧

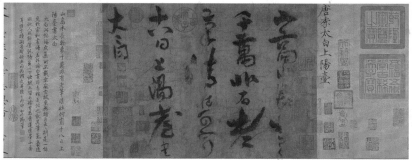

国宝档案

年代：唐（744 年）。　**级别：**国家一级（甲等）文物。

件数：一件。　**收藏地：**北京故宫博物院。　**尺寸：**纵 28.5 厘米，横 38.1 厘米。

材质：纸本。　**书法类型：**草书。

文物历史

- 李白于天宝三年（744年）与杜甫、高适同游王屋山阳台宫，并准备寻访司马承祯，待到达阳台宫后，方知司马承祯已经离世。不见其人，唯睹其画，李白百感交集，故写下了《上阳台帖》。

- 《上阳台帖》于北宋年间被收入宣和内府，后归贾似道，元代时又经魏国公张晏之手，明代时藏于项元汴天籁阁。清代先为安岐所得，再入内府，清末时流出宫外。1958年，《上阳台帖》被送到北京故宫博物院。

文物特征

《上阳台帖》为李白自书四言诗及题款，"山高水长，物象千万，非有老笔，清壮何（可）穷。十八日，上阳台书，太白"共计二十五个字。全卷草书五行，苍劲雄浑、气势飘逸，一如李白雄奇奔放、俊逸清新的诗风。整卷《上阳台帖》除原文外，由于被历代皇帝、贵族递藏，因此左右还接有许多题跋，这些题跋像满屏的"高级弹幕"，字里行间均表达着对李白的仰慕之情。

文物价值

《上阳台帖》作为李白留世的九百余首诗歌中当前唯一的书法真迹，其中二十五字洋洋洒洒、奇趣无穷。正所谓"字如其人"，从字里行间，我们似乎能窥探到在一千二百多年前，中国伟大的浪漫主义诗人李白的诗歌艺术特质。李白创作《上阳台帖》时，正处于中国书法草体发展的巅峰，因此该著作对研究唐代草书书法具有十分重要的价值。在《上阳台帖》中，除了李白自书原文外，还有许多历史人物的题跋，包括宋徽宗赵佶、清高宗乾隆等。就艺术价值来说，这些题跋是非常重要且珍贵的。

器灵档案

姓名: 上阳台帖。

年龄: 1278 岁。

籍贯: 四川。

身份: 诗仙。

身高: 1.77 米。

特点: 身披红色宽敞斗篷,喜欢饮酒、作诗、舞剑,经常一身酒气、脸泛红晕。

性格: 天真烂漫、豪放洒脱。

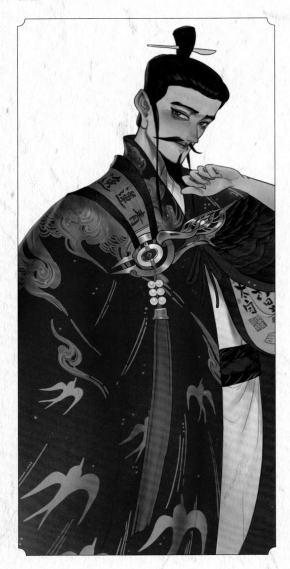

设计过程

角色标签

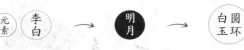

草图构思

我根据诗仙醉酒舞剑联想到"大鹏摘月",即诗仙双臂张开,身姿呈敞开状,双手分别握着酒壶与剑,脚步摇晃,像把自己想象成大鹏。我基于此进行了三角形构图,将大的趋势线集中到最高点以体现"大鹏高飞"的感觉。在设计服装时,我参考了话剧《李白》中李白醉酒舞剑时所着服装,即白袍与斗篷,并将设计重点集中在器灵胸前,寓意"胸怀大志",白袍体现初心,斗篷体现壮志。

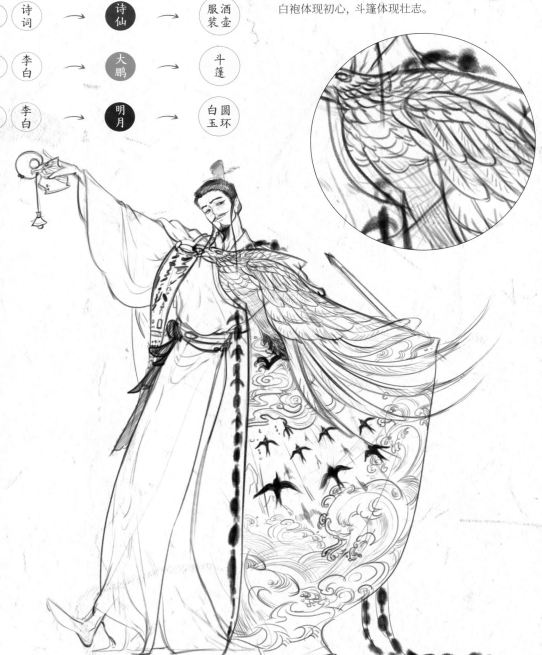

细节设定

斗篷

在话剧《李白》中，李白身披斗篷舞剑那一段格外打动人，并且斗篷与大鹏展翅时的身形也非常契合，因此我将斗篷作为该器灵人形设计的重点，其难点主要在于如何将元素之间的故事性联系转化为服装的结构。

在绘制草图阶段，我确定了器灵左肩展示"大鹏高飞"的感觉，大鹏的羽毛呈舒展状并盖住祥云，与翻滚的海浪相映衬。胸口上方的圆环饰品代表明月，镶嵌在圆环中间的白玉散发着类似月光的光辉。这两者之间的联系是大鹏的嘴钩住了圆环，这里也是斗篷两端的连接点。由于设计点还不够突出，因此我后续还进行了一些改动，即分别对大鹏头部的精细度和羽毛的长度进行了修改与细化。

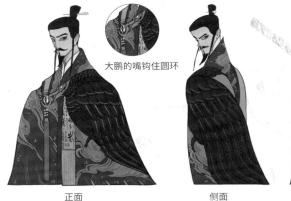

大鹏的嘴钩住圆环

正面　　　　　　　侧面　　　　　　　背面

酒壶

为器灵设计酒壶道具的原因有两个，首先李白是在醉酒状态下写下《上阳台帖》的，其次李白本身喜爱喝酒。在设计酒壶的外形时，主要参考了鎏金舞马衔杯纹银壶的造型，结合大鹏、明月元素。将把手设计为圆环形，且中间镶嵌圆环形玉佩，酒壶壶身的图案为大鹏的头部。

斗篷上有大鹏扶摇直上的插画，构图上以大鹏为主，以海浪、燕子和祥云为衬托。选取海浪元素是为了体现燕子的小，衬托大鹏的大；选取燕子元素是因为联想到了"燕雀安知鸿鹄之志"，而鸿鹄与大鹏皆能体现志向远大；选取祥云元素是为了烘托大鹏的气势。

家藏
国宝
National
Treasure

格萨尔唐卡

『扎西德勒！想听听格萨尔吗？』

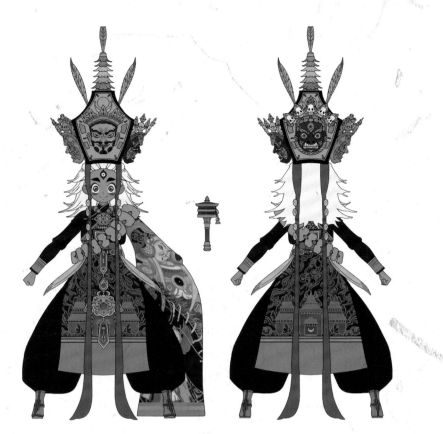

（喜）　（怒）

（哀）　（惧）

国宝档案

年代：清晚期（19世纪末）。

级别：四川博物院镇院之宝。

件数：11幅。

收藏地：四川博物院。

尺寸：画心长83厘米、宽59厘米。

材质：丝绸。

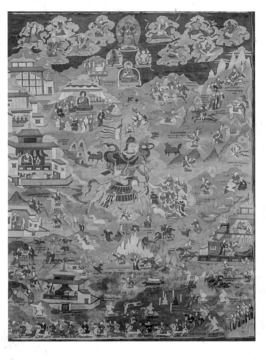

文物历史

○ 不详。

文物特征

　　格萨尔唐卡现藏于四川博物院，共计11幅，以"神子诞生显示神通""赛马称王降妖伏魔""铁马金戈南征北战""安定三界重返天国"为线索，完整地描绘了格萨尔波澜壮阔的一生，其中还分别展示了朗曼杰姆、龙王祖纳仁钦、东琼噶布、念钦多吉哇瓦则、赞神雅须玛布、世界雄狮大王（格萨尔）、鲁珠托噶、战神九兄弟、多杰苏列玛、仓巴东托、提列玛等格萨尔王故事中的人物，生动形象地再现了《格萨尔王传》中的精彩场面。格萨尔唐卡在色调上统一又富有藏族特色，在构图上均采用将"主尊"居于画面中心，四周配以相关故事情节的中心构图法，数百个场景和人物均清晰生动、色彩细腻。

文物价值

　　格萨尔唐卡选用丝绸、绢面作为材料，采用金、银、珍珠、玛瑙、珊瑚、绿松石、孔雀石、朱砂等，以及将藏红花、蓝靛等植物作为颜料的原材料。并且作为藏族特有的卷轴画，其还经历了绘前仪式、制作画布、构图起稿、着色染色、勾线定形、铺金描银、开眼、缝裱开光等一整套流程。作为目前在世界上保存较完好、数量较多的《格萨尔王传》唐卡组画，四川博物院所藏格萨尔唐卡不仅具有高度的艺术价值、美学价值，还具有极其重要的研究价值。

021

器灵档案

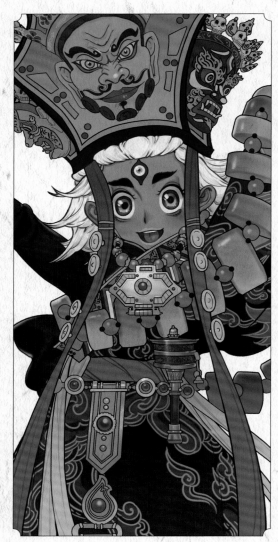

姓名：格萨尔唐卡。

年龄：110 多岁。

籍贯：未知。

身份：仲肯（"仲"指格萨尔故事，"肯"指格萨尔说唱艺人、吟游诗人）。

身高：1.58 米。

特点：精通格萨尔说唱，身上衣服的图案随着说唱内容的变化而变化。

性格：阳光、开朗。

设计过程

角色标签

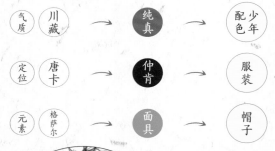

草图构思

在绘制草图阶段，我在设计器灵构成、服装样式等方面纠结了许久，陷入了"总得有点不一样"的怪圈，后来发现在"加法和乘法"的设计上难以突破，且单纯使用川藏民族风格元素就已经够丰富了，从而得出格萨尔唐卡器灵的设计重点应在于体现文物特点而不是刻意追求改变，通过简单的服装剪裁设计体现张力即可。

在后续完善草图时，我首先把重点放在了帽子的设计上，将非常吸睛的面具设置在帽子上。然后为增强器灵整体的疏密对比，我将器灵左侧袖子设计得较为宽阔，收缩了右侧袖子，整体的疏密占比为1:9，与唐卡本身的图案相契合。最后我提炼唐卡中格萨尔王的形象，并将其画在器灵宽阔的左袖上。

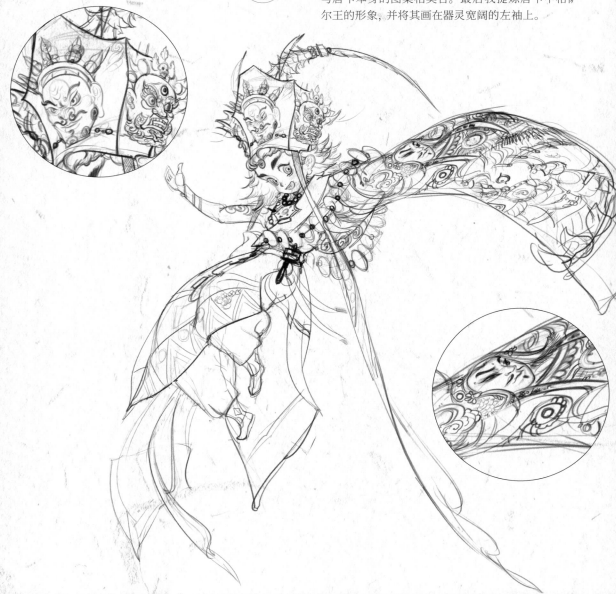

细节设定

帽子

宗巴赞帽是仲肯的专用帽子，帽顶插有许多羽毛和旗子。关于宗巴赞帽的资料非常少，我基本上只能根据模糊的图片来画细节。为了与原宗巴赞帽有一定区别，我在帽子的不同面各设计了一张面具，具体的做法是选取或参考非常有特色的藏面具去概括格萨尔唐卡中的形象，如吉祥天母面具、黄脸金刚面具、大黑天神（玛哈嘎拉）面具。

吉祥天母　　　黄脸金刚　　　大黑天神

宗巴赞帽

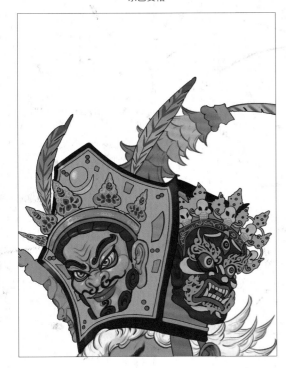

唐卡图案

格萨尔唐卡通俗一点说就是格萨尔说唱艺人在表演时的舞台背景，这让我想到了可以把唐卡图案放在藏袍上，格萨尔说唱艺人表演到哪个故事，就替换带有相对应唐卡图案的藏袍。在设计藏袍上的唐卡图案时，我选取了格萨尔王的形象，并参考了中国美术馆所藏的《格萨尔王》（作者：拉巴次仁、次仁旺加、平措扎西）的服装配色和造型。值得一提的是，配色中含有不少黑色，这是因为黑色既有勇猛、坚毅的象征意义，又能衬托更多更为鲜艳的颜色。

《格萨尔王》唐卡及局部

服饰

在服饰的配色上，我特别选取了一些纯色，如用红、黄、蓝、黑、白等颜色去综合表现少年的纯粹感。服装的结构主要参考了格萨尔说唱艺人的衣着，包括首饰和衣服，并且扩大了藏袍的尺寸，增强了疏密对比，如在唐卡图案附近减少配饰，在腰间搭配红布以区分服装的上下结构，增加大串的橙色串珠以区分左右结构。

章 贰

金革之声——

剑与矛

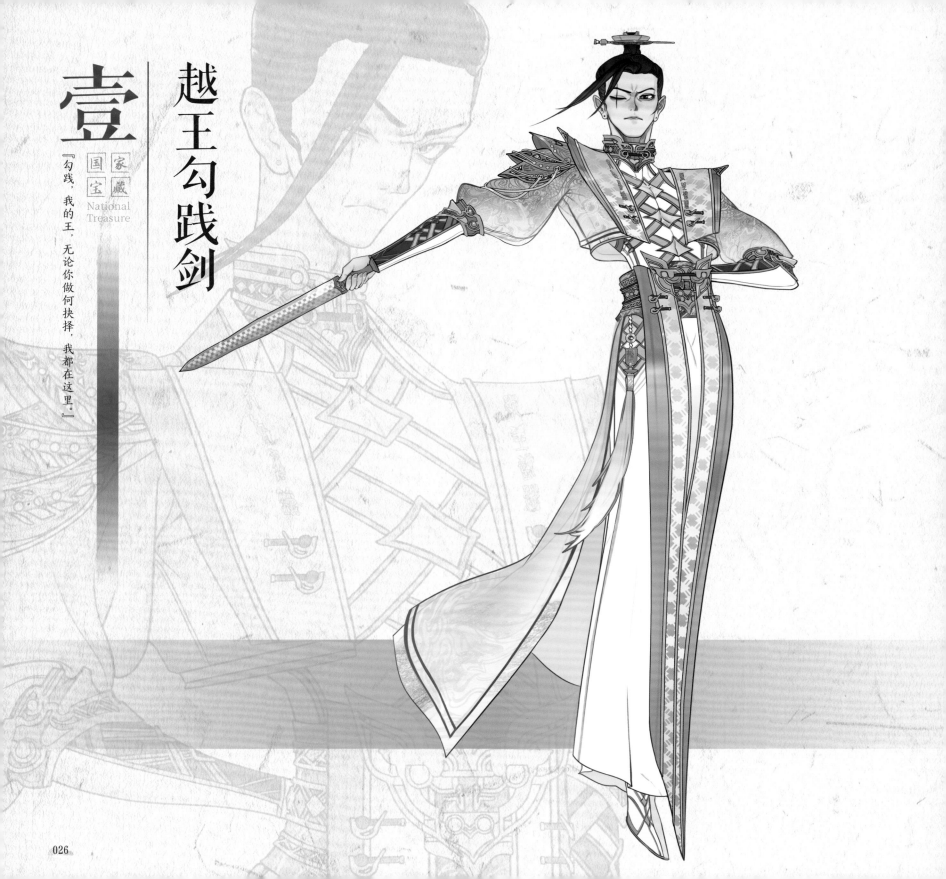

壹

家藏
国宝
National
Treasure

越王勾践剑

「勾践，我的王，无论你做何抉择，我都在这里。」

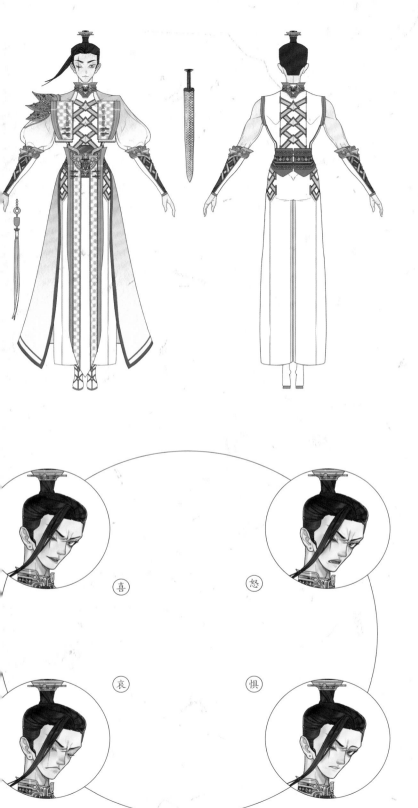

喜　怒

哀　惧

国宝档案

年代： 春秋末期。

级别： 国家一级文物，湖北省博物馆镇馆之宝，禁止出国（境）展览文物之一。

件数： 一件。

收藏地： 湖北省博物馆。

尺寸： 剑长 55.6 厘米，剑宽 5 厘米。

材质： 青铜。

文物历史

- 1965年末，考古学家在湖北省荆州市某地发现了一古墓群，里面有50多座古墓穴，专家们把这一古墓群称为"望山楚墓"。
- 1965年12月，工作人员在望山楚墓墓群1号墓墓主人的内棺尸首骨架的左侧，发现了一把被装在漆木剑鞘内的青铜剑。
- 在20世纪90年代末之前的30多年间，越王勾践剑在国内一直是"藏而不展"，直至1999年4月，该剑才运抵北京进行短期展出。

文物特征

越王勾践剑是现藏于湖北省博物馆的春秋青铜剑，剑长55.6厘米，握在手上会感觉比较小巧。越王勾践剑作为一把王族佩剑，剑身优美修长，布满标志性的规则黑色菱形暗格花纹，有中脊，两从刃锋利。剑格正面镶嵌着蓝色琉璃，剑格背面镶嵌着绿松石，在剑正面近剑格处有"越王鸠浅 自作用剑"的鸟篆铭文。经专家考证，鸠浅就是勾践。在剑柄尾部铸有11条排列较紧密的同心圆线条。

文物价值

越王勾践剑之所以被称作"天下第一剑"，不仅是因为其主人越王勾践传奇的一生，还因为剑本身的制作工艺让人惊叹。越王勾践剑历经千年的风霜，依旧寒光凛凛、锋利如初、毫无锈蚀，得益于两千多年前工匠将剑镀以硫化物。要知道这项技术在西方20世纪30年代才被人发现并使用，难以想象在两千多年前的越国就拥有如此精湛的铸造工艺，因此越王勾践剑对研究越国的历史和了解中国古代青铜铸造工艺都有极其重要的价值。

器灵档案

姓名：越王勾践剑。

年龄：2500多岁。

籍贯：湖北。

身份：剑灵。

身高：1.84米。

特点：身着白金袍，浑身散发着君王气质，脸上的伤痕似乎诉说着刻骨的往事。

性格：坚韧、隐忍。

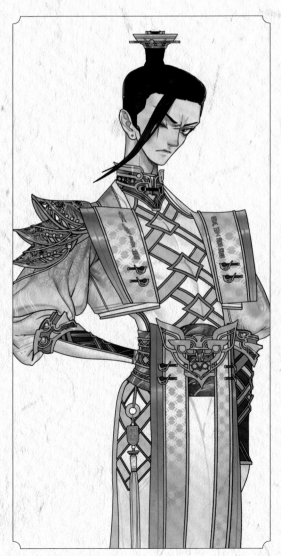

设计过程

角色标签

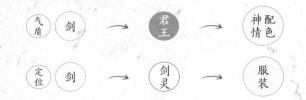

草图构思

越王勾践剑久经千年，我们依然能从剑锋之中感受到春秋战国时期君王的气概，且文物主人是一位传奇君王，因此我将器灵设定为春秋战国时期的君王的"剑灵"。在《国家宝藏》栏目的"前世传奇"小剧场中，节目组特意将越王勾践剑拟人化为"剑灵"，我认为这个设定比较符合越王勾践剑的气质，因此便沿用了"剑灵"这一形象。此外，越王勾践剑文物外形精美，我认为"帅气又成熟的少年"与之契合，所以选择了俊俏少年作为器灵的人形。

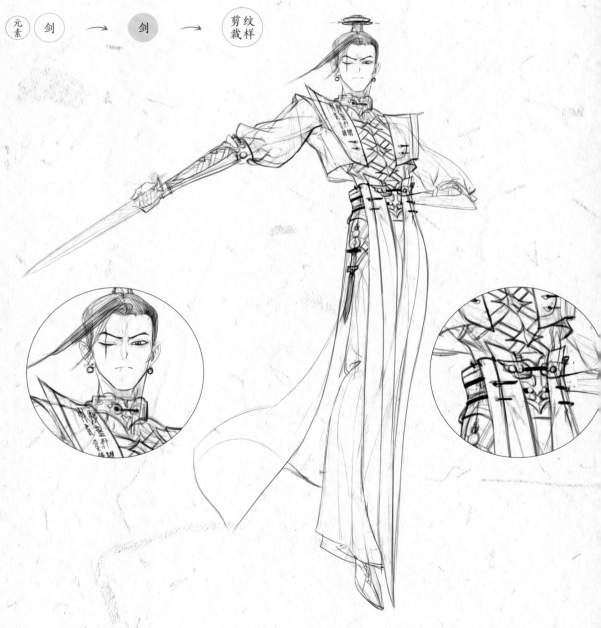

细节设定

　　越王勾践剑的元素非常简约，这也意味着可改动的空间不大，过多的改动会降低文物的可识别度。我认为设计的重点和难点在于如何提炼出文物的特征，对此我主要提炼了剑的结构、菱形花纹、铭文与其他装饰性元素。

剑的结构

　　在提炼剑的结构时，我的主要设计想法是保持文物外轮廓的形状和结构的辨识度，将剑的结构按由上到下的顺序依次转化为器灵全身的服饰。将剑把转化为器灵的束发，将剑格转化为器灵的护脖，将剑身（剑面和剑刃）转化为器灵全身的服装，最大限度地让器灵的正面造型在整体上与文物相似。

　　我在查阅资料时，对越王勾践剑在两千多年之前的黄白配色有较深的印象，且黄白配色也更符合"剑灵"的气质，所以我在配色上没有参考文物现在的青铜色。不过黄白配色虽然简约、美观，但将剑转化为器灵后，大面积的黄白配色显得颇为单调，因此增添了一些微妙的青色并做肌理感处理，使其与光滑的剑面形成对比。此外，在细节处加入少许绿松石和蓝色琉璃，对器灵的整体配色进行点缀。

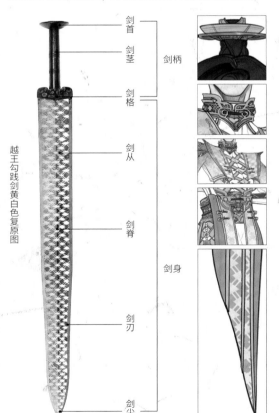

越王勾践剑黄白色复原图

剑首
剑茎 ｝剑柄
剑格
剑从
剑脊 ｝剑身
剑刃
剑尖

菱形花纹

　　菱形花纹铺满了剑身，如果直接将其转化为器灵服装上大面积的花纹会显得比较单调，因此我分了多个层次来转化，如基础的服装花纹和服装元素样式等。

　　由于菱形花纹是文物上较为突出的元素，并且为了以不寻常的结构让菱形花纹成为器灵的突出特点，我在器灵的服装正面做了一个大胆的处理——将菱形花纹的中心镂空并露出器灵的肌体。此外，将菱形花纹的线条转化为束紧的长带，既能在器灵人形中心的位置展现标志性的菱形花纹，又能通过较为紧身的服装展现出剑的锋利。菱形花纹的结构还能让人联想到绑带和菱形扣子，器灵的前臂、鞋面等设计了菱形绑带。

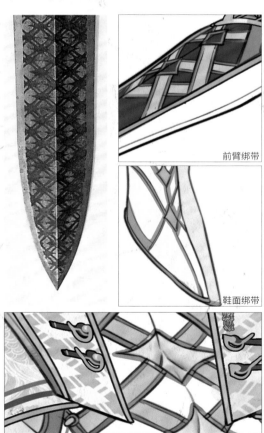

前臂绑带

鞋面绑带

铭文与其他装饰性元素

　　文物正面近剑格处刻有鸟篆铭文"越王鸠浅 自作用剑"，剑格正面镶嵌着蓝色琉璃，剑格背面则镶嵌着绿松石，我在设计器灵人形时，将这些元素一一应用在了服装上。

贰

家藏
国宝
National
Treasure

大明永乐剑

『夷狄！困吾于此，竟不识得我大明永乐大帝之威名？』

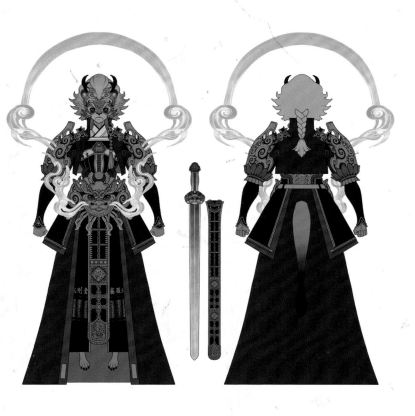

喜　怒
哀　惧

年代：明（1420年）。　　**级别：**英国皇家军械局博物馆镇馆之宝。

件数：一件。　　**收藏地：**英国皇家军械局博物馆。

尺寸和重量：剑长90.3厘米（剑刃长76厘米），剑重1.3千克，含剑鞘重2千克。

材质：铁、皮革等。

文物历史

⊙ 1420年，为推动朝廷与乌斯藏的联系，明成祖朱棣下令打造大明永乐剑，并将其作为礼物赐给乌斯藏活佛。

⊙ 1900年，大明永乐剑流入英国。

⊙ 1991年，英国皇家军械局博物馆购入大明永乐剑，并将其作为镇馆之宝。

文物特征

　　大明永乐剑为黑金配色，剑鞘覆以深色皮革，用交错纹案、浮雕花面进行装饰与封边，花纹细腻生动，形式朴素经典，极具大明帝王之气。

　　大明永乐剑剑柄采用鋄金工艺，看上去金光闪闪，握柄正面有火焰纹饰平行于两侧，中间有一条笔直的饰带，并雕刻了像鲛鱼皮纹理一样的微小圆环状纹饰。在分为三叶形制的剑柄首部，正面饰板雕刻了被火焰环绕的三爪金龙，背面饰板雕刻了佛教的神兽"琼"，正反两面均有嵌金卷草纹饰勾边装饰。其中最为出彩的当属护手剑格处的琼兽，该兽头顶一曜日、一弯月，手臂有火焰花纹。全身被弯曲的鬃毛环绕，面部刻有细小圆环纹饰，像神兽粗糙的皮肤，眼睛瞪圆像发怒的状态，其中隐隐透露着宝石般闪耀的血红色，眉毛、胡须用鋄金工艺生动刻画。

文物价值

　　大明永乐剑由英国皇家军械局博物馆以10万英镑购入，为英国皇家军械局博物馆古兵器收藏品之首，但是其对整个中华民族来说是无价的。大明永乐剑不管是形制还是设计理念都极具东方文化特色，剑柄、剑格、剑鞘上雕刻着华丽的花纹，剑身细腻生动的花纹体现着15世纪初中国极高的制剑工艺水平。

器灵档案

姓名： 大明永乐剑。

年龄： 600 多岁。

籍贯： 未知。

身份： 剑灵。

身高： 1.86 米。

特点： 器灵为"琼"，身形健壮，有一双嗜血的眼睛，服饰奢华霸气，腰部系着飘带、挂着佩剑。

性格： 霸气。

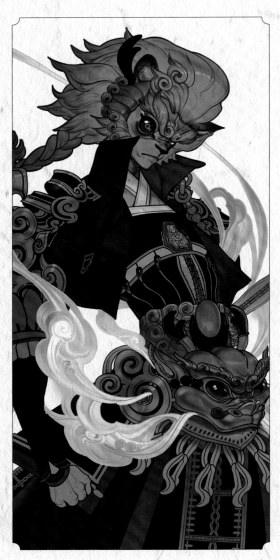

设计过程

角色标签

草图构思

　　大明永乐剑外观奢华而霸气，剑身有精美的纹饰，我仿佛能从护手上的琼兽双眼中窥见"永乐盛世"大明。我认为大明永乐剑器灵的气质也应该与永乐大帝相似，带着帝王的霸气和狠劲，所以决定将大明永乐剑的器灵身份设定为剑灵。在元素上主要提炼琼兽和云纹，在配色上延续文物的黑、黄颜色配比，在形象设计上主要集中于头部和腰部。

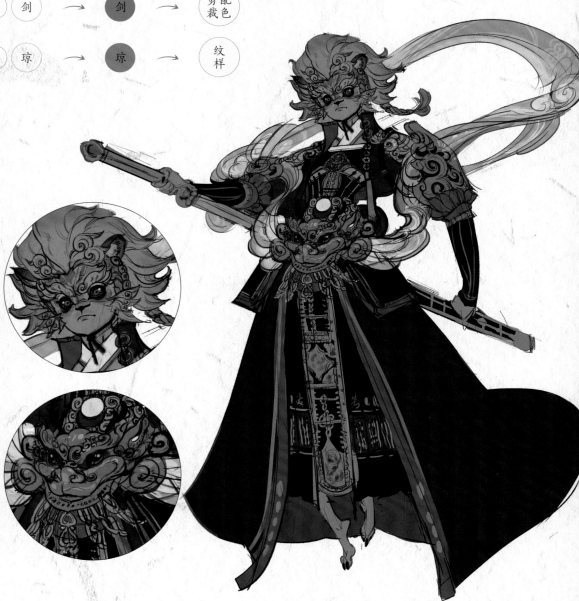

细节设定

在设计大明永乐剑的器灵人形时，我主要结合了大明永乐剑剑格上较为突出的琼兽和云纹元素。琼兽的原型为狮子，琼兽双眼镶嵌着暗红色宝石，显得威风凛凛。我提炼了文物上琼兽的外形、周围的纹样等元素，分别将其转化为器灵的头部、腰部兽头、流云、臂甲等。

头部

器灵头部卷曲的鬃毛参考了公狮子，侧面的鬃毛参考了石狮子头部的螺旋纹，正面的鬃毛呈回旋状，给人一种能量聚集的感觉。头部造型融合了琼兽的角、耳朵、眉毛、双眼。在刻画眼睛时，我重点刻画了黑色中隐隐透着血光的眼白和血红色的虹膜。器灵的整体脸型接近于正方形，面部保持着霸气的神情，其眉头紧锁，眼睛炯炯有神。

腰挂与臂甲

器灵腰部的兽头造型以还原剑格上的琼兽造型为主，还增加了云纹，我在保持其整体轮廓相似的基础上，将主要的兽头、卷曲的鬃毛和手部拆分为三个层次，分别转化为兽头腰挂、镂空而厚实的鬃毛和上臂的护甲。

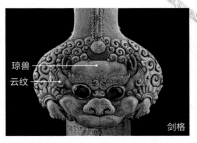

琼兽 ——
云纹 ——

剑格

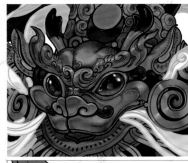

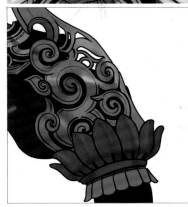

飘带

飘带上绘有云纹，其目的是在造型和配色上，用云的"轻盈"与兽头腰挂的"厚实"形成对比，增强轮廓张力，增强器灵的灵性。

服装剪裁

在进行器灵的服装剪裁时，我主要提炼了剑的元素，包括剑的结构和花纹。

我完整保留了剑的结构，并按从上到下的顺序将其依次转化为服装样式，还融合了文物中精美的明式纹饰和佛教纹饰。整体服装样式参考了明代锦衣卫官服，我在细节处融入佛教元素，如将衣服下摆处的图案替换为佛经，以展现明成祖将大明永乐剑赠给乌斯藏活佛的这段历史。

在设计器灵服装上的花纹时，我主要提炼了剑柄和剑鞘上的花纹元素，使其在结构顺序上基本保持一致，并将原本扁平的花纹层次拓展得更为立体。

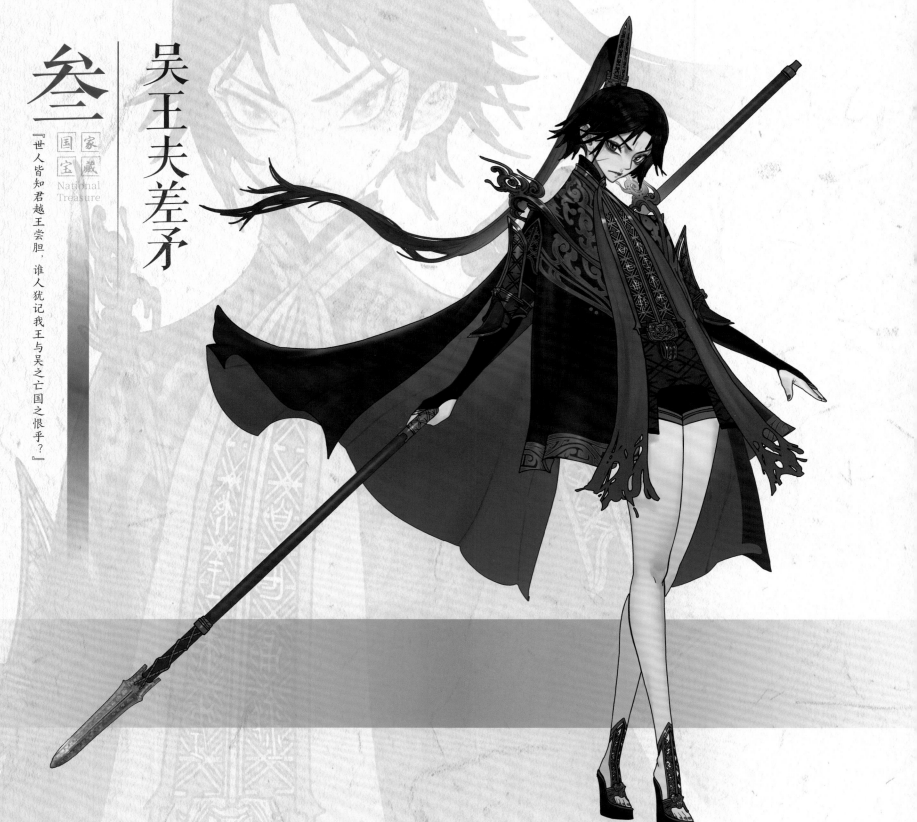

叁

吴王夫差矛

『世人皆知君越王尝胆，谁人犹记我王与吴之亡国之恨乎？』

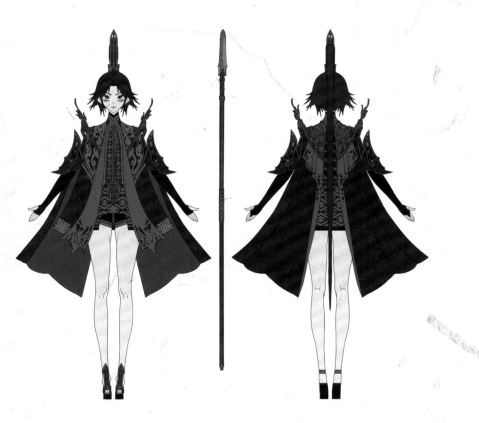

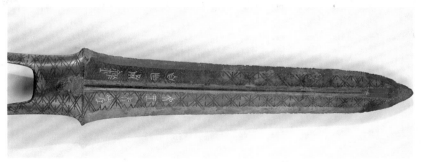

国宝档案

年代： 春秋。

级别： 国家一级文物。

尺寸： 长 29.5 厘米。

件数： 一件。

收藏地： 湖北省博物馆。

材质： 青铜。

喜　　怒

哀　　惧

文物历史

1983年，湖北省博物馆考古工作者于江陵县马山五号墓中发现吴王夫差矛，发现地点距离越王勾践剑出土地点仅两公里，该矛现藏于湖北省博物馆。

文物特征

吴王夫差矛矛身刻有"吴王夫差自乍（作）甬（用）矛"两行八字错金铭文，以此证明该矛乃春秋战国时期吴王自铸的刺击兵器。吴王夫差矛的矛身有同越王勾践剑的剑身相似的菱形花纹，纹饰朴素经典，矛中线起脊，脊上有血槽，在两面血槽末端各铸有一个小兽首，矛身尾部的骹中空圆扁，具有固定功能。

文物价值

吴王夫差矛像暗地里同"老冤家"越王勾践剑较劲一样，同样历经两千多年而不腐，矛身花纹清晰，刃尖锋利，并且整个矛身造型精美程度也与越王勾践剑不相上下。

吴王夫差矛为研究楚史、探讨春秋战国时期的列国关系，以及研究当时高超的青铜冶铸工艺、古文字、兵器美学等，提供了珍贵的资料。

器灵档案

姓名: 吴王夫差矛。

年龄: 2000多岁。

籍贯: 湖北。

身份: 君子（吴国对护卫的称呼）。

身高: 1.65米。

特点: 脸上总是悲愤表情，尤其是当感应到越王勾践剑在附近时。

性格: 易怒、不苟言笑、好战。

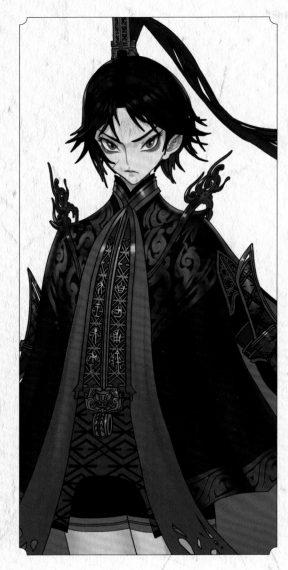

设计过程

角色标签

草图构思

　　我对吴王夫差矛器灵的定位一直比较矛盾：到底要突出吴王夫差矛的哪一个特点呢？从越王和吴王的历史出发的话，既要与越王勾践剑形成对比，比如从角色定位、配色上形成对比，又要保持服饰风格的统一。从关键词"吴王"与"越王"相对应出发的话，可以将器灵设定为一位具备君王气质的太子，但男性强壮的体形不能突出矛的锋利感，而且剑更像君王的代表，矛则更像君王手下的护卫。最后我决定从矛本身的造型和花纹出发，将吴王夫差矛的器灵设定为一位造型更显凌厉的女子，设计的重难点在于保留文物的特征。

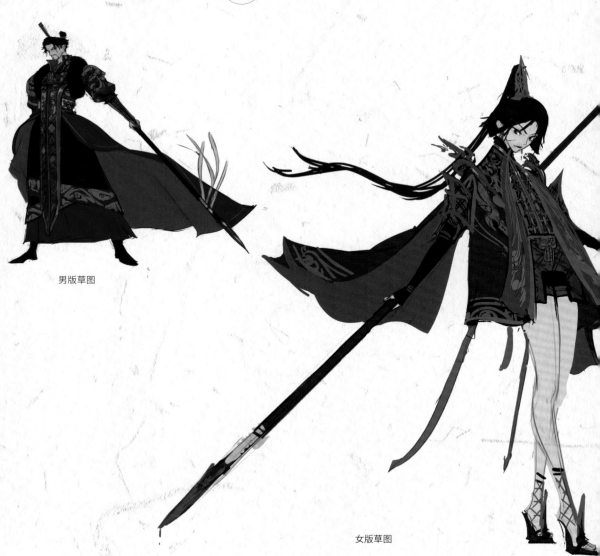

男版草图

女版草图

细节设定

在设计吴王夫差矛的器灵时；最大的难点在于如何保留文物的特征，因为吴王夫差矛的外形和花纹造型比较简约。我的做法是不去拆解外形，而是用多个图形和层次去丰富文物较为单一的造型。

器灵胸前的胸甲是用矛的图形来表现的，且其位置的摆放有一定寓意，如矛切割开披风，矛头直指器灵喉咙，两侧的红布寓意"鲜血"，矛与"鲜血"隐喻吴国的亡国之仇。在具体设计器灵的服装时，我将吴王夫差矛的两翼、菱形花纹、脊、兽首等转化在其中，如将矛身上的菱形花纹转化为器灵胸前镂空的胸甲（镂空且密集的纹路既可以抵挡攻击又可以保持胸甲的轻量感和美感，更适合女性），将原文物上的错金铭文镌刻在器灵的轻型盔甲上，将矛下端的形状转化为裙子，并将花纹转化到裙面上，将矛的脊、血槽和兽首用红色的线条连接在一起。

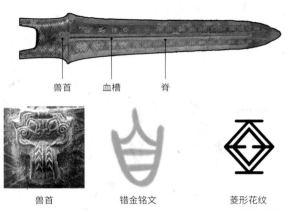

兽首　　血槽　　脊

兽首　　错金铭文　　菱形花纹

在设计器灵的臂甲时，我采用了吴王夫差矛上的花纹。笔者将臂甲设计成尖锐的形状，且采用了金属材质，使其在阳光的照射下会像鳞片一样反射光。矛下端的拱形和手臂截面刚好契合，于是我将布甲穿插在这个拱形中以增加层次感。在设计器灵的鞋子时，我将矛的上端转化为固定脚踝和脚面的鞋带，将矛的下端转化为鞋面。头冠的设计同理。

臂甲　　　　　　　　鞋子　　　　　　　　头冠

器灵服装上的花纹参考了春秋战国时期的服饰花纹，配色参考了吴国的服饰配色，为表现器灵"好战"的特点，斗篷表层的花纹以代表皇室的棕黄色表现，斗篷内层以血红色表现。

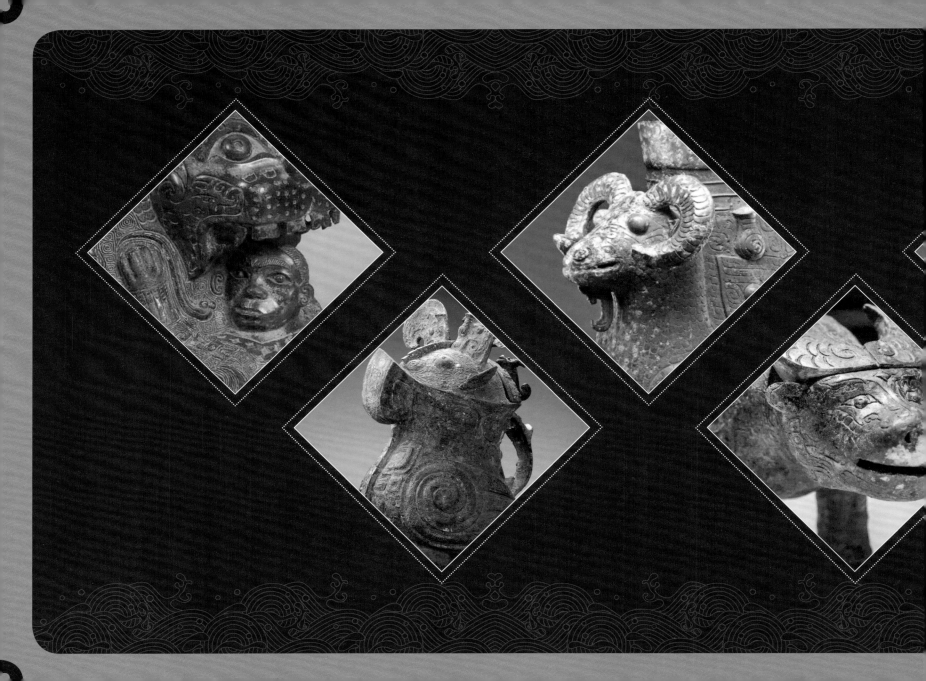

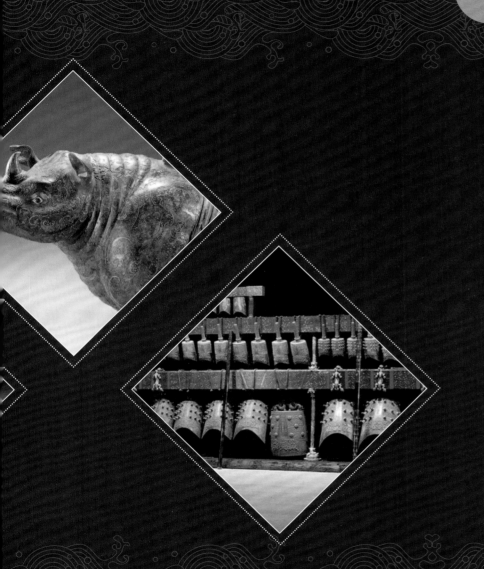

藏礼于器——青铜礼器

章 叁

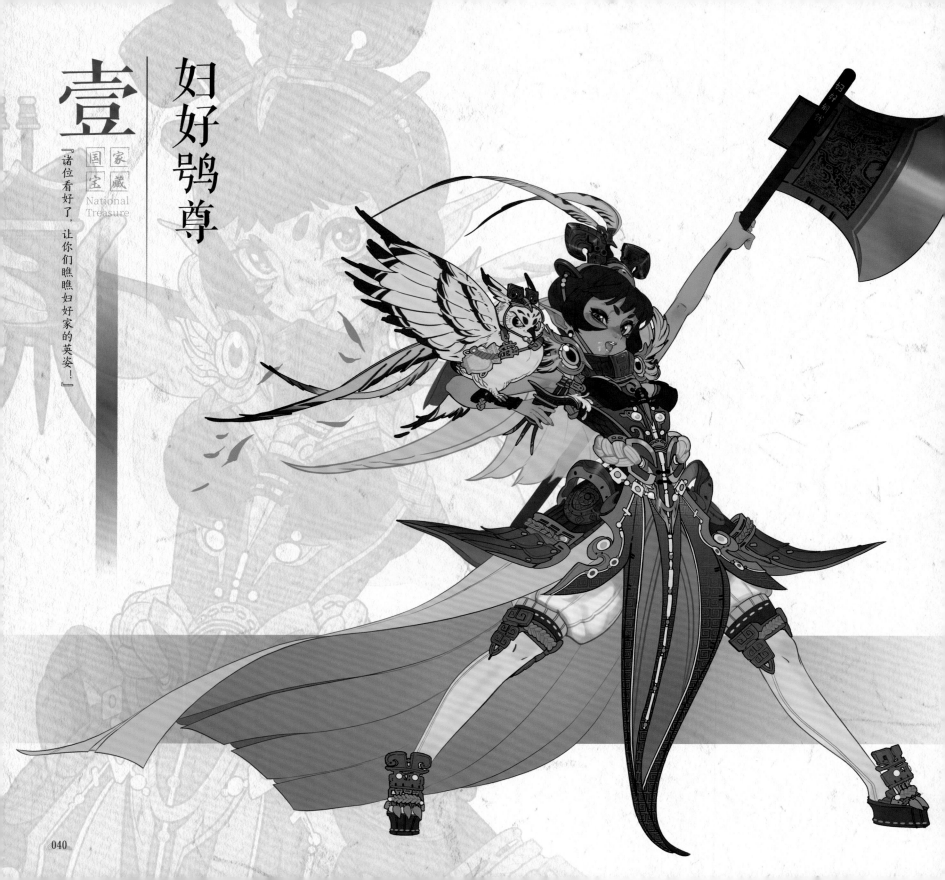

壹

妇好鸮尊

『诸位看好了，让你们瞧瞧妇好家的英姿！』

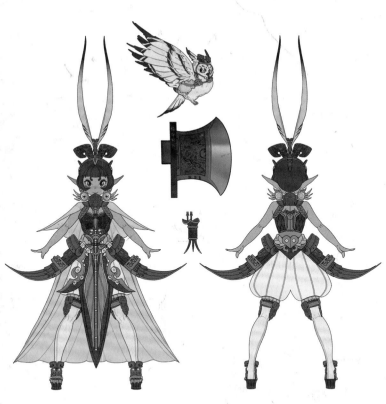

喜　怒　哀　惧

国宝档案

年代： 商晚期。

级别： 国家一级文物，禁止出国（境）展览文物之一，河南博物院镇院之宝。

件数： 两件。

收藏地： 一件藏于河南博物院，一件藏于中国国家博物馆。

河南博物院藏品尺寸和重量： 通高 46.3 厘米，口长 16.4 厘米，足高 13.2 厘米，盖高 13.4 厘米，重 16 千克。

材质： 青铜。

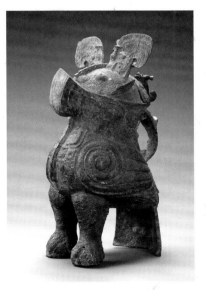

文物历史

⊙ 1976年出土于河南安阳殷墟小屯宫殿宗庙遗址西南侧的妇好墓。妇好鸮尊共有两件，为支持中国国家博物馆的建设，其中一件被送往北京，收藏于中国国家博物馆，另一件收藏于河南博物院。

文物特征

妇好鸮尊外形是一只昂首挺胸、双翅并拢、身披铠甲的猫头鹰，器口的内壁上刻有铭文"妇好"二字。

妇好鸮尊头部耸立两瓣巨大的歧冠，圆圆的眼睛似乎望向属于它的天空，头后面娇小的鸟立在半圆形的酒盖上，鸟后饰一龙、颈部两边各饰有一条一身两头的怪夔，两边翅膀前端各盘曲一条长蛇，双足上刻有夔龙纹。除夔龙纹外，还有诸如雷纹、蝉纹、双头夔纹、盘蛇纹等纹样。强有力的尾部和双足呈三角支撑着身躯。如果要在国家一级文物中选择一个最可爱的，我或许会投妇好鸮尊一票，很难想象这么可爱的猫头鹰会与盖压群雄的战神联系在一起。

文物价值

妇好是妇好鸮尊的主人，妇好作为中国历史上第一位有据可查的女将军，有着"英雄""战神"的称号。妇好鸮尊的纹饰主次分明，层次变化多样，整体呈现出富有生气又不失庄严大气的形象，也正好体现出主人对万物傲然而视的感觉。

妇好鸮尊不仅具有较高的艺术欣赏价值，而且作为迄今发现最早的鸟形酒樽，对于研究商代政治、工艺美术、社会生活、社会思想方面也有重要的参考价值。

▌器灵档案

姓名： 妇好鸮尊。

年龄： 3000 多岁。

籍贯： 河南。

身份： 女战神。

身高： 1.56 米。

特点： 小小的身板却隐藏着巨大的能量，精通武艺和军事指挥，喜好饮酒。

性格： 刚烈、倔强。

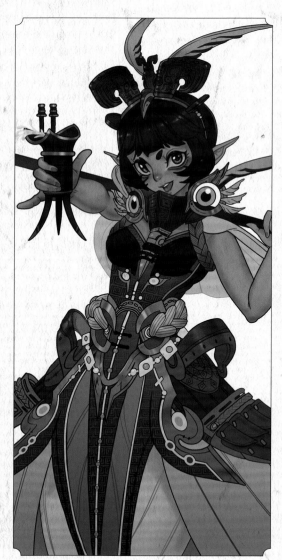

▌设计过程

角色标签

草图构思

我第一眼看见妇好鸮尊时觉得它圆圆短短的造型很可爱，在它可爱的外表下却隐藏着战神的气魄，我便由此联想到一位身形娇小、善战、好酒的战神。具体设计时，我在视觉上用器灵娇小的体形和巨大的武器形成对比，给人一种反差感；在气质上结合酒的刚烈和战神的非凡气势，表现一手举着樽一手举着铜钺的女战神形象。为了在体现张力的同时使重心更稳，器灵呈张开状姿势，盔甲、斗篷、缨饰等的造型也呈张开状，但整体仍然处在三角形构图中。文物原本的配色过重，直接采用的话不符合器灵的气质和身份。为了体现器灵活泼、俏皮的性格特点，我加入了许多亮而纯的绿色。

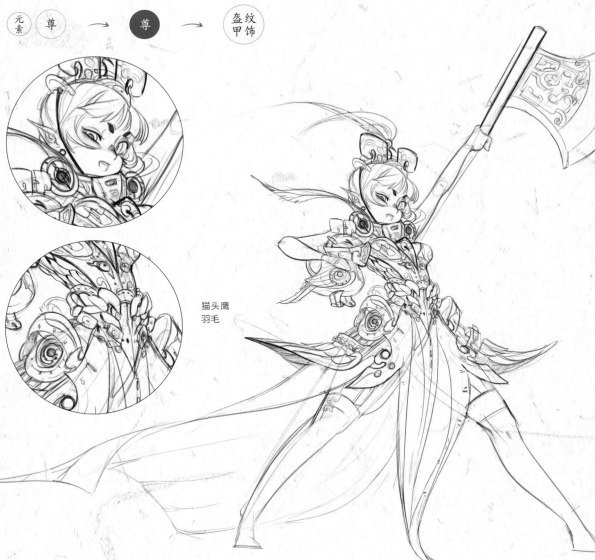

猫头鹰
羽毛

细节设定

妇好鸮尊上较为突出的元素就是鸮（即猫头鹰），所以设计的重点在于如何体现和转化鸮元素，我主要从妇好鸮尊身上的鸮元素和鸮本来的特点着手。

头部

妇好鸮尊较为标志性的特征便是其头部两瓣巨大的耳羽，由于其外形与头盔有契合之处，因此我选择将其转化为器灵的头盔。

为了强化器灵的战神气势，我特意增加了商代青铜甲胄头顶标志性的缨饰（鸮翎，头顶两条长羽毛）和巨大的耳环，并替换了原本双翅并拢的鸮，换成张开翅膀的鸮。耳环造型参考了鸮的眼部，用金属圆环片构成眼睛框架，用白色珠子表现高光，鸮翎从眼睛里穿出来。耳环和护脖部分整体构成了鸮的脸部。

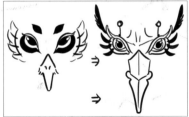

身挂酒壶的鸮

鸮和主人戴有一样的头盔，一个很有意思的设计是鸮随身携带着精致的商朝酒壶，连接带子和酒壶的扣子的形状接近甲骨文"酒"的字形。

鸮头鞋

鸮头鞋的设计灵感来源于鸮的爪子，鸮爪可爱但具有猛禽的威力。鸮头鞋由青铜甲、金属鸮爪、绳子和厚鞋底组成，其中青铜甲造型主要参考了妇好鸮尊的外轮廓。

盔甲

妇好鸮尊的器体表面有多种艺术纹饰，我结合"战神"的定位，将这些纹饰转化为盔甲，将纹样构成按照顺序依次转化为盔甲纹样构成。青铜盔甲的设计灵感来源于鸮展翅，整体甲胄外形向外扩展，就像鸮随时张开的羽翼。

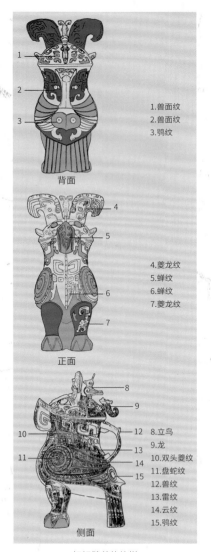

背面

1. 兽面纹
2. 兽面纹
3. 鸮纹

正面

4. 夔龙纹
5. 蝉纹
6. 蝉纹
7. 夔龙纹

侧面

8. 立鸟
9. 龙
10. 双头夔纹
11. 盘蛇纹
12. 兽纹
13. 雷纹
14. 云纹
15. 鸮纹

妇好鸮尊的纹样

妇好铜钺

在设计武器时，我查阅了妇好墓的相关资料，发现妇好铜钺不仅是妇好的武器，还是将军的象征。于是我参考妇好铜钺为器灵设计了一把铜钺，用以延续这一象征意义。大铜钺和女战神娇小身形的反差更能增强器灵人形的张力。

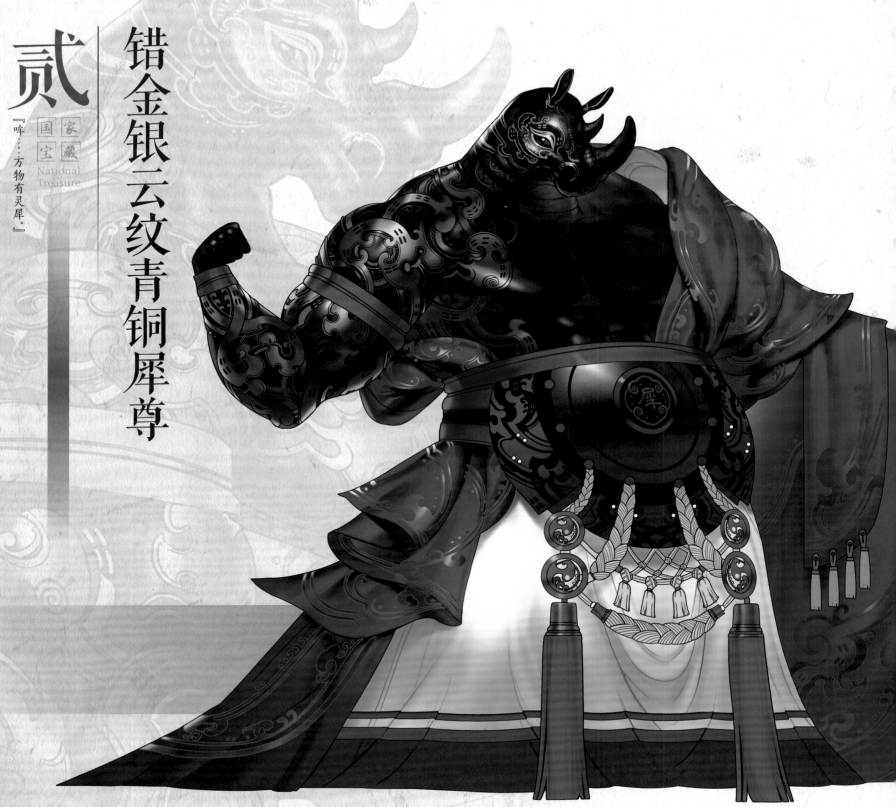

家藏
国宝

National
Treasure

『哞……方物有灵犀。』

错金银云纹青铜犀尊

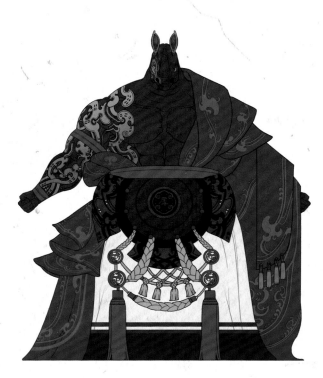

国宝档案

年代：西汉。

级别：国家一级文物，中国国家博物馆镇馆之宝。

件数：一件。

收藏地：中国国家博物馆。

尺寸：长 58.1 厘米，高 34.1 厘米。

材质：青铜。

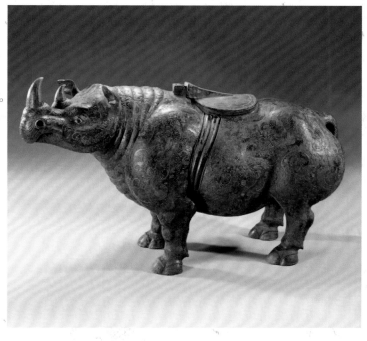

文物历史

- 1963年，在陕西省兴平市吴乡豆马村，一村民在村北断崖处取土时发现了这件错金银云纹青铜犀尊，后送至茂陵文管所并辗转上交到国家文物局。

- 2011年，错金银云纹青铜犀尊正式收藏于中国历史博物馆（现中国国家博物馆）。

文物特征

错金银云纹青铜犀尊长58.1厘米，腹部可用于盛酒，盛酒后，握住犀尾轻轻抬起时，犀口右侧的圆管便会流出酒液。

不同于之前许多对动物原型进行提炼和转化的青铜器，错金银云纹青铜犀尊采用小苏门犀原型。创作者对于苏门犀的造型比例、肌肉结构、生态韵律的把握令人惊叹。其身材肥硕，昂首挺立，脸部神情庄重中带着一点可爱，两角尖锐，双耳耸立，眼睛镶嵌着黑色料珠，脖子上有一圈圈厚实的皮肤褶皱。错金银云纹青铜犀尊有壮美的躯体，四肢粗壮有力，有着明显的肌肉和关节曲线，而肚子像灌满了美酒而变得圆滚，比肚子更大的臀部上还耷拉着根尾巴。

文物价值

在两千多年前，中国古代的工匠对动物有着丝丝入扣的观察能力，并且具备高超的写实能力，这件错金银云纹青铜犀尊便是制作工艺精湛的铁证。

精美华丽的错金银云纹不仅勾勒出苏门犀壮美的躯体，更是勾勒出西汉时期人们对美的愿景，是中国古代工艺品中实用与美观有机结合的典范之一。

器灵档案

姓名： 错金银云纹青铜犀尊。

年龄： 2000 多岁。

籍贯： 陕西。

身份： 尊灵。

身高： 1.85 米。

特点： 身材肥硕，四肢短粗，肌肉发达，神情如雕塑般永远保持肃穆，壮美的身上布满错金银云纹。

性格： 沉稳。

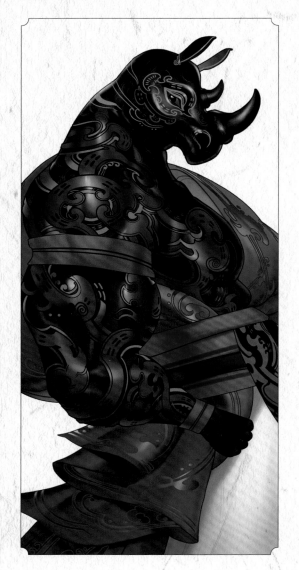

设计过程

角色标签

气质 犀 → 壮实 → 肌肉

定位 尊 → 尊灵 → 剪裁

元素 错金银 → 错金银 → 纹样

元素 犀牛 → 犀牛 → 犀牛

草图构思

在目睹错金银云纹青铜犀尊之前，我从未想过有一件铜尊能够如此大气、壮美。这件青铜犀尊上的错金银云纹沿着犀牛的肌肉线条蜿蜒盘旋，高光如星辰倾洒其上。虽过千年，这件精美的青铜器依然焕发生机、栩栩如生，仿佛能听见它低沉声音的回响。带着满满的赞誉心情，我斗胆将犀尊壮美的肌肉粗略临摹下来，将错金银云纹作为该器灵非常重要的设计点之一。器灵整体保持沉稳、大气的气质，我多选用蜿蜒而厚重的图形描绘，同时在比例上保持横向长于纵向，并用大面积的重色衬托错金银云纹。

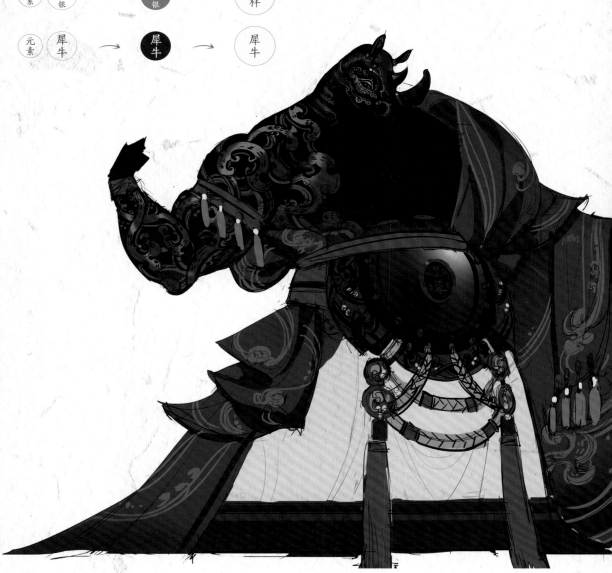

细节设定

错金银云纹

　　该青铜犀尊器灵的设计重点在于如何运用好错金银云纹，但文物上的错金银云纹历经千年早已褪去原本华丽的光彩，并且通体的纹样容易使器灵主次不清，所以需要将错金银云纹进行重新排布。

　　首先缩减纹样占比，只保留脸部和右臂上的纹样以突出重点，这是因为脸部能直接作为设计重点，而右臂的肌肉感更为突出，且上臂和前臂的直角夹角使其非常具有力量感。然后用纹样勾勒出肌肉线条，即将大部分蜿蜒的曲线重新处理，让其更贴合肌肉线条的韵律，如用圆形曲线勾勒三角肌，用大面积的云纹勾勒肱二头肌和胸大肌，用盘旋交错的曲线勾勒前臂等。最后增加纹样层次，即将文物上淡淡的金纹样作为主纹样，并增加银纹样作为次纹样，用以协调纹样间的层叠关系、明暗关系等。

服装剪裁

　　为凸显器灵的力量感，我做了一个大胆的不对称设计，即用服装布料覆盖住器灵的左半部分和下半部分身体，露出右半部分身体。大面积的绿布和层次多样的褶皱，给人一种野蛮生长的感觉，既呼应文物的青铜色，又体现力量感。

　　文物的腹部如同"将军肚"，且腹部有一条粗大的绳子，我将其保留下来并增加了细节，使其成为该器灵服装设计的一大亮点。对比较为强烈的红黑配色、饱满的圆形图案、交错排列的粗绳、圆形配饰等都能体现出犀牛的力量感，凸显器灵沉稳的性格特点。

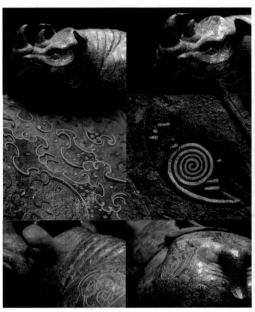
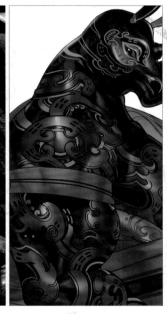

　　除了对躯体上的纹样进行处理，我还将错金银云纹用在了衣服和配饰上，用以丰富整体的纹样层次。

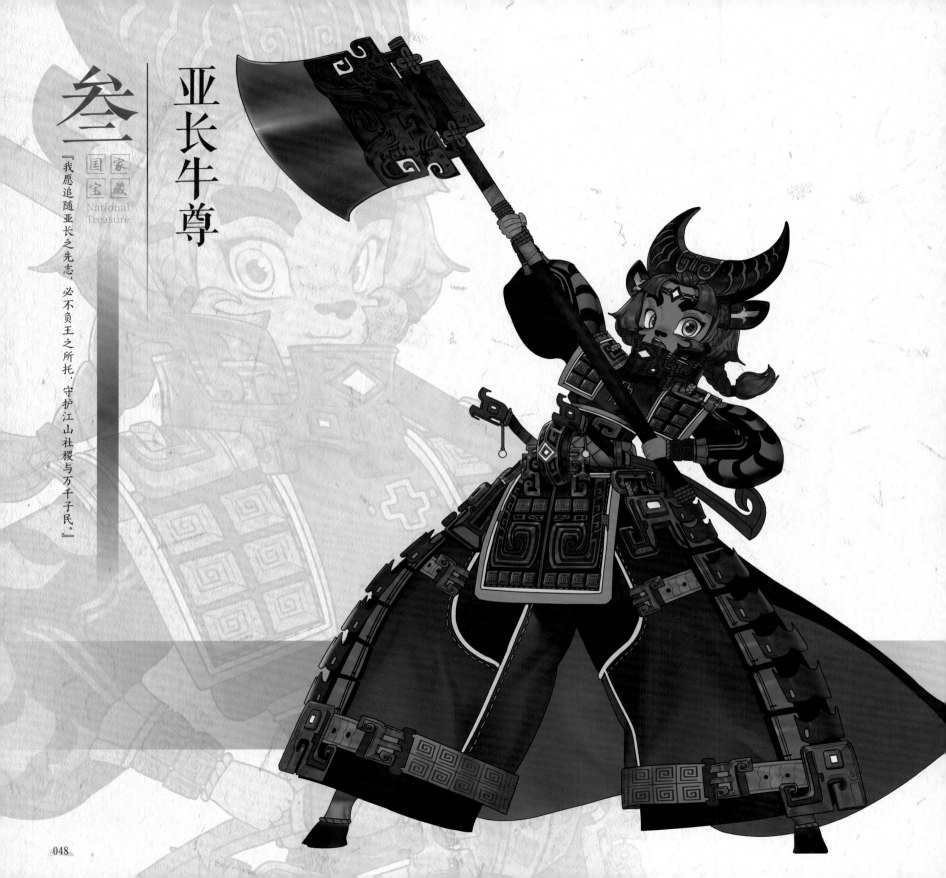

亚长牛尊

国家藏
国宝
National
Treasure

『我愿追随亚长之先志，必不负王之所托，守护江山社稷与万千子民。』

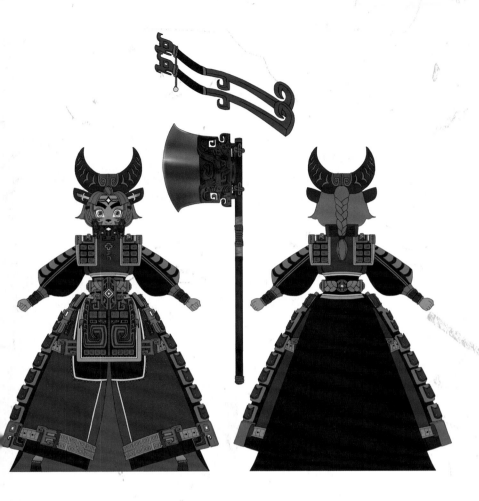

喜　怒　哀　惧

国宝档案

年代：商（公元前1300年—公元前1046年）。

级别：安阳市殷墟博物馆镇馆之宝。

件数：一件。

收藏地：安阳市殷墟博物馆。

尺寸和重量：通长40厘米，带盖高22.5厘米，腰围52.5厘米，重7.1千克。

材质：青铜。

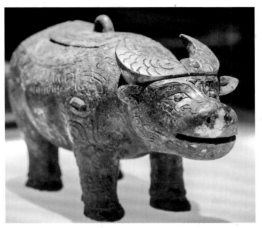

文物历史

亚长牛尊于2001年在河南省安阳市殷墟花园庄东地M54出土，现收藏于安阳市殷墟博物馆。

文物特征

亚长牛尊是一件牛形青铜尊，牛头微抬，牛嘴微张，粗短的牛角下有两颗突起的眼珠，面部上铸铭文"亚长"。牛身圆滚，四肢粗短，背上有一个长方形的酒盖，中空的肚子能装酒，像一个牛形存钱罐。

亚长牛尊在矮矮胖胖的身体上聚集了龙、鸟、虎、象等共多种兽形纹饰，特别是两侧的虎形纹，给这件憨态可掬的牛尊增添了几分野性。

文物价值

亚长牛尊作为殷墟出土的唯一一件牛形青铜尊，是仿照圣水牛制作而成的，它像水牛一样温顺憨厚、力大无比，同它的主人亚长像"战神"一样守护江山社稷和万千子民。

亚长牛尊身上有多种烦琐又密集的青铜兽形纹饰，铜、锡、铅的合理配比体现了当时工匠极其高超的青铜器冶炼技术。牛尊在当时不仅同妇好鸮尊一样用作祭礼酒器，还承担着人与天地神明沟通的神圣职责。如今的亚长牛尊逐渐被更多人熟知，成为安阳的城市名片。

器灵档案

姓名： 亚长牛尊。

年龄： 3000 多岁。

籍贯： 河南。

身份： 战神、将军。

身高： 1.58 米。

特点： 身材虽矮小，但有着无穷的力量，手里举着沉重的铜钺，双眼炯炯有神。

性格： 憨厚、睿智。

设计过程

角色标签

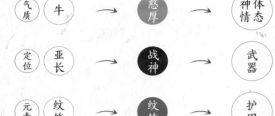

气质	牛	→	憨厚	→	神情体态
定位	亚长	→	战神	→	武器
元素	纹饰	→	纹饰	→	护甲
元素	青铜	→	青铜	→	材质

草图构思

虽然亚长牛尊的主人亚长在商代被尊称为"男战神"，但是这件牛尊的神情和体态却十分憨厚、可爱。我认为亚长牛尊器灵的气质应与此相贴合，因此我将其设定为一位憨厚可爱、体形矮小但力大惊人的战神。

为表现战神的力量感，我将器灵的动作设计为高举铜钺，动作整体呈三角形，且将器灵四肢处的服装设计成膨胀状。器灵配色沿用文物的青铜配色，整体色调为绿。器灵的发色则采用牛尊头部的红色，与主色调绿色形成对比。

细节设定

在设计亚长牛尊的器灵人形时，我的出发点是尽可能地使其与文物的憨厚气质吻合，并在视觉上与文物的结构贴合，因此我主要对文物的造型进行了提炼与转化。

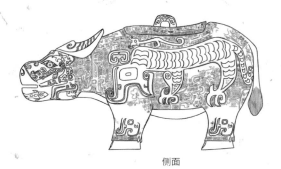

侧面

背面

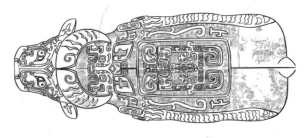

顶面

头部

亚长牛尊在外形上较为突出的是头部，我保留了其标志性的牛角、牛耳和较为呆板的面部神情，提炼了牛尊头部的红色和近似菱形的眼睛。为让器灵头部的牛角和牛耳更协调，我从发型入手，在器灵头部的两侧增加了辫子以呼应牛尊头部的纹样。

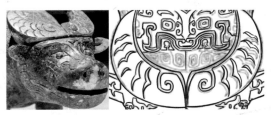

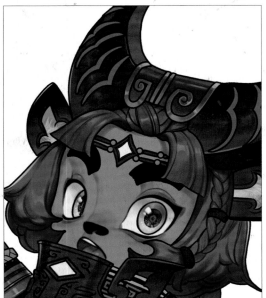

尊盖

亚长牛尊在结构上的突出点是尊盖，我完整保留了尊盖，并将其转化为器灵腰前的护甲盖住腰部，其中盖子上较为突出的纹路被转化为外凸的甲片，盖子两侧的龙形纹被转化为龙头吴钩，尊盖旁的白线是为了在结构上形成向中间聚拢的视觉效果。

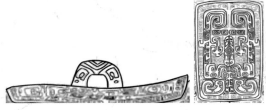

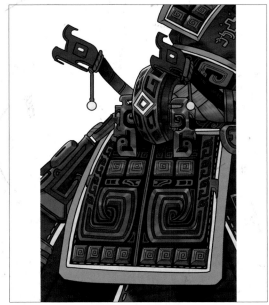

护甲

亚长牛尊最大的特点是身上的多种兽形纹饰，其样式精美、数量众多、形式复杂等特点使得转化这些纹饰成为设计亚长牛尊器灵的一个较大难点。我的思路是提炼关键元素并区分主次，根据器灵的"战神"和"将军"定位，将纹饰转化为护甲。文物的主要纹饰是虎形纹和饕餮纹，次要纹饰是云雷纹，我将云雷纹转化为护甲上的纹路和甲片，将牛尊脖子上的饕餮纹转化为器灵的护脖，将牛尊身体两侧的虎形纹转化为甲片并排列在器灵大腿两侧的护甲上，将老虎的臂转化为束住裤管的带子，将老虎的爪子转化为带子上的扣子。

云雷纹

虎形纹

饕餮纹

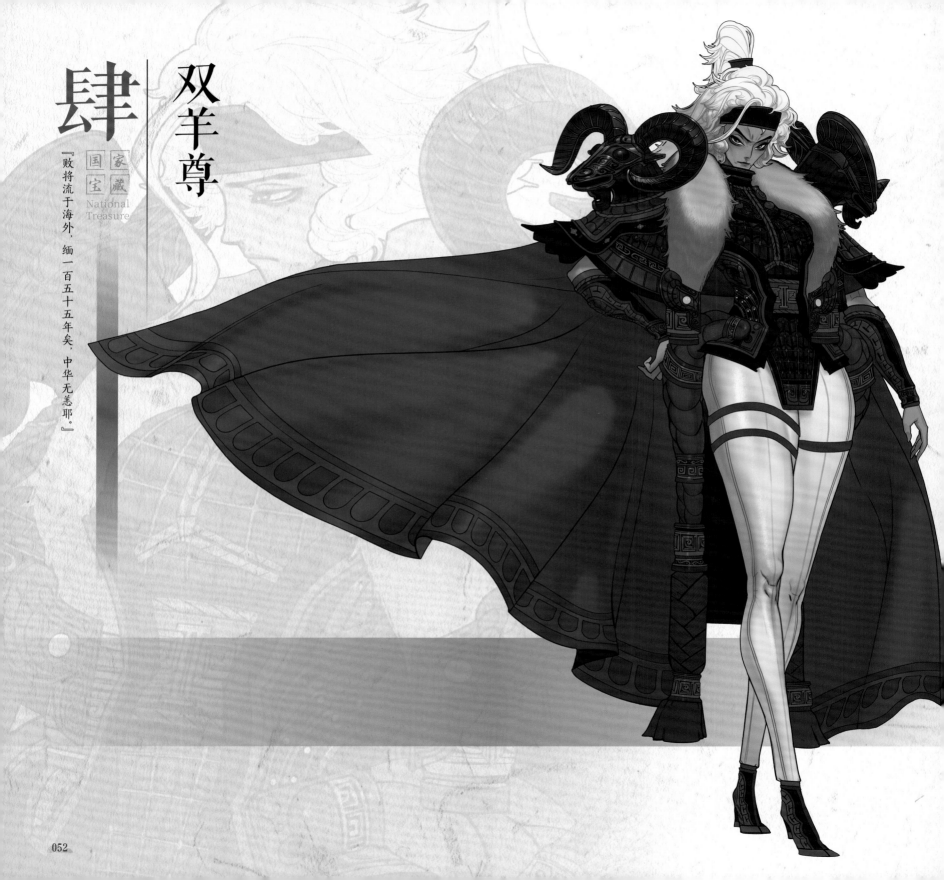

肆 ｜ 双羊尊

家藏
国宝
National
Treasure

『败将流于海外，缅一百五十五年矣，中华无恙耶。』

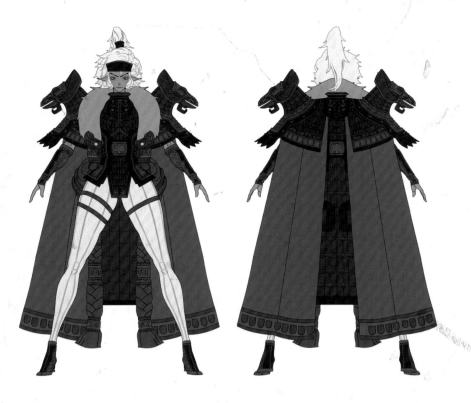

国宝档案

年代： 商晚期（公元前1200年—公元前1050年）。

级别： 商代青铜器的精品。

件数： 两件。

收藏地： 一件藏于大英博物馆，另一件藏于日本，两件原皆属圆明园珍品。

藏于大英博物馆藏品尺寸和重量： 通高45.1厘米，重10.6千克。

材质： 青铜。

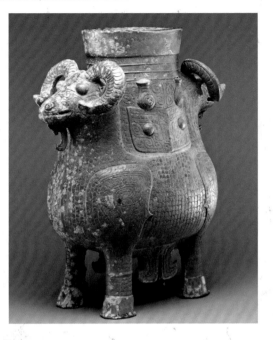

文物历史

该件双羊尊铸造于商代南方长江流域（现湖南省），1860年流失海外，现藏于大英博物馆。

文物特征

双羊尊的形态结构十分有趣，由两只公羊背对背驮着筒形的尊口，尊口下雕刻着弦纹和龙面饕餮纹，羊全身遍布着鱼鳞纹，腿部有龙纹。公羊神情泰然自若，羊角呈标志性的大弯曲状，羊的颌下有着与腹下相似的扉棱（青铜器上凸出的条状），分别象征羊须和腹部垂毛。

文物价值

"羊"在中国古代有着美好的寓意。双羊尊造型别致、纹样精美华丽，即使在青铜器鼎盛时期，也属于青铜器中的精品。

此件双羊尊与现藏于日本东京根津美术馆的另一件双羊尊，皆为商代青铜器中的艺术瑰宝。

哀

喜

怒

器灵档案

姓名：双羊尊。

年龄：3000 多岁。

籍贯：湖南。

身份：将军。

身高：1.75 米。

特点：两肩上有威武的羊头肩甲。

性格：坚忍、独立。

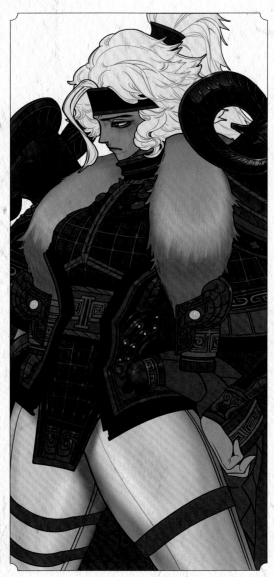

设计过程

角色标签

草图构思

　　双羊尊是一件在火烧圆明园之后流失的无价之宝，我认为被盗走的经历对双羊尊的器灵来说是沉重和悲痛的，在我的想象中，双羊尊的器灵是一位，在沉睡数千年后被一场战争惊醒，还没来得及看眼前陌生的一切，就被盗走，最后被当作"战利品"进行展示，至今仍难以回家。基于这些想法，我给器灵设定了一个较为沉重的基调——在造型和韵律上往下"沉"，选择偏重的色调作为主色调。

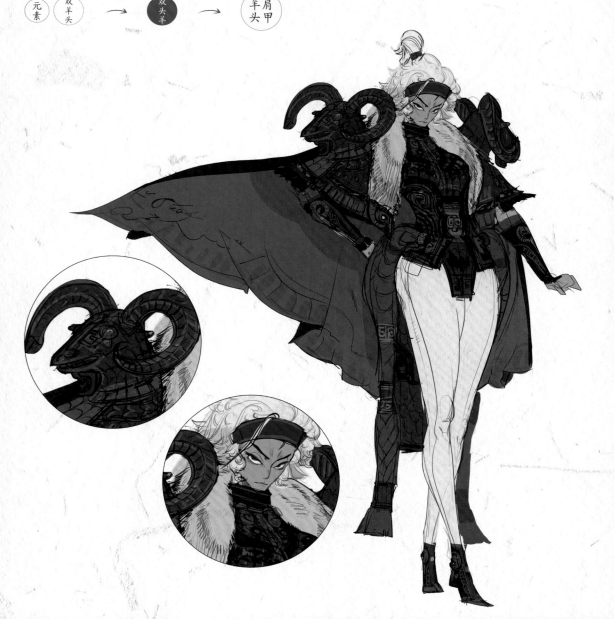

细节设定

我在设计双羊尊器灵形象的过程中，主要围绕着双羊头和纹样，并基于器灵的将军身份，着重思考如何将双羊尊的纹样转化为盔甲。

盔甲

由于双羊头的位置与古代将军的肩甲位置相近，而将弯曲的双羊角放在肩膀上会显得非常有趣，因此我将双羊头直接转化为了器灵的肩甲。

双羊尊上的鳞纹让人联想到盔甲上的鳞甲，因此我直接将其转化为器灵的盔甲上的鳞甲。对于龙面饕餮纹和盘旋状的飞龙纹，我按照双羊尊纹样所对应的身体部位顺序，将龙面饕餮纹转化为护胸，将飞龙纹转化为护腰。

关于盔甲的一些细节设计，我主要参考了与文物更相似的盔甲，而不是商代晚期的传统盔甲。例如，鳞纹与古代用长方形甲片编缀而成的盔甲有相似之处，具体做法是每片穿小孔，再用细绳将甲片连缀在一起。我特别选用了红绳来连缀绿色的鳞甲，红绳既可以作为对比色和亮色，又可以增强层次感。凸显双羊头的盔甲设计，让器灵整体呈倒三角形。

龙面饕餮纹　　　龙头　飞龙纹

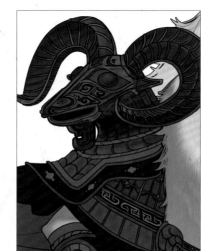

头颈及发型

器灵的头部和颈部由双羊尊器皿的瓶口和瓶颈转化而来，我将器皿的瓶口转化为器灵的头巾，将瓶颈转化为器灵的护脖。为了让对称的结构不单调，我将羊毛的特点运用到器灵的发型上，设计了一个蓬松且不对称的发型。

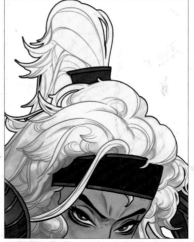

身体

在设计器灵的上半身时，我用两肩上绒毛的"疏"分散身体中间和两侧手臂的"密"，并引导整体趋势往下"沉"。由于文物的纹样不明显且颜色单一，因此我用棕黄色勾勒突出的纹路以增强层次感。腰间下垂的粗绳与羊角的弯曲度和层次呼应，并继续引导整体趋势往下"沉"。

在设计器灵的下半身时，为了凸显双羊头和上半身的"密"，我将器灵的下半身设计得较"疏"。设计大腿上的系带是为了避免整个腿部太过单调。

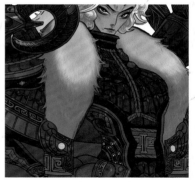

密

疏

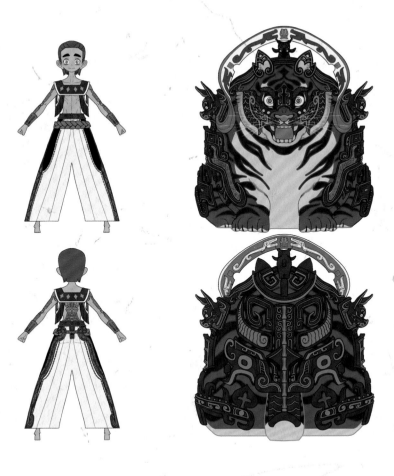

国宝档案

年代： 商晚期。

级别： 商朝晚期青铜器珍品。

件数： 两件。

收藏地： 该件藏于京都泉屋博古馆。

尺寸和重量： 通高 35.7 厘米，重 5.09 千克。

材质： 青铜。

文物历史

世界上仅有两件虎食人卣，皆出土于湖南省安化、宁乡交界处，后来皆流落国外，其中一件藏于法国巴黎市赛努奇博物馆，另一件藏于日本京都泉屋博古馆。

文物特征

虎食人卣在奇特怪异的青铜器中可以说是名列前茅。该卣的老虎脸部布满了神秘的纹样，头部竖起两个巨大的耳朵，眼睛位于脸部两边，眼神各朝一边，牙齿间距大。虎背上有一椭圆形带盖的器口，盖上有一头小鹿。老虎肩部两端有像猪一样的兽首，兽首端固定着雕刻了雷纹和长形宿纹的提梁。老虎的两只后足和一条尾巴形成一个三角形并平衡支撑着身体。老虎张开的嘴巴下有一个目光无神、嘴唇紧闭、嘴部微凸的人。人的双手伸向虎肩，赤脚踩于虎爪，朝着老虎的胸蹲坐着，同老虎一样全身都饰有复杂的纹样，颈部包围着一圈菱形，背部纹样像翅膀，臀部上还盘旋着两条猛蛇。

文物价值

虎食人卣纹饰复杂，以"人兽"为主题来表现怪异的思想，至今依然给世人留有巨大的想象空间。或许正因为长相奇特、神情怪异，所以虎食人卣在漫长的历史长河中一直被当作"邪物""凶器"。

器灵档案

姓名: 虎食人卣。

年龄: 3000多岁。

籍贯: 湖南。

身份: 老虎与巫师。

身高: 老虎3.5米,巫师1.5米。

特点: 老虎体形雄武,身披铠甲,拥有令人畏惧的双眼和未知的神力,常年陪伴在胆小的巫师身边。

性格: 老虎威严凶猛、令人畏惧,巫师胆小怯懦。

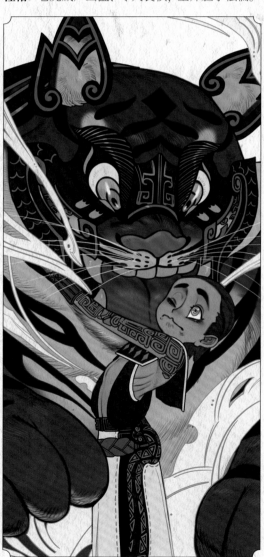

设计过程

角色标签

草图构思

虎食人卣造型奇特,虎虽张着血盆大口呈啖食人首状,却与人保持相拥姿势,虎与人之间处于一种怪异、矛盾的平衡,这种平衡似乎寓意着"人与兽""人与自然",基于此,我将虎食人卣的器灵定位为一对寓意"人与兽"的伙伴。老虎嘴下的人是一名巫师,巫师为得到族人的认可,便去驯服传说中的老虎。老虎起初对这名胆小的巫师十分不屑,但是巫师没有像其他巫师一样用法术和武力去征服它,而是靠着人类的细心与真诚(如按摩、烹饪)去驯服它,最终巫师与这位号称"百兽之王"的老虎成为知心伙伴。

在设计虎食人卣的器灵形象时,我直接将文物转化为老虎和人的形态,并保留、提炼和替换文物所具有的丰富的元素和细节,从而丰富器灵的形象。

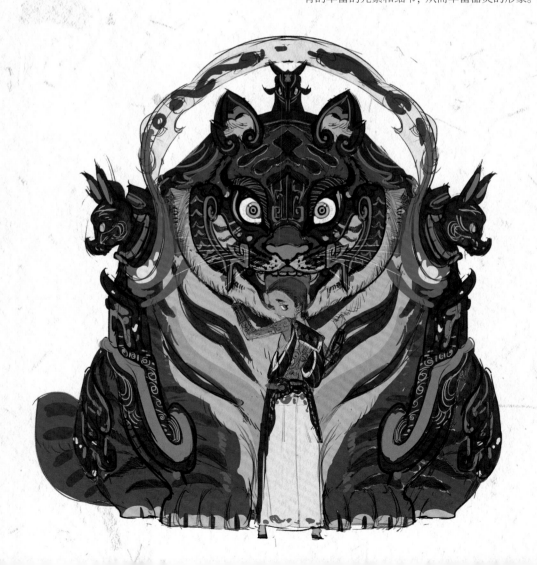

细节设定

老虎形象

在设计器灵的老虎形象时，我首先提炼了文物中老虎的体形和神情。老虎的体形保持厚实感，起伏平缓、粗短。老虎的神情怒视前方，虎口微张并靠近巫师的头。接着将文物中虎的众多元素特点分为铠甲和本体两部分来进行设计，将雷纹、夔纹等纹路转化为铠甲及铠甲上的花纹，搭配在体形庞大的老虎身上，使其看上去凶猛厚重，有力量感。老虎脸上的面具用于突出双眼，既增强"百兽之王"的威严，又保留文物的奇异。老虎肩上的披帛由原提梁转化而来，披帛上的花纹由各类纹样转化而来。

提梁　斜侧面

正侧面

背面

夔纹

雷纹　　　　　　云纹

虎纹

巫师形象

在设计器灵的巫师形象时，根据虎将要吃掉人首这一情形、人与虎紧紧相拥的姿势及人身上的纹样，我将巫师设计为一个身材矮小、性格怯弱的少年形象，保留原来的发型和惶恐的神情，并将文物中人身上的纹样转化为巫师的服装样式。

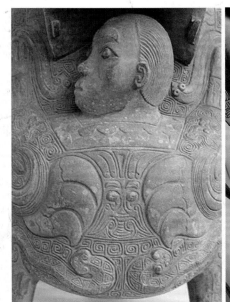 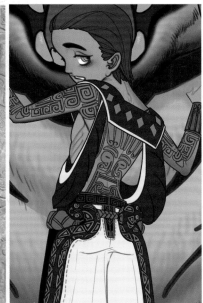

曾侯乙编钟

『编钟之声，千古绝响。』

家藏
国宝
National
Treasure

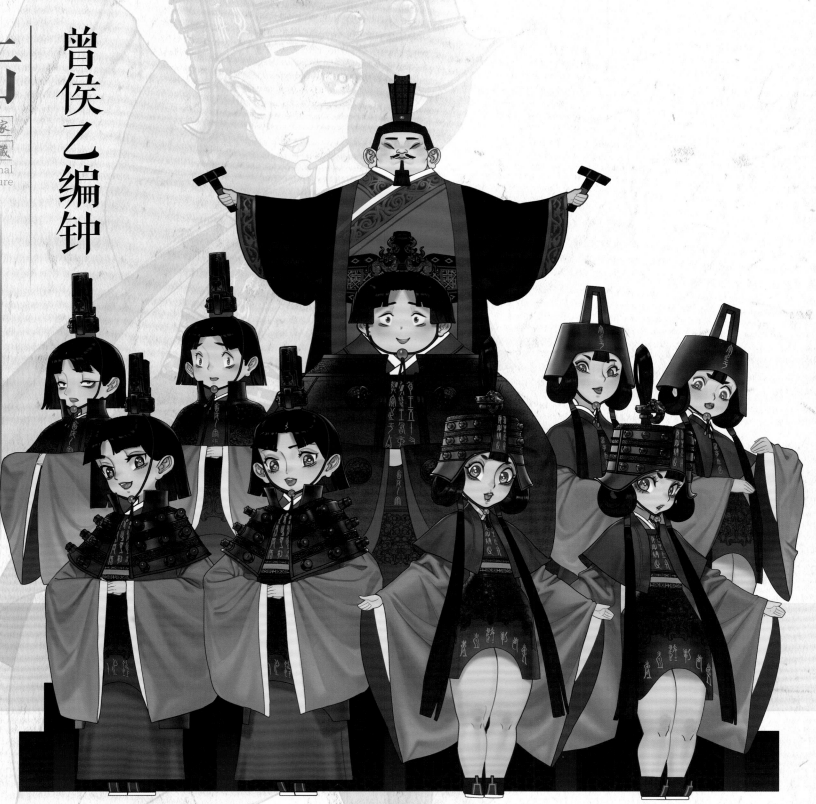

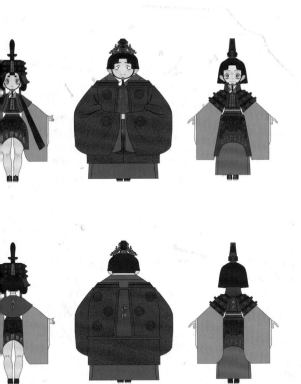

国宝档案

年代：战国早期（约公元前443年）。

级别：国家一级文物，湖北省博物馆镇馆之宝，首批禁止出国（境）展览文物之一。

件数：65件。　**收藏地：**湖北省博物馆。

尺寸和重量：钟架长748厘米，高265厘米；最大的钟通高153.4厘米，重203.6千克；最小编钟通高20.4厘米，重2.4千克；钟体总重2567千克，加上钟架（含挂钩）铜制部分，合计4421.48千克。

材质：青铜。

文物历史

⊕ 1977年9月，一支部队在湖北省随县（今随州）擂鼓墩平整山头、兴建厂房时，偶然发现一座战国早期的大型墓葬——曾侯乙墓。

⊕ 1978年6月，曾侯乙编钟出土。

⊕ 1979年5月到1984年7月，曾侯乙编钟复制厂研究组经过反复试验、试制，成功复制出形似声似的全套曾侯乙编钟。

文物特征

　　曾侯乙编钟体量庞大、气势恢宏，分三层八组悬挂在呈曲尺形的铜木结构钟架上。

　　曾侯乙编钟上铭文遍布钟体、钟架和挂钟构件，内容关于记事、标音、律名关系等，如在甬钟正面、钲部刻有"曾侯乙乍持用终"的错金铭文。镈钟上的错金铭文记载了楚惠王得知曾侯乙去世后，于在位第56年（公元前433年）特制镈钟用作祭祀。

　　令人惊讶的是，曾侯乙编钟的音列同现今的C大调一样，能演奏五声、六声或七声音阶乐曲，就像一台庞大又精密的钢琴，拥有成熟完善的乐律系统，全套钟十二个半音齐备，且一钟双音，可以旋宫转调。

文物价值

　　曾侯乙编钟上面的错金铭文除了具有十分珍贵的书法价值，还因为标注了各编钟的发音律调阶名，清楚地表明了这些阶名与楚、周、齐、申等各国律调的对应关系，所以具备一定的史学价值。

　　曾侯乙编钟被发掘的那一刻，便向世界奏出了"中华最强音"，证明了中国早在战国时期就已经具备完整的十二乐音体系。曾侯乙编钟用65件钟编织出音域宽广、音调准确、音色优美的中华乐音体系，作为中国迄今发现的最雄伟、最庞大的一套编钟，是中国先秦社会的文化符号，是中国青铜时代的艺术精品，是人类历史文化宝库中的珍贵遗产。曾侯乙编钟的价值早已跨越一般的界限，在考古学、历史学、音乐学、科技史学等多个领域产生了巨大的影响。

器灵档案

姓名： 曾侯乙编钟。

年龄： 2400 多岁。

籍贯： 湖北。

身份： 乐团。

身高： 最低 1.2 米，最高 1.52 米。

特点： 器灵们组成合唱团，曾发售专辑《千古绝响》，还举办了 3 次大型演唱会。

性格： 开朗、单纯。

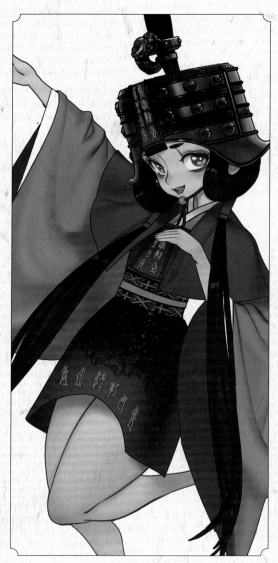

设计过程

角色标签

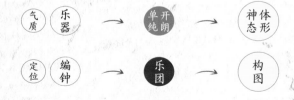

草图构思

曾侯乙编钟让我联想到了合唱团，编钟的体形设定为可爱的儿童体形，将曾侯乙编钟的短枚甬钟、长枚甬钟、无枚甬钟、钮钟和镈钟的器灵均设定为少儿合唱团成员。

曾侯乙编钟器灵的设计重点在于如何对编钟本身进行转化。如果为了保留编钟的识别性，那么就很难突破其外形。我的做法是将编钟进行拆分但保留其外轮廓和大部分识别性强的特征，器灵的外形轮廓以与编钟外轮廓相似的图形为主。

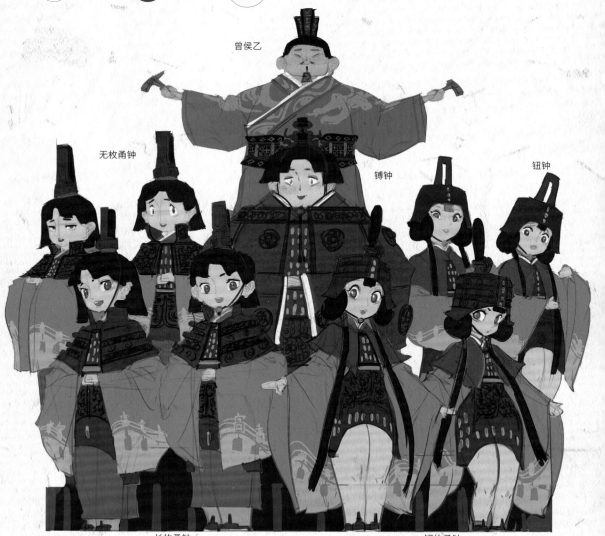

细节设定

在设计编钟的器灵时，我主要用到了编钟的外轮廓、错金铭文、青铜上的纹样、突出的构件等元素。

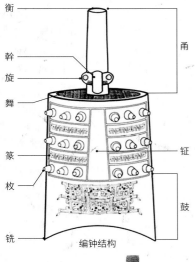

编钟结构

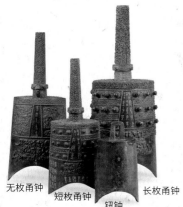

无枚甬钟　短枚甬钟　长枚甬钟　钮钟

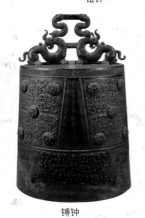

镈钟
编钟种类

外轮廓

编钟的外轮廓首先让我联想到了人物的头部，如编钟的甬可以转化为器灵的发冠或束发，编钟的钟身可以转化为发型、帽子等。

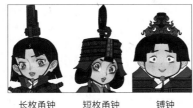

长枚甬钟　短枚甬钟　镈钟

编钟的外轮廓还让我联想到了古代的深衣、裙子、披风等服装，如编钟的钟身可以转化为裙子、披风，编钟的铣可以转化为裙子的下摆。

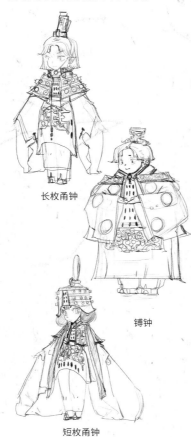

长枚甬钟

镈钟

短枚甬钟

服装

我将错金铭文（如钲上面的错金铭文）转化到对应器灵的服装上，并保持其位置与文物相对应。

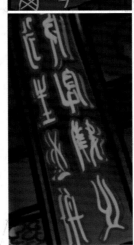

甬、篆、鼓等表面的纹样可以转化为器灵服装上的纹饰，并可以设计出凹凸不平的质感，如编钟的甬可以转化为器灵头发的上半部分，甬当中的旋可以转化成束发的发冠。

编钟上较为突出的构件——枚让我联想到朋克乐队成员夹克上的铆钉，我把枚设计在披风上，既能突出文物的识别性，又能为器灵的服装增添亮点和趣味性。

章 肆

物类相感——青铜杂器

国家
宝藏
National
Treasure

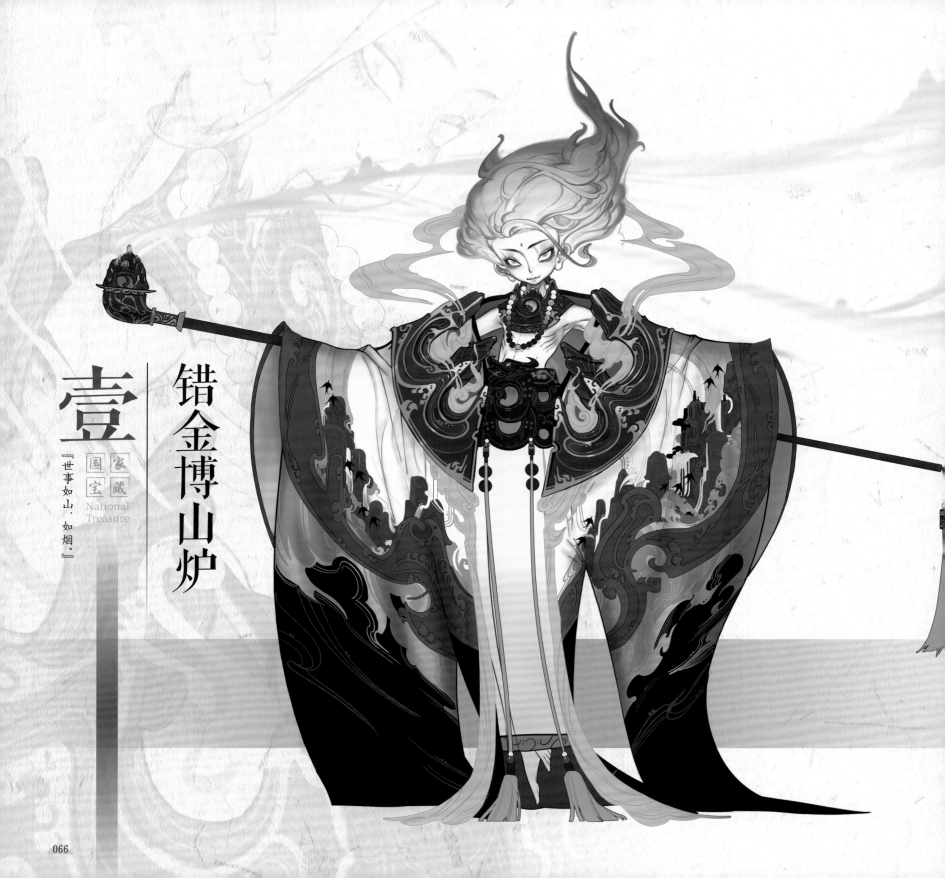

壹

错金博山炉

『世事如山，如烟。』

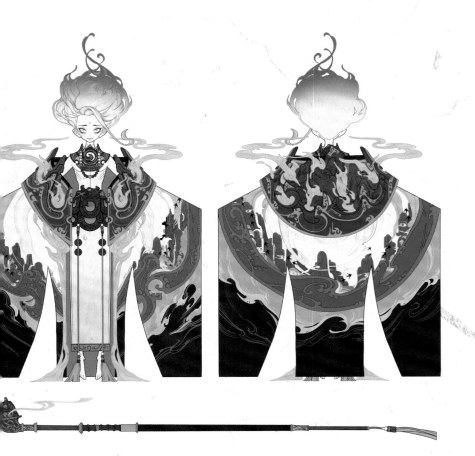

国宝档案

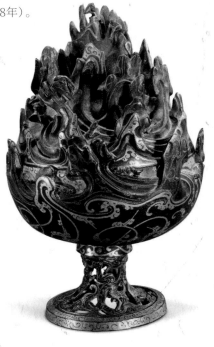

年代： 西汉时期（公元前202年—公元8年）。

级别： 国家一级文物，河北博物院镇院之宝。

收藏地： 河北博物院。

件数： 一件。

尺寸： 通高26厘米，足径为9.7厘米。

材质： 青铜。

文物历史

⊕ 错金博山炉于1968年出土于河北省满城县刘胜墓，收藏于河北博物院。

文物特征

错金博山炉由炉盖、炉身、炉座组成。炉盖顶部铸刻精彩绝伦的"博山"世界。一眼望去，山峦起伏、群山叠嶂，山猴攀着峰峦、虎豹奔走、神兽出没，山石间还有猎人潜伏寻猎，生意盎然。炉身纹样流畅自然。炉座雕刻镂空的三龙出水，下方底座还饰有花纹朴素的金色包边。

当炉中放入燃烧的香草时，顿时烟雾升腾环绕山间，在山景迷蒙中，动与静的结合产生了极大的美感与张力，令人陶醉。

文物价值

从错金博山炉的设计理念上，我们可以窥到两千多年前的西汉贵族高雅的艺术审美；从结构层次和错金纹样上，我们可以感受到西汉时期制造工艺的精湛，体会到极高的手工业和工艺美术发展水平。

以西汉错金博山炉为代表的博山炉不仅具有非常高的艺术价值，还对研究西汉时期的香料使用、文化观念等有重要的参考价值。

喜　怒　哀　惧

器灵档案

姓名: 错金博山炉。

年龄: 2000多岁。

籍贯: 河北。

身份: 山灵。

身高: 未知。

特点: 头发为实体化的烟雾,手中的法器能打开博山幻境。

性格: 喜怒不形于色。

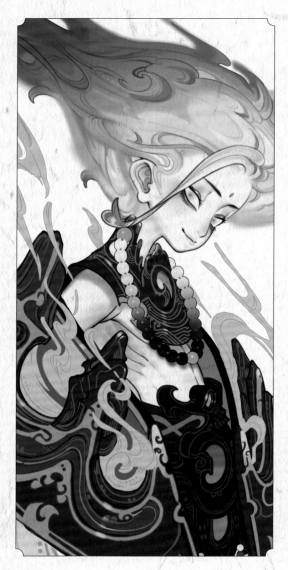

设计过程

角色标签

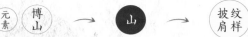

气质	熏炉	→	迷幻	→	神体情态
定位	博山	→	山灵	→	法服器装
元素	熏炉	→	烟	→	头披发帛
元素	博山	→	山	→	披纹肩样

草图构思

在设计这个器灵之前,我就以博山炉为灵感设计过一个角色,现在又有了新的感受。博山炉像一个小世界,熏炉中升起的烟雾好似云雾遮掩着山峦,这让人感觉博山炉器灵的气质应如"仙山"般神秘,又如香雾般迷幻。

在绘制草图阶段,我从烟雾"随风飘散"这一特性出发,将器灵设定为随遇而安、潇洒的山中仙人,后来发现仙人只是博山炉众多元素中的一个,"山"元素的占比还需要增加,器灵的迷幻气质还需要加强。最终我将器灵的身份设定为"山灵",把器灵的头发设定为实体化的烟雾,并增加法器以体现器灵的身份。

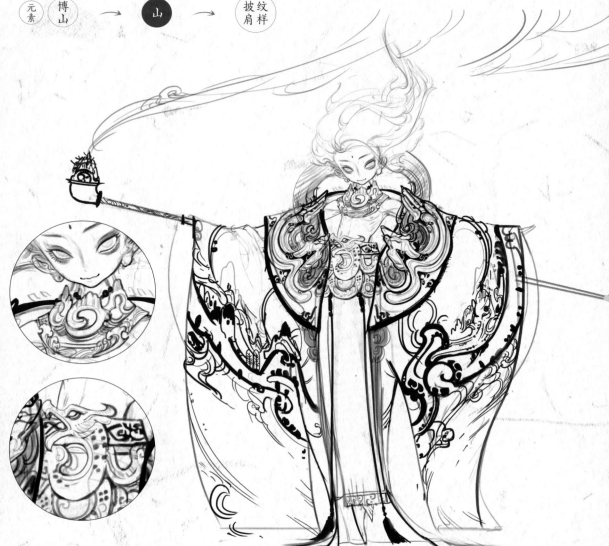

细节设定

头部

在设计器灵的头部时，为了体现迷幻感和烟雾，我主要从发型、瞳孔等入手。

将头发设计为一团有形的烟雾，选取偏紫和偏绿的颜色作为主发色，并用黄色画点与线，将头发边缘和发尾虚化，处理好层次。香炉具有禅意，可以带着这一寓意来刻画器灵脸部。将眼间距放宽，让眼神介于无神和有神之间；将脸部变宽，让眼睛、嘴巴大概处于面部二分之一以下的位置。在刻画眼睛时，对瞳孔边缘进行虚化处理，以紫色为主色，在瞳孔处点上深色，在眼部周围涂抹黄色以突出睫毛和眼睑。

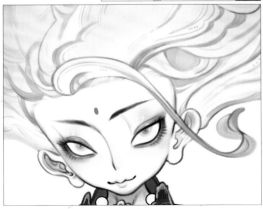

披肩

博山炉最吸引我的就是其纹样和造型，所以在设计器灵的服装时，我解构、重构了博山炉的纹样和造型，设计了搭在器灵肩上的披肩。

设计披肩的结构和纹样时直接参考文物，文物细节非常丰富，修改过多会降低其辨识度，所以我保留了大部分的纹样和造型，只在结构上进行了一定的变形与转化。

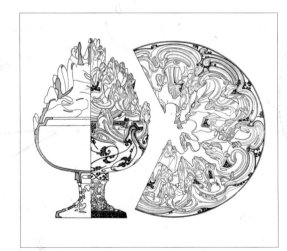

披帛

博山炉器灵设计的亮点之一是云雾状的披帛，该设计灵感来源于云雾缠绕着山峦的景象，云雾状的披帛和山峦状的披肩共同构成了这一景象。云雾的特性既能打破披帛外形原本较为单一的节奏，增强其张力，又能体现披帛的材质特性与造型，增强其与披肩的对比。

贰

错金银铜翼虎

家藏
国宝
National
Treasure

『公子……是仆之新主乎？』

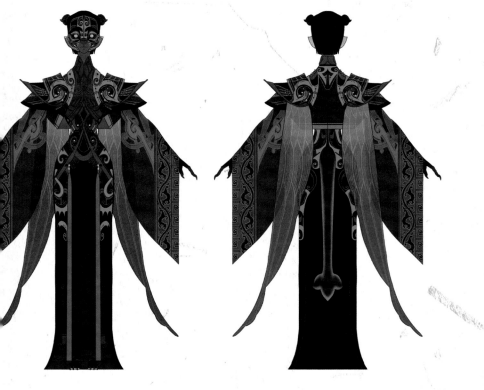

喜

怒

惧

国宝档案

年代： 春秋时期。

级别： 错金银工艺的典范之一。

收藏地： 大英博物馆。

件数： 一件。

尺寸和重量： 高23厘米，重913克。

材质： 青铜。

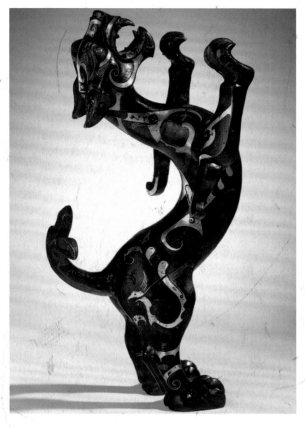

文物历史

○ 错金银铜翼虎据传出土于河南辉县。

文物特征

错金银铜翼虎整个身体呈优美的"S"形，虎头朝上，虎耳向后，虎嘴张开，虎齿露出，虎眼微鼓。虎臂呈90度弯曲，线条转折分明，肘部生出翼，双爪奋力扑向天空。腰部线条柔而有力，下肢短而精悍，尾巴翘起，与头部朝向一致。

错金银铜翼虎整体采用经典的黑金配色，身体和头部用错金银工艺勾勒装饰了鸟纹、蛇纹和曲线状等抽象纹样。

文物价值

错金银铜翼虎虽说仅为一个席镇或者托盘支架，但能体现春秋时期高超的错金银工艺水平和极高的艺术审美。鉴于此，在众多流失海外的文物中，错金银铜翼虎备受关注。

器灵档案

姓名: 错金银铜翼虎。

年龄: 2000多岁。

籍贯: 未知。

身份: 仆从。

身高: 1.78米。

特点: 一身黑色的衣裳布满华丽的错金银纹,具有虎的生理特征但没有虎的生猛霸气。

性格: 沉默寡言。

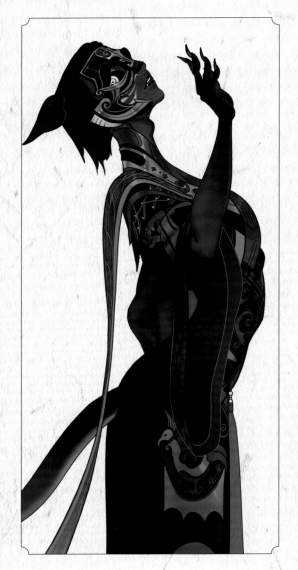

设计过程

角色标签

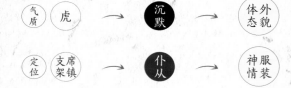

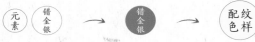

草图构思

我在第一眼看到错金银铜翼虎时,就被它的气质深深吸引了。错金银铜翼虎身姿舒展,皮肤呈黑色且反射着高光,身躯上有蜿蜒交错的错金银纹样。虽然错金银铜翼虎有着非常优雅的外表,但其实际用途很可能只是席镇或者托盘支架,这些用途推测都让我联想到了春秋战国时期贵族的仆从。在我的设想中,错金银铜翼虎的器灵原本是春秋战国时期的奴隶,后来被某位贵族带走并成为仆从,平时负责服侍贵族的日常起居等,在贵族去世后陪同下葬。不知过了多少个春秋,他竟莫名其妙地只身出现在了千里之外的大英博物馆里,而这其中的心酸委屈,仿佛能从他那无声挣扎的身姿中体现出来。

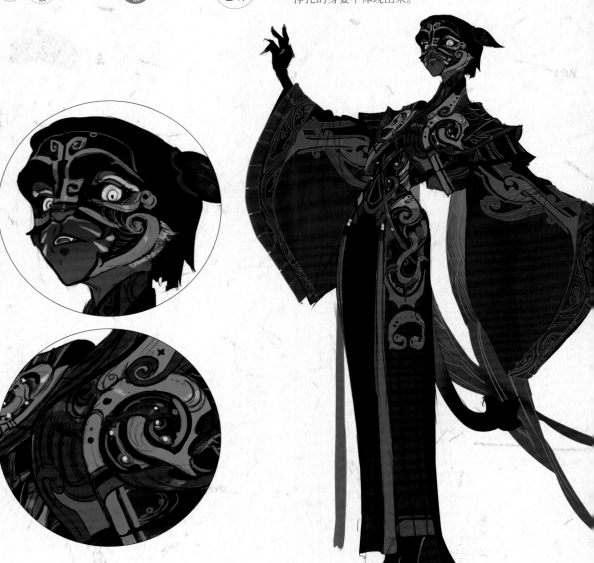

细节设定

头部

在设计器灵的头部时，我主要提炼了错金银铜翼虎的外形特征。为保留错金银铜翼虎脸部的纹样，我用面具连接纹样和器灵皮肤，面具寓意"克己"，体现器灵的仆从身份。为打破整体稍显单一的节奏和体现文物的特征，我将器灵的眼白设计成黑色以凸显白色的虹膜。

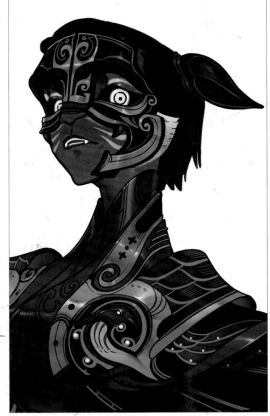

身形

在设计器灵的身形时，我提炼了错金银铜翼虎细长的体形，并在器灵的姿势和服装剪裁上刻意体现腰身。

肤色

在刻画器灵的肤色时，为了区别于错金杜虎符的器灵形象（详见下一案例）和凸显错金银铜翼虎的特色，我选择了较暗的颜色，且在保留大面积黑色的同时，较为克制地使用了亮色，让器灵的整体色彩与文物在视觉上保持一致。

服装

错金银工艺是文物一大亮点，蜿蜒交错的纹样丰富多样且节奏强，在将其用于设计器灵的服装时，我将重点放在了纹样结构和材质的处理上。

在处理纹样时，我保留了绝大部分并对其造型和位置进行了小幅度改动。在处理纹样结构时，我特别关注身体重要位置处的纹样，如将回旋的鸟头放置于胸口两侧位置处，将多个方向的曲线状纹聚集在此并增加4颗白色珍珠，起引导和聚集视线的作用。又如将4个回旋状纹样放置于腹部以聚集能量，并特别在回旋的终点处增加了珍珠以继续强化节奏。

在处理材质时，我从色相、高光、反光等方面入手，将金、银、铜区分开。同时在刻画时注意突出重要的身体结构，并且注意身体上下两部分的占比，尽量不采用原文物上下两部分占比大致相同的结构。

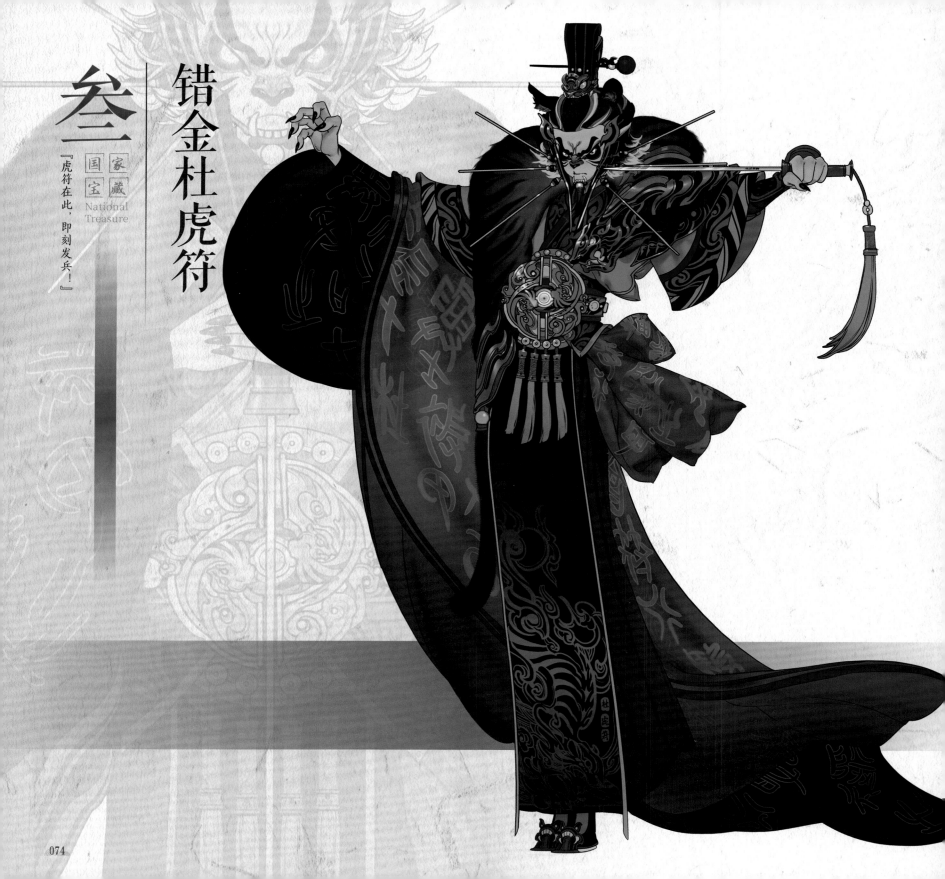

错金杜虎符

家藏
国宝

National
Treasure

『虎符在此，即刻发兵！』

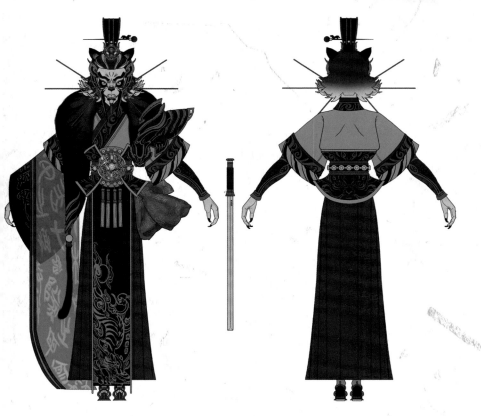

国宝档案

年代：战国。

级别：国家一级文物，陕西历史博物馆镇馆之宝。

收藏地：陕西历史博物馆。　**件数：**一件。

尺寸：长9.5厘米，高4.4厘米，厚0.7厘米。

材质：青铜。

文物历史

⊙ 1973年冬出土于陕西省西安市南郊北沈家桥村。

⊙ 1978年，郊区山门口公社北沈家桥村的一社员在平整土地时发现杜虎符，具体的发现地点在距该村东北0.5千米的南官道，且其东南方向1千米处为杜城（东周时属秦国杜县）。时为中学生的社员将该文物交予其妹（一说为其外甥）当作玩具，后符面绿锈磨落露出金字，方知该物为文物。杜虎符藏入陕西省博物馆（今陕西历史博物馆）。

文物特征

　　错金杜虎符小巧精致，整体呈流线虎形，黑色的老虎神情肃穆，虎口半张，耳朵向后紧贴，四肢收紧并有力蹬着地面，蓄势待发。

　　全符由两半合成，虎符背面有一凹槽，肩部近脊处有一条上下竖行的铸槽做牡榫，用于与另一半虎符的牡榫相套合，两者"符合"，即可发兵，但现今只发现左半符。杜虎符全身刻有九行错金铭文，"兵甲之符，右才君，左才杜，凡兴士披甲，用兵五十人以上，必会君符，乃敢行之，燔燧之事，虽毋会符行殹"。

文物价值

　　错金杜虎符外形曲线圆润，柔中有刚，具有极高的欣赏价值。符上由小篆书写的错金铭文保存完好，字迹清晰，证明在秦国统一、李斯作篆之前小篆字体便开始使用了，其为研究中国书法历史提供了史实资料。

　　虎符是"符合"一词意义的由来，也是中国现存最早的调兵凭证，不仅印证了秦国在原西周杜伯国封地设杜县的历史，还印证了战国时期"凭虎符调兵遣将"制度的历史。

器灵档案

姓名: 错金杜虎符。

年龄: 2000多岁。

籍贯: 陕西。

身份: 君王或军事长官。

身高: 1.75米。

特点: 君王和军事长官的双重人格,拥有军事和指挥才能。

性格: 威严、肃穆。

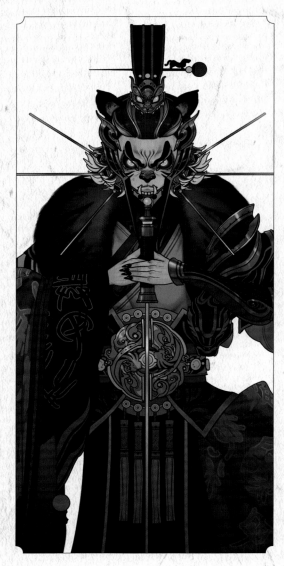

设计过程

角色标签

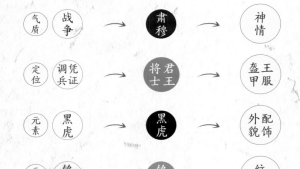

草图构思

杜虎符是一件调兵凭证,左半符归军事长官,象征兵权,右半符归君王,象征君权,两者"符合"才能发兵。根据这一信息,我将器灵设定为具有君王和军事长官两种人格的形象,既有君王的气魄又有军事长官的骁勇。由于该文物和战争有着紧密的联系,因此器灵的性格也应是威严、肃穆的。

错金杜虎符的元素较为简约,主要是黑虎和错金铭文,因此在设计上不能仅要从文物外形出发,还得从背后的含义入手。为了体现杜虎符"左兵右君"的含义,我将器灵的服装设计为不对称的形式,黑虎盘旋在左边,虎视眈眈的姿态寓意随时待命的军队,右边则呈挥舞衣袖的王者姿态。在神情、体态和配色上依旧保持威严、肃穆的气质,配色为偏重的色调,并保持大面积的深色。

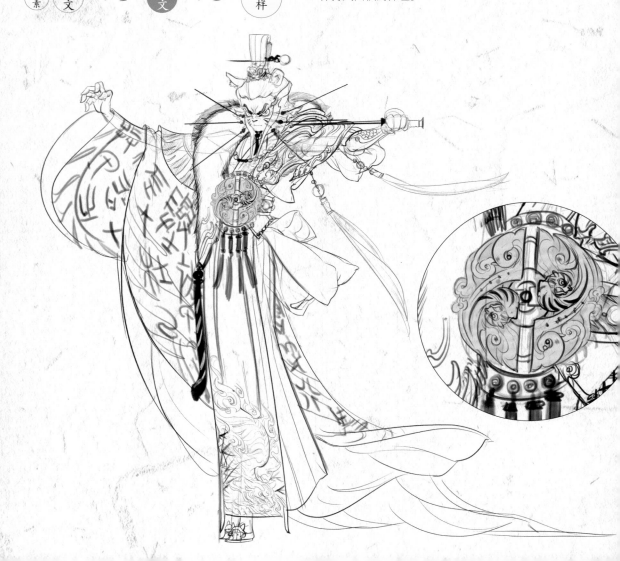

细节设定

由于错金杜虎符的主要元素之一是黑虎，因此我提炼了黑虎的外形、颜色和身上的纹样，并将其转化为器灵的外形特征、服装配饰和服装纹样等。

头部

在外形特征上，我主要从器灵的头部入手，为了体现威严的气质，设计了类似虎头的结构和发冠。由于头部的外形与虎相似，因此我在结构上选取了虎耳、虎眼、虎纹、虎牙及两侧渐变的毛发，以强调虎的特征，体现不怒而威的气魄。此外，夸张的虎须不仅可以使头部的视觉效果更集中，还可以打破头部轮廓的限制，使器灵的头部在整体上更显气势。

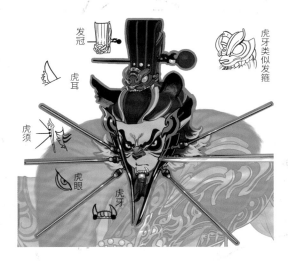

披肩

披肩是该器灵人形设计中非常重要的一点，披肩整体结构为一个盘旋在左肩上的黑虎。披肩分为三个部分，分别为被金属条纹包裹的黑虎、带有黑虎条纹的毛发和尾巴。

服装

错金铭文是错金杜虎符的一大重要元素，文物上布满了大面积的错金铭文，我保留了这一特点，将泛着金光的错金铭文大面积铺在器灵服装的黑纱和黑布上。

腰挂

腰挂分为两个部分，由腰带扣和腰带子组成。腰带扣呈中心对称，我在外观设计上选取了虎头纹和云纹，腰带子上装饰着黑虎条纹和圆形玉佩带。腰挂的灵感来源于杜虎符的功能——符合，即只有当两只虎摆放到合适的位置，腰挂才会扣紧。

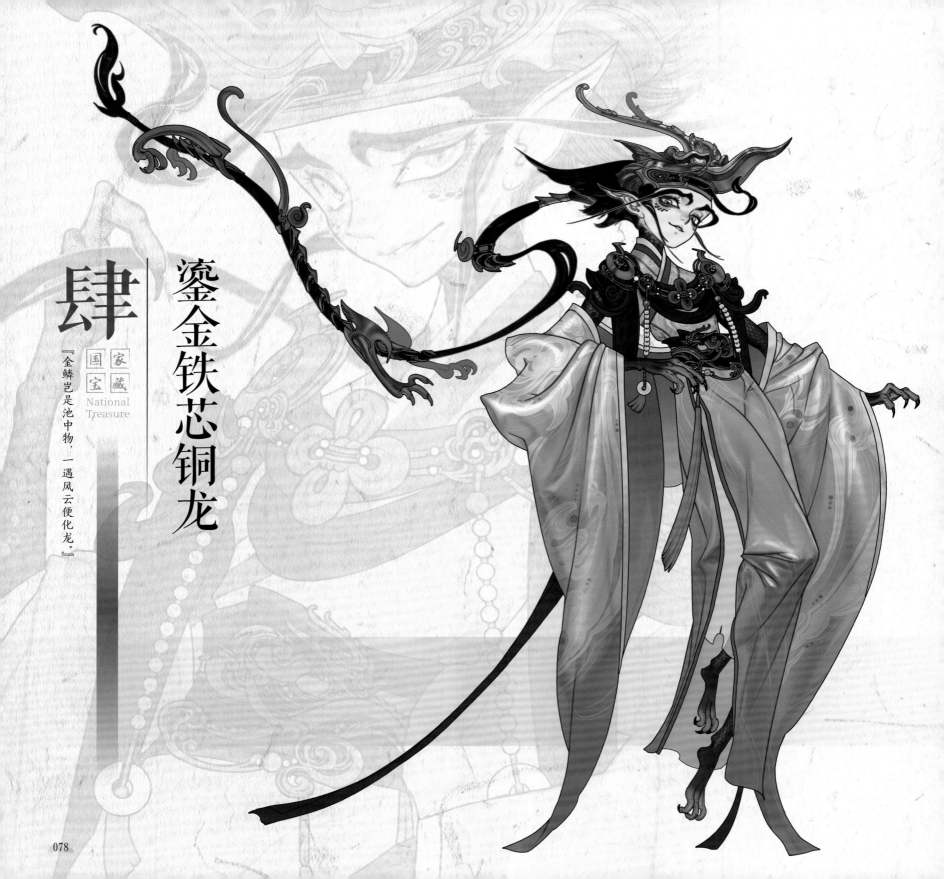

肆

国家藏宝
National
Treasure

『金鳞岂是池中物，一遇风云便化龙。』

鎏金铁芯铜龙

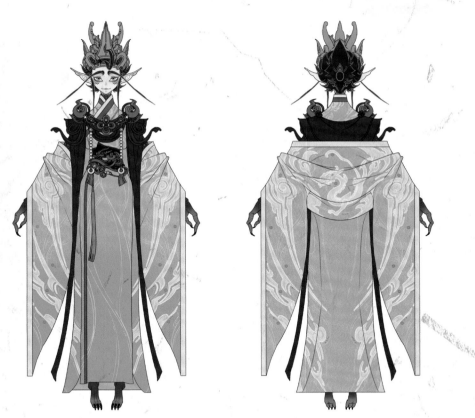

国宝档案

年代： 唐朝。

级别： 国家一级文物。

收藏地： 陕西历史博物馆。

件数： 一件。

尺寸和重量： 长28厘米，高34厘米，重2.8千克。

材质： 铜。

文物历史

鎏金铁芯铜龙在1975年出土于西安南郊草场坡，当时其实发现了两件，可惜的是其中一件已经损毁，另外一件则保存完好，现藏于陕西历史博物馆。

文物特征

鎏金铁芯铜龙像从天而降，前龙爪抓地，龙尾和后龙爪随风飘扬，龙背绘有祥云，龙身灵动轻盈，上下腾转，兼具阳刚之气和阴柔之美。龙头眉目神采飞扬，双眼睁圆直视前方，龙角伸展，龙口张开，露出龙牙和弯曲龙舌，浮现出一丝霸气。

文物价值

鎏金铁芯铜龙虽然没有任何铭文或文字资料记载，也没有伴随出土任何物品和辅证材料，但是造型与1970年西安南郊何家村出土的唐代窖藏金银器中一件龙纹银碗底部的龙纹基本一致，同时和唐代铜镜上的龙纹也颇为相似，以此可以推断鎏金铁芯铜龙应为唐代产物。无论是从造型艺术还是从制作工艺上评价，鎏金铁芯铜龙均称得上是唐代艺术精品。

器灵档案

姓名: 鎏金铁芯铜龙。

年龄: 1100多岁。

籍贯: 陕西。

身份: 龙灵。

身高: 1.73米。

特点: 头顶有张扬的龙头, 飘着长长的辫子, 身体上有铜绿色的鳞片。

性格: 骄傲张扬。

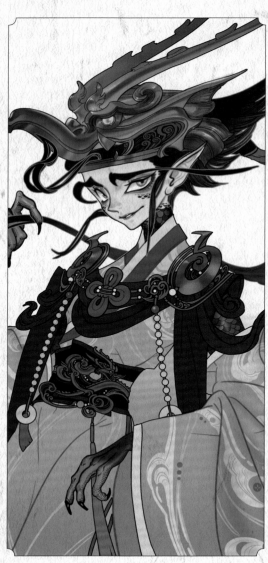

设计过程

角色标签

草图构思

关于鎏金铁芯铜龙的用途暂时无从得知, 文物仍保持着神秘感。此外, 龙作为一种祥瑞之物, 一直受唐代官员和百姓的喜爱。因此, 我将鎏金铁芯铜龙的器灵设定为受人宠爱、拥有一定镇宅法力的龙灵。

在设计鎏金铁芯铜龙的器灵时, 我主要抓住鎏金铁芯铜龙的结构和材质特点。在龙的结构上, 提炼文物飘逸、细长的曲线和龙的结构特征。在材质上, 用大面积的金黄色呼应"鎏金", 用铜绿色鳞片呼应"铜身", 用黑色的辫子呼应"铁芯"。在绘制草图阶段, 我保留了文物的气质, 器灵的神情骄横, 身形细长, 姿态优美。

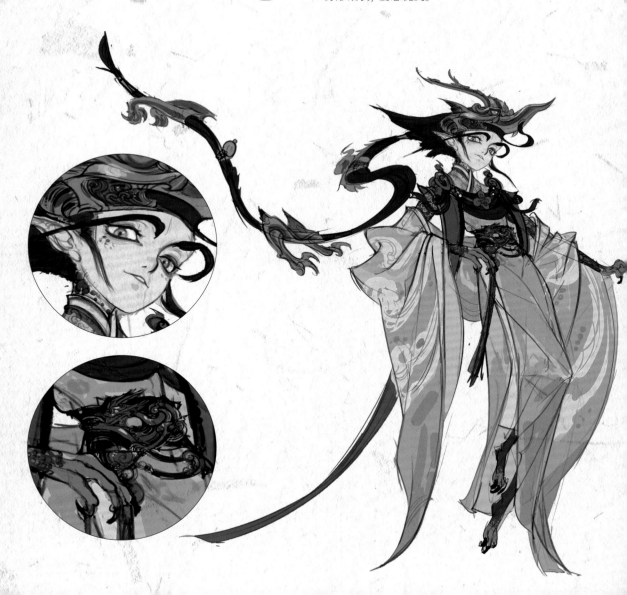

细节设定

鎏金铁芯铜龙最具识别性的就是其飘逸、细长的身体曲线，这让我联想到了辫子。辫子在飘动时的曲线和龙的运动曲线相似，长长的辫子则能大大增加器灵外形的张力，凸显其骄傲张扬的性格特点。

鎏金铁芯铜龙有着非常明显的龙的结构特征，龙头造型已足够瞩目，可以将其完全保留，如何把龙头自然地应用在器灵身上是一大难点。我的做法是将龙头转化为一顶龙头帽，让它与头发构成一个整体。而在设计器灵的发型时，我将龙舌转化为飘起来的刘海儿，将文物的龙尾、龙爪等转化为系在辫子上的发饰。由头发与龙头帽构成的整体可以直接呼应文物的龙头造型。

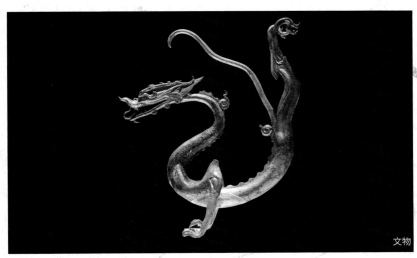

文物

龙头

龙身

龙尾

龙爪

身体

除了将龙元素应用在器灵的头部造型设计上，我还将龙的结构特征应用在了器灵的身体上，如龙鳞、龙爪、龙瘦长的身躯。

鎏金铁芯铜龙的材质包含鎏金、铜和铁，我在器灵身上通过黄金饰品、金黄色的丝绸来体现鎏金材质，通过铜绿色的龙鳞来体现铜材质，通过黑色的辫子来体现铁材质。

鎏金

铁

铜

081

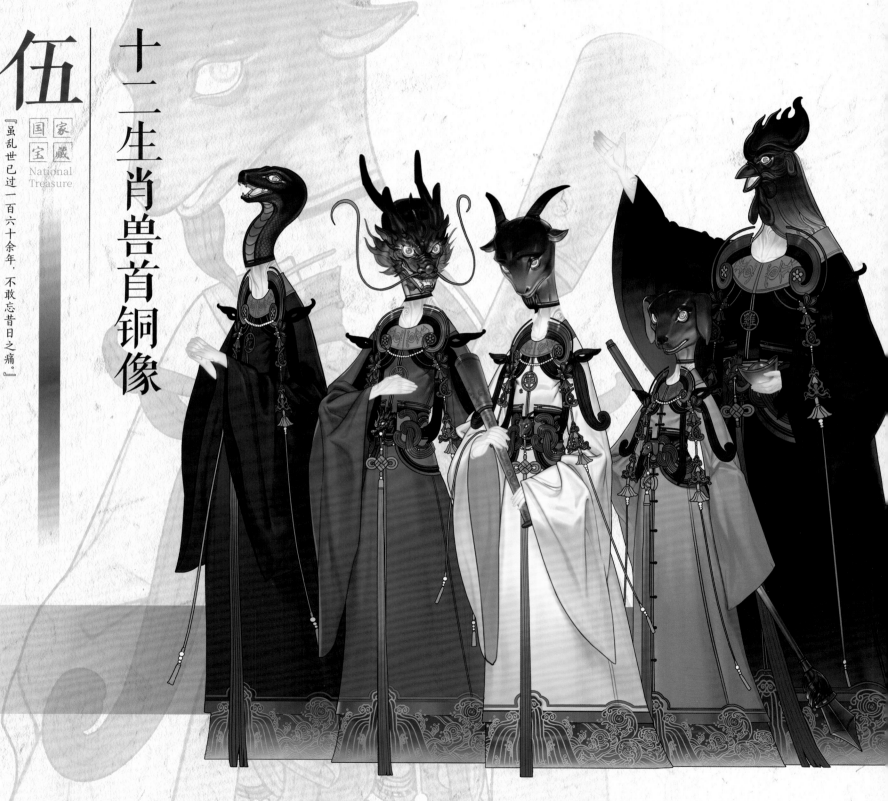

家藏
国宝
National
Treasure

『虽乱世已过一百六十余年，不敢忘昔日之痛。』

十二生肖兽首铜像

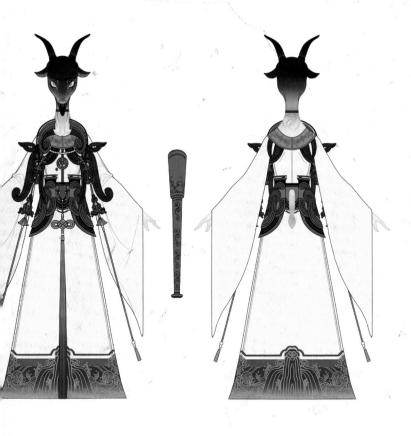

国宝档案

年代： 乾隆二十四年（1759年）。

级别： 圆明园文物中的精品。

收藏地： 牛首、猴首、虎首、猪首、鼠首、兔首、马首现藏于圆明园。

件数： 12件。 **尺寸：** 高约50厘米。

材质： 合金铜。

十二生肖兽首铜像复刻

文物历史

- 清朝乾隆年间，驻华意大利教士郎世宁设计了十二生肖兽首铜像，并摆放在圆明园海晏堂前。

- 20世纪后半叶，十二生肖兽首铜像陆续现身海外。21世纪以来，十二生肖兽首铜像开始走上归国之路。

- 至2022年5月，牛首、猴首、虎首、猪首、鼠首、兔首及马首铜像，先后以不同的方式回归祖国，并永久收藏于圆明园，而剩余的包括龙首、蛇首、羊首、鸡首和狗首铜像仍然下落不明。

文物特征

十二生肖兽首铜像由欧洲画师设计，由中国宫廷匠师制造，整体风格融合中国传统审美和西方的造型特点，比较偏向于写实。十二生肖兽首铜像雕刻精细，兽首的褶皱和绒毛清晰可见，因为采用色泽深沉、内蕴精光的铜材质，所以能够历经百年而未被锈蚀。

十二生肖兽首铜像最初制造完成时，穿着长袍拥有完整的身躯，神态祥和、悠闲地端坐于圆明园的海晏堂前。每隔一个时辰，该时辰所代表的兽首铜像便会从口中喷水。在正午时分，十二生肖兽首铜像还会同时涌射喷泉，因此又被称为"水力钟"。

文物价值

十二生肖兽首铜像是圆明园古迹海晏堂外喷泉中的一部分，海晏堂中"海晏"一词取自"河清海晏，国泰民安"。中国人民对此件流失海外的文物素来有着十分强烈的民族情结，其本身蕴含的文化寓意和背后的历史价值大大超过了其本身的价值。

器灵档案

姓名： 十二生肖兽首铜像。

年龄： 260多岁。

籍贯： 未知。

身份： 仙人。

身高： 未知。

特点： 虽身首分离，但体内含精光且精魂俱全，常年飘荡于人间，不知下落。

性格： 温顺平和。

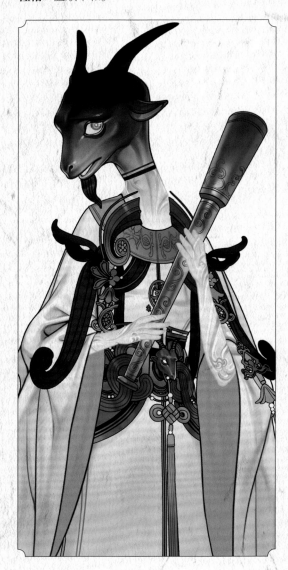

设计过程

角色标签

气质	喷泉	→	心止如水	→	神情
定位	生肖	→	仙人	→	服装
元素	铜首	→	兽首	→	人身兽首
元素	圆明园	→	建筑	→	配饰

草图构思

圆明园十二生肖兽首铜像的造型较为写实，生肖神情静默。每当与这些兽首对视时，我总能从它们的神情中感受到如水般的平静。作为中国人生肖的守护神，十二生肖兽首铜像仿佛一直无声地、静静地注视着世间。根据这一特点，我将兽首铜像器灵的气质设定为安静、平和，并基于部分兽首"下落不明"的现况和生肖作为守护神的文化寓意，将器灵设定为仙人。

为了在构图上突出主体，我将器灵头部设计得较为简练而突出，身体呈尖锐的、细长的三角形。为了让构图不显得单调，我将文物单一的体形做了大小对比处理并让各器灵之间形成一定的遮挡关系。

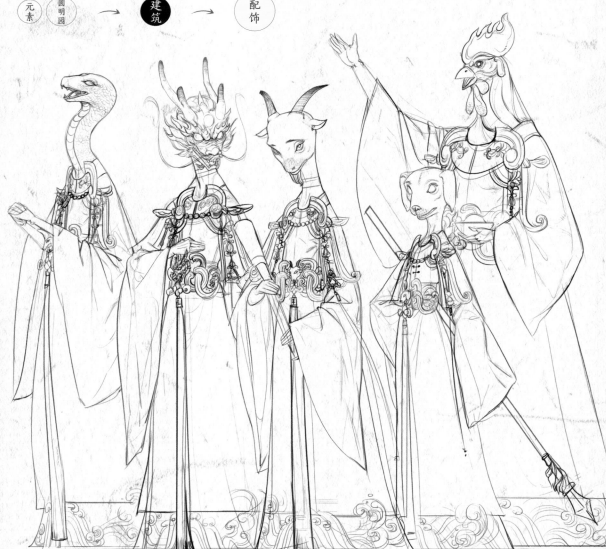

细节设定

在设计十二生肖兽首铜像的器灵人形时，我参考了圆明园海晏堂设计图和兽首经修复后的完整造型，提炼出"兽首人身"的特征。

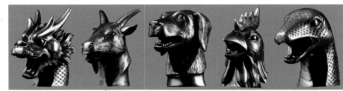

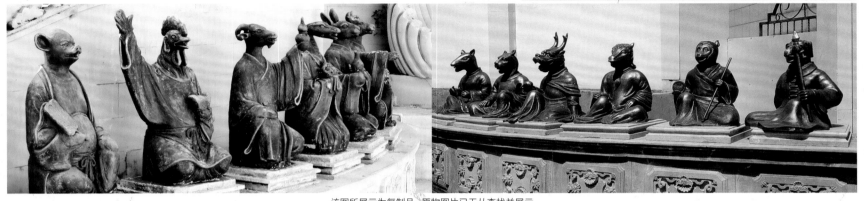

该图所展示为复制品，原物图片已无从查找并展示

头身处理

在设计初期，我将兽首铜像转化为真实的动物头部，并为器灵添上了身体和清代服装，但之后便发现绘制出的兽人，并不能体现出兽首铜像的特点。随后我查阅了一些资料，找到一些描述兽首铜像特征的语句，如"外表色泽深沉、内蕴精光"，便由此联想到了十二生肖兽首铜像"头身分离"的特征。基于这些信息，我决定保留文物的造型，并且将头部和身体做不同的材质效果处理。首先将器灵的头部设计为中空的铜材质兽首，然后用"精气"塑造通明的身躯，体现文物"内蕴精光""头身分离"的特点。对头身赋予不同的材质能让器灵的整体造型变得更为出彩，光亮、通透的身体和厚重、沉稳的头部给人一种明暗颠倒的感觉，为器灵形象增添一丝"仙意"。

服装与配饰

由于文物（完整版）中每个生肖的服装差异不大，因此为区分不同的生肖，我将十二生肖兽首铜像的肤色转换为器灵服装的颜色，并参考海晏堂设计图保留每个生肖的姿势和所持法宝。

服装剪裁参考了海晏堂设计图和经修复后的完整生肖造型，选用圆领、长袖、宽袍的服装样式。为体现"圆明园生肖兽首铜像"这一关键信息，我将重点放在了与"圆明园"相关的设计元素上。在圆明园中，位于大水法遗址的石龛式门洞是让人印象较为深刻的一处建筑，我将这一建筑元素应用于服装设计，将门洞上方的拱形与圆领相结合，将石柱转化为类似神像的飘带，将其他装饰性构件转化为服装配饰。

为体现文物的用途——喷水，我在器灵的铜首腰挂上设计了一个中国结。中国结挂在铜首的嘴里，长长的流苏垂吊下来，寓意铜首的嘴巴能喷出水柱，流苏渐变的颜色体现水流的方向。此外，中国结还有"永不分离"的寓意，能够传达出希望十二生肖兽首铜像早日团圆的心愿。铜首腰挂、中国结与衣服下摆上的浪纹为一个整体，体现出十二生肖兽首铜像的喷水用途。

该图所展示为复制品，原物图片已无从查找并展示

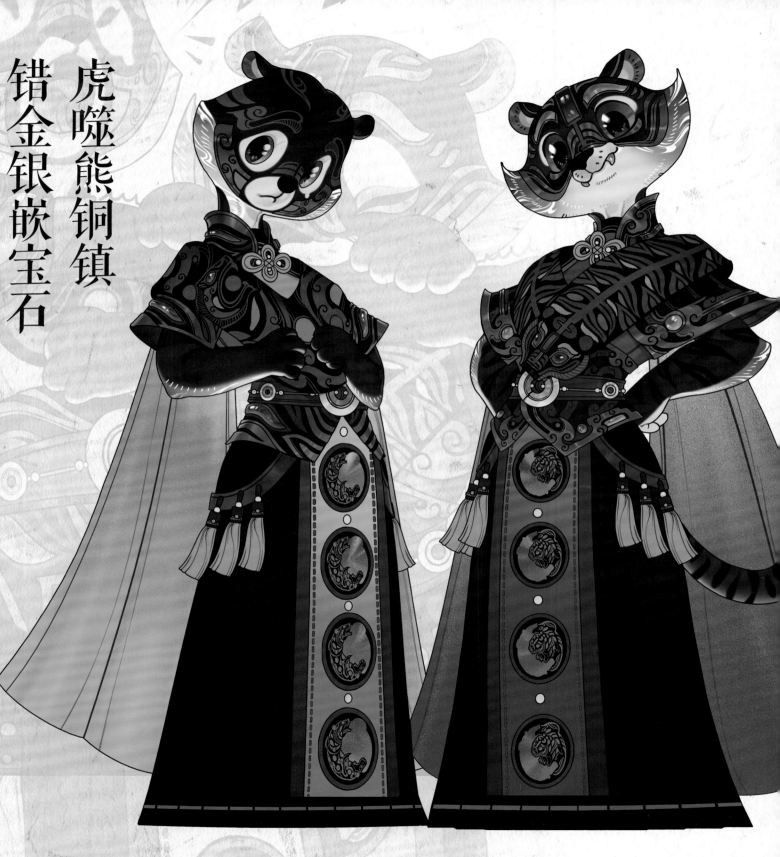

陆

国家藏宝
National Treasure

虎噬熊铜镇
错金银嵌宝石

『弟啊，客人快到了赶紧准备一下席子！』『好……好……好了哥！』

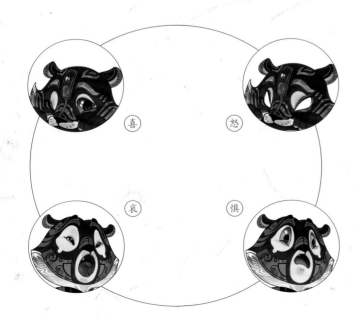

喜　怒

哀　惧

国宝档案

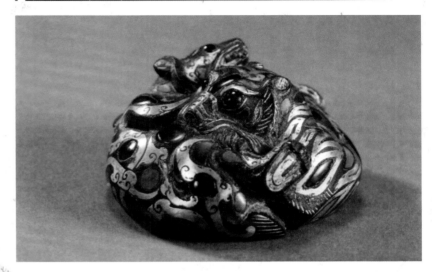

年代： 西汉（公元前202年—公元8年）。

级别： 珍贵文物。

收藏地： 南京博物院。　**件数：** 一组四件。

尺寸： 不详。

材质： 青铜。

文物历史

2009年，在江苏省盱眙县大云山刘非王后陈羽墓出土了错金银嵌宝石虎噬熊铜镇一组、错金银虎镇一组（残存三件）、错金银虎铜镇一组（仅存一件）。

文物特征

这组错金银嵌宝石虎噬熊铜镇设计考究，构思巧妙，主体造型是两只撕咬嬉戏的老虎和熊。这组席镇共有四件，且两两相同，两组造型相差无几，只是错金银纹样有差别。老虎的错金银纹样是一组组虎条纹，金银两色有次序地排列，其间镶嵌着红色或绿色的虎纹状宝石。熊的错金银纹样则是蜿蜒交错的云纹，其间镶嵌着红色或绿色的圆形宝石。

文物价值

在汉代，因为贵族交际场合中人们习惯席地而坐，但在起身或落座时会容易使席子移动，所以古人将席子的四个角用席镇加以固定。此件错金银嵌宝石虎噬熊铜镇便为一组席镇，由于当时人们对高雅审美的追求，四件席镇身上均嵌有玛瑙、玉石、绿松石等色彩各异的宝石。如此小巧的物体上饰有精美华丽的错金银纹饰，充分展现了汉代高超的青铜铸造和装饰技艺。

器灵档案

姓名：错金银嵌宝石虎噬熊铜镇。

年龄：2000多岁。

籍贯：江苏。

身份：镇灵。

身高：1.55米。

特点：一对外貌、身形分别与老虎和熊相似的兄弟，其华丽的服装上镶嵌着许多宝石。

性格：虎兄性格活泼顽皮，熊弟性格腼腆害羞。

设计过程

角色标签

草图构思

　　错金银嵌宝石虎噬熊铜镇是一组造型非常有趣的席镇，其主体造型是一只老虎咬着小熊的腹部，在我看来就像一对小男孩在席子上打闹嬉戏，因此我将器灵设定为正处于喜好调皮、打闹年纪的虎和熊。从此视角出发，将老虎的性格设定为调皮捣蛋，将熊的性格设定为易受欺负，基于这两点开始后续的设计。

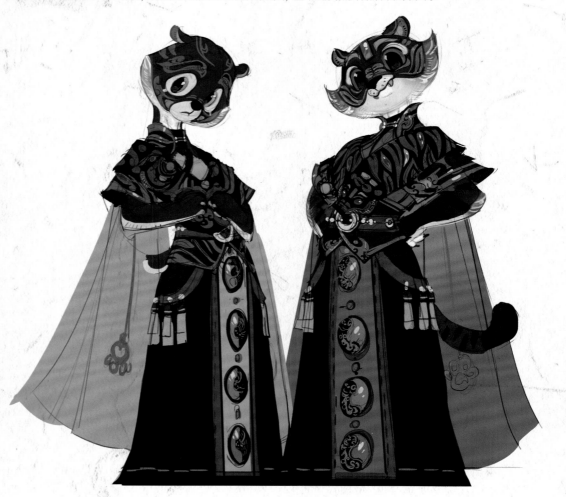

细节设定

在对文物的虎元素和熊元素进行提炼时，我主要从其外貌和动作入手，将其转化为器灵的头部和服装样式。

头部

在设计器灵的头部时，由于文物的虎、熊形象辨识性较弱，因此我在参考文物造型和动物原型的基础上进行了一定的创新。为凸显老虎外向、活泼调皮的性格，让老虎头部的造型张力向外，老虎耳朵和脸颊的绒毛向外扩张，大大的眼睛和歪歪的嘴巴下露出牙齿。为凸显熊内向腼腆、易受欺负的性格，将熊头部的造型向内收缩，使其像一个"受气包"。熊的眼睛相对缩小，眉毛呈向内的"八"字，眼眶下的凸点形似眼泪。除了脸部造型，我还从文物的宝石中提炼出红、绿两色，用以区分和表现器灵性格，用热情的红色来表现老虎，用内敛温柔的绿色来表现熊。

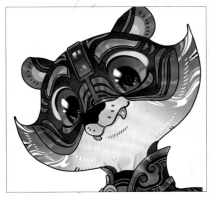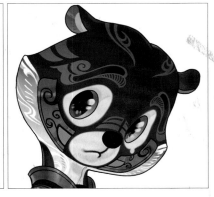

服装

在设计器灵的服装时，文物的结构给人"缠绕"的感觉，根据这一关键词，我设计了围绕在器灵胸前的黑色围巾，并把文物的结构融入其中。器灵下半身的蔽膝上有四个圆形图案，寓意该组席镇有四件，且虎、熊蔽膝上的图案有各自的结构。文物中虎、熊的颜色较为相似，为区分虎、熊，我在器灵衣服的内衬、下半身的蔽膝、背后往下延伸的披帛等处分别采用了红色和绿色。

在对虎与熊进行区分后，为了让两者你中有我、我中有你，我在器灵的腰间增加彼此的纹样、宝石，打破纹样的单一性，大面积的重色和小面积的对比色在保持整体协调性的同时还能让彼此产生差异。

虎　　　　　　　　　　　　　　熊

文物的错金银纹样也是一大亮点，因此我在器灵的头部和服饰上加入了对应的错金银纹样，并让主体纹样的样式与文物保持一致。虎的服饰纹样参考了虎纹，金色虎纹和银色虎纹交错，两者之间穿插着红色和绿色的宝石。熊的服饰纹样则参考了云纹，金色云纹和银色云纹交错，两者之间穿插着圆形宝石。

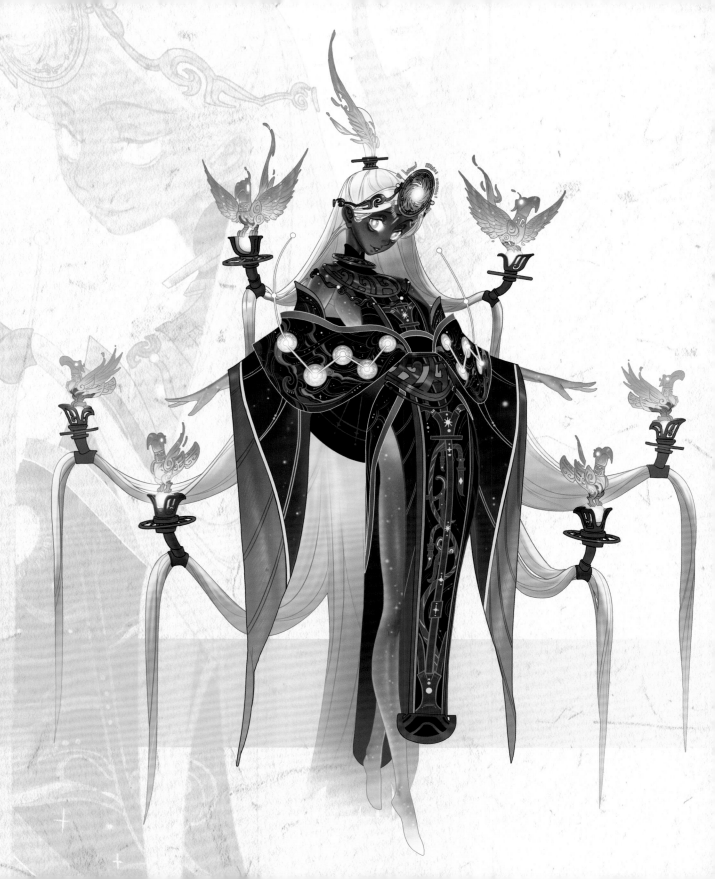

『汤谷上有扶桑，十日所浴，在黑齿北。居水中，有大木，九日居下枝，一日居上枝。』

喜　　怒

哀　　惧

国宝档案

年代： 商。

级别： 国家一级文物，首批禁止出国（境）展览文物之一。

收藏地： 三星堆博物馆。

件数： 一件。

尺寸： 残高3.96米。

材质： 青铜。

文物历史

- 1986年的7月—9月，考古人员在四川省广汉市三星堆遗址意外发掘了两座大型商代祭祀坑，一号青铜神树就在其中。

- 1986年10月，残破的一号青铜神树被运往四川省文物考古研究院，进行文物修复，该项修复工作总共花费了十年的时间。

- 1997年10月，三星堆博物馆建成并开放，一号青铜神树自那时起便被收藏于该馆。

文物特征

　　一号青铜神树分为底座、树、龙。底部由圆形底座和三面镂空三角形组成，像三座连绵的大山。大山往上有一条沿树逶迤而下、身似绳索的铜龙附于一侧树干。圆盘层层相叠将笔直的树干分为三层，每一层有三根下垂的树枝，树枝上有凸起的短枝，短枝上有镂空花纹的圆圈和花蕾，每个花蕾上各有一只金乌，枝头上有包裹在一长一短两个镂空树叶内的尖桃形果实。

文物价值

　　一号青铜神树作为中国"宇宙树"中具有典型意义和代表性的实物标本，同《山海经》中"金乌负日"颇为相似，反映出古蜀先民对太阳和太阳神的崇拜，我们似乎可以从中窥探出在神话故事中古蜀人民已经具备"通灵、通神和通天"的特殊意识，这也是上古先民天地不绝、天人感应、人天合一、人神互通等神话意识的形象化写照。

　　三星堆文物的艺术价值和考古价值难以估量。但是由于年代久远，史料稀少，三星堆文物身上有着太多无法解答的谜题，像在悠久的历史长河中，上古时代的蜀人点亮了一个个浪漫奇妙的宇宙梦，即使跨越数千年，依然令人神往。

器灵档案

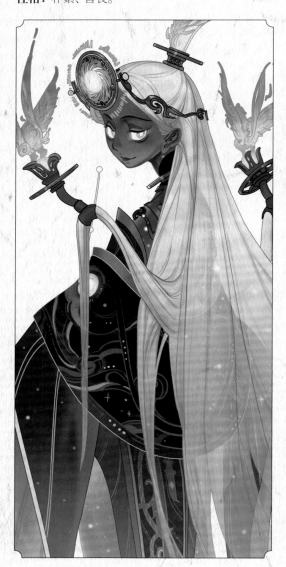

姓名： 一号青铜神树。

年龄： 3000多岁。

籍贯： 四川。

身份： 太阳神使。

身高： 无法观测。

特点： 未知的少女身上散发着无尽的神秘气息，发梢上系着悬浮的金乌，头顶系着金乌的羽毛。

性格： 朴素、善良。

设计过程

角色标签

气质 神树 → 纯朴 → 少女

定位 神树 → 神使 → 服装

元素 神树 → 星空 → 材质

元素 神话 → 太阳 → 金乌

草图构思

　　三星堆的文物给人一种朴素而又神秘的感觉，仿佛是外星人留下的痕迹，越深入了解越着迷。我在设计一号青铜神树器灵的过程中，也延续着这种难以形容的感觉——神秘、迷幻却又朴素、美好。

　　神树被认为能连接天地、沟通人神等，神树上的鸟有着"金乌负日"的传说，我基于这两点将一号青铜神树的器灵设定为太阳神使。为体现朴素、美好的感觉，我的想法是将器灵人形设计为纯真的少女。为体现神秘、迷幻的感觉，我主要从神树的结构、元素、材质等方面入手。

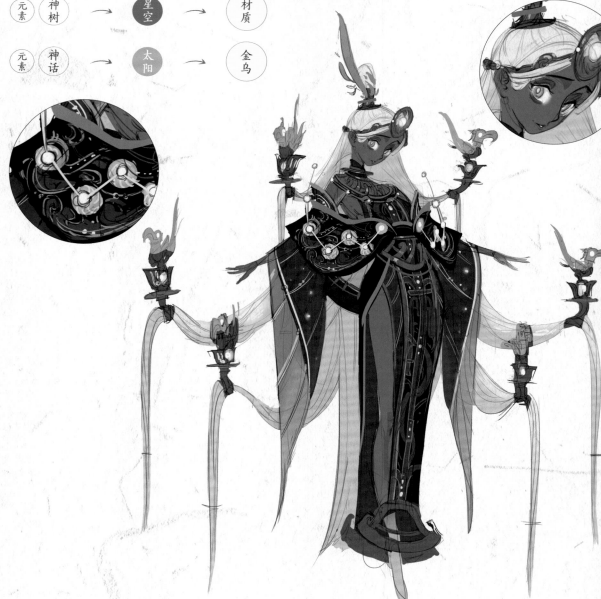

细节设定

整体形象

关于一号青铜神树的寓意，有观点认为神树为古蜀人的宇宙树，反映了古蜀人的思想观念。带着这个观点再去看神树，树身像宇宙的通道，弯曲的树枝像平行世界的分支，把每一个太阳固定在各自的轨道上，金乌背负着各自的太阳绕着同一个中心飞翔。这样的宇宙既让人难以理解又给人奇幻、美丽的感觉，这与我对神树的想象与感觉完全契合，带着这一想象与感觉去设计器灵，器灵的身体代表宇宙通道，头发代表平行世界的分支，服装代表宇宙的帷幕，整体结构呼应古蜀人的宇宙树。

头发

在具体的设计过程中，第一个难题是如何在保持文物识别性的基础上，将神树的主要结构进行转化。难点主要在于树枝部分，即树枝的弯曲程度、树枝上的神鸟等元素要如何转化。我将树枝转化为了发尾，这是因为头发被吊起来时的弯曲程度和树枝的弯曲程度类似，而让金乌吊着头发这一设计既能呼应文物的结构，又能保留文物的识别性。我将金乌设计为抓握着太阳并慢慢地张开翅膀这样一个形象。金乌被太阳照射之后，身体逐渐幻化成火焰的颜色，看上去就像涅槃重生一样。

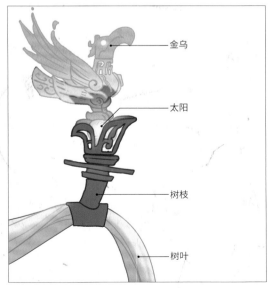

金乌

太阳

树枝

树叶

身体

第二个难题是如何将神树树身转化为器灵的身体。首先是树干的转化，一开始我认为笔直的树干不太好转化，后来想到如果把长而直的布垂挂在身上，不仅能保留一号青铜神树朴素而神秘的感觉，还能体现出器灵的太阳神使身份。其次是树身上三个太阳圆环的转化，我将其转化为固定长布的圆环。再次是树身造型的转化，我将其保留在长布上，以树身造型为主要图形，在中间增加星星和象征星体运行轨道的线条，用于点缀和丰富画面，整体对应古蜀人的宇宙想象图。圆环的摆放方式和长布上的图案凸显出神秘、奇幻的感觉。最后是神树"通三界"寓意的转化，我将器灵的身体设计为半透明的，透过身体看到的景象是无垠的宇宙，宇宙中的星星就像器灵身体上的毛孔。

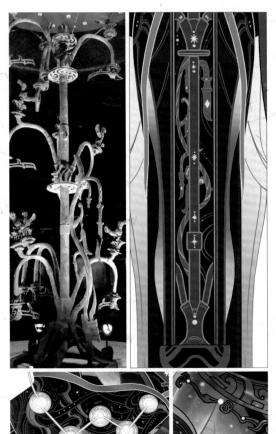

章 伍

古木新生——木制品与古树

壹

家藏
国宝
National
Treasure

『但识琴中趣，何劳弦上声。王者，若德神俱在，凤，必回鸣于岐山。』

落霞式『彩凤鸣岐』七弦琴

国宝档案

年代： 唐开元二年（714年）。

级别： 国家二级文物，浙江省博物馆镇馆之宝。

收藏地： 浙江省博物馆。

件数： 一件。

尺寸： 长124.8厘米，厚5.4厘米，尾宽12.5厘米。

材质： 松杉木。

文物历史

+ 落霞式"彩凤鸣岐"七弦琴制于唐开元二年，为"中华第一制琴师"雷威所制。

+ 清道光年间（1821—1850年），落霞式"彩凤鸣岐"七弦琴为定敏亲王载铨收藏。

+ 1900年5月后，此琴流落民间，后被清末民初琴学泰斗、古琴学家杨宗稷重金收购。

+ 1931年，杨宗稷去世，包含落霞式"彩凤鸣岐"七弦琴在内的一批藏琴被移交到徐桴手中。

+ 1949年，徐桴离开家乡后，其所藏古琴被后人捐到镇海文化馆。

+ 1953年，镇海文化馆将包括落霞式"彩凤鸣岐"七弦琴在内的14张古琴移交至浙江省博物馆。

+ 2010年11月19日，14位来自海内外的古琴家用落霞式"彩凤鸣岐"七弦琴等乐器奏响唐乐。

文物特征

　　落霞式"彩凤鸣岐"七弦琴整体浑厚，琴体如同天空中的一抹晚霞，故命名为"落霞式"。琴背微凸且龙池上方刻有琴名"彩凤鸣岐"，下为杨宗稷的三段鉴藏赞美铭，龙池腹腔内题刻正楷字体"大唐开元二年雷威制"。琴首为常见的方首，琴的两侧对称分布有波浪起伏的弧线，琴身流淌着由于长年风化和弹奏时的震动所形成的各种冰裂断纹和小流水断纹。

　　现今，落霞式"彩凤鸣岐"七弦琴更换了因年代久远缺失的琴轸、雁足、内侧冠托等部件，同时还修补了损坏的琴面，这令古朴的七弦琴重新焕发生机。

文物价值

　　落霞式"彩凤鸣岐"七弦琴由雷威亲手打造，从诞生之初就注定了它的不平凡，琴身采用吸取了岐山精华灵气的松杉木，同时此琴被赋予了"凤鸣岐山"的神话色彩。千年间几经浮沉，其音色像酒一样发酵，变得愈发醇香。浙江省博物馆更是评论其有钟磬金石之声，在唐琴中属上乘，可与现藏于北京故宫博物院的著名的唐琴"九霄环佩"相媲美。

器灵档案

姓名：落霞式"彩凤鸣岐"七弦琴。

年龄：1300多岁。

籍贯：未知。

身份：琴师。

身高：1.83米。

特点：千年间鲜有弹奏，一旦遇到知己，那清润亮丽的琴声便会再次响起。

性格：清心寡欲。

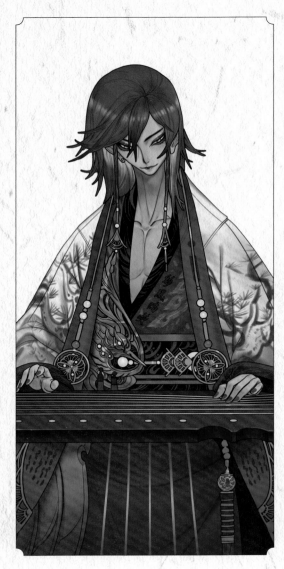

设计过程

角色标签

草图构思

落霞式"彩凤鸣岐"七弦琴的主人是著名的制琴师雷威。雷威做琴从来不墨守成规，别人做琴选材一般用桐木，他用松杉木。雷威经常在寒冬腊月畅饮一番后，穿上蓑衣戴上斗笠进山，在树林环绕间，闭着眼睛听风吹树木的声音，哪棵树木发出了绵延悠扬的声音，就选用哪棵。我从雷威制琴的这个小故事中感受到他那玄妙高深的气质，认为器灵的气质也应该与其主人相似，因此将器灵设定为一位拥有世外高人般气质且技艺超凡的琴师，并从琴的外形元素和背后的文化元素出发进行设计。

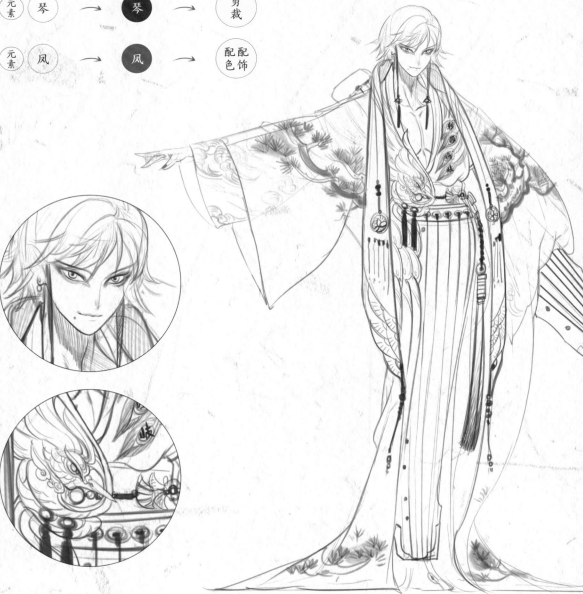

细节设定

服装

落霞式"彩凤鸣岐"七弦琴可用于设计器灵的外形元素较多，如朱红色琴身、落霞式琴式、琴弦、文字、装饰性物品等。我将朱红色的琴身转化为了器灵的朱红色长袍，为体现其玄妙的气质，还给衣服做了比较大胆的剪裁设计，如宽松的长袖、露胸开领。将落霞式琴式转化为长袍的下摆，将琴弦转化为悬挂在腰带上的绳子，而琴弦又让人联想到凤凰羽毛的羽根，所以我在绳子的尾部加上了凤凰羽毛。我将琴身上的文字转化在白色的纱袍上，文物原有的徽转化在红色的长袍上，以丰富器灵的服装细节。

纱袍图案、配饰与头部

落霞式"彩凤鸣岐"七弦琴有着浓郁的文化色彩，承载着的不仅有雷威的制琴故事，还有"凤鸣岐山"的民间传说。这件七弦琴的材质是松杉木，即雷威用"雪山听松"的方式选出来的松杉木。因此我提取了松杉和雪元素，一位高人在山间的松杉林里徘徊的形象浮现在我脑海中，漫天大雪染白了他的纱袍。我首先将大雪元素转化为披在器灵身上的白色纱袍，然后将松杉融入大雪中，将其转化为白色纱袍上的松杉图案，最后将松杉树叶提炼出来并转化为金属配饰。

古典神话小说《封神演义》里有"凤鸣岐山"的传说，讲的是在周朝兴盛前，岐山有凤凰栖息鸣叫，人们认为凤凰的出现是源于周文王的德政，是周朝兴盛的吉兆。基于这个神话传说，我首先提取了凤凰和岐山元素，并将凤凰元素和琴进行结合。接着提炼了凤凰的配色、造型、羽毛等，并将其转化为器灵的发色、瞳孔、妆容和配饰等。其中最为精彩的设计是器灵腰间的凤凰配饰，纱袍象征的雪和松杉间一只凤凰在盘旋，整体造型呼应了"凤鸣岐山"这一传说。

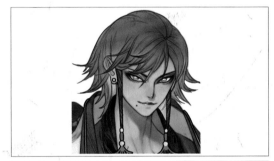

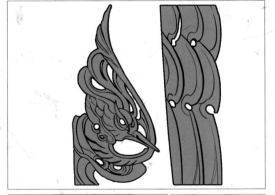

五弦琵琶
螺钿紫檀

贰

家藏
国宝
National
Treasure

『五弦并奏君试听，凄凄切切复铮铮。』

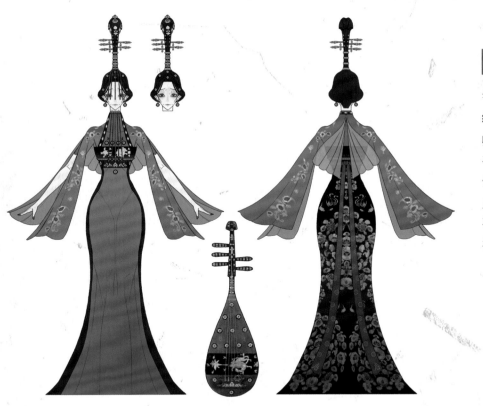

国宝档案

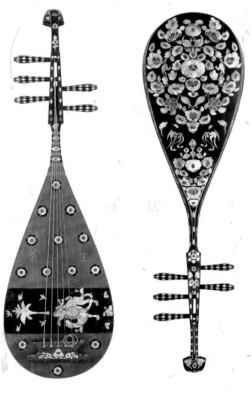

年代： 唐。

级别： 传世孤品。

收藏地： 日本宫内厅正仓院北院。

件数： 一件。

尺寸： 全长108.5厘米，腹宽31厘米。

材质： 紫檀木。

文物历史

⊙ 螺钿紫檀五弦琵琶于唐时期传入日本，由圣武天皇收藏。圣武天皇死后，光明皇后将其献给奈良东大寺的正仓院。螺钿紫檀五弦琵琶现藏于日本宫内厅正仓院北院。

文物特征

螺钿紫檀五弦琵琶样式为直项五弦琵琶，琴身匀称曼妙，造型色调典雅大方。琴轸三个在琴头左侧，两个在琴头右侧。第五根弦在被弹奏的时候，能够使音域变得更加辽阔，甚至可以模仿吉他、三弦琴、冬不拉的音色。

古朴简约的琴身正面绘制着繁复绚丽的螺钿花纹，而背面的黑漆使螺钿花纹彻底绽放开来，有大宝相花、含绶鸟、飞云等纹饰，还覆以琥珀、玳瑁等，交相辉映，愈发显得华贵异常，蕴藏着古朴大方的气韵。琴轸点缀着菱形星星，琴腹处用贝壳镶嵌着骑在骆驼上弹奏五弦琵琶的胡人乐手图案。

文物价值

五弦琵琶曾流行于盛唐时期的中原地区，后传到日本，成为中日文化交流的见证。不过到了宋代，便再也不见教坊使用，取而代之的是四弦琵琶。在很长一段时间里，我们只能通过古籍诗词里的文字描述和敦煌壁画上飞天仙女的手中见到五弦琵琶的身影。直到螺钿紫檀五弦琵琶的出现，我们终于能从这件传世孤品中看清楚千年前五弦琵琶的模样。

器灵档案

姓名: 螺钿紫檀五弦琵琶。

年龄: 1300岁左右。

籍贯: 未知。

身份: 乐师。

身高: 1.77米。

特点: 弹奏唐代五弦琵琶。

性格: 敏感、忧郁。

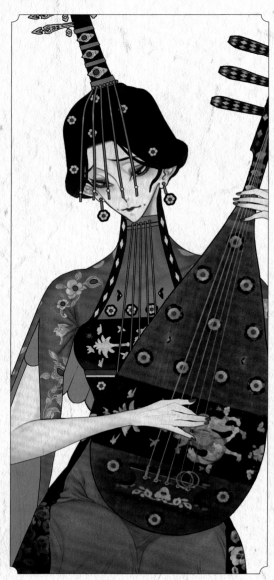

设计过程

角色标签

草图构思

白居易曾在《五弦弹》中这样描述五弦琵琶凄切的音色:"五弦弹,五弦弹,听者倾耳心寥寥……五弦并奏君试听,凄凄切切复铮铮。"琵琶给我的感觉也是如此,特别是这件漂流异国他乡的孤品。我脑海中浮现出这样一个场景:螺钿紫檀五弦琵琶器灵醒来时发现四周暗淡无光,不见天日也不见同类,身处异国他乡,心中凄切。

基于这些资料与想象,我在设计螺钿紫檀五弦琵琶的器灵时,主要表现的情感是凄切,集中体现在器灵的神态上。器灵的眉毛、眼睛和鼻子都是细长的,主要参考了传统的乐师造型。由于妆容会掩盖住哭红的眼眶,因此凄切的情感凝聚在器灵的眉目之间。该器灵的设计难点在于对螺钿紫檀五弦琵琶元素的提炼和转化,琵琶的主要元素有乐器结构和螺钿纹样。

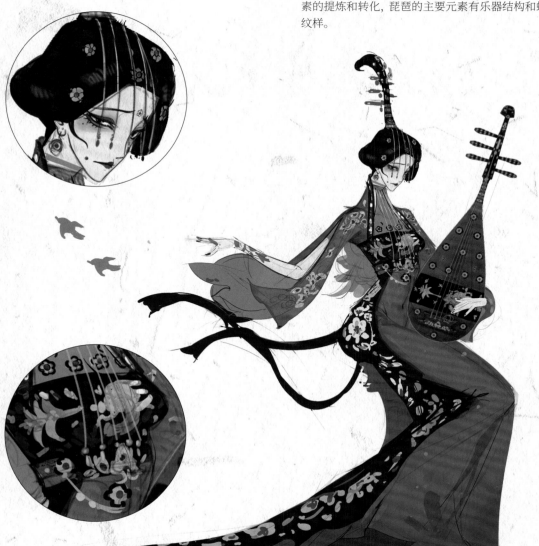

细节设定

头部

在设计器灵的头部时，我根据器灵与文物在图形和结构上的相似性，将五弦琵琶的直项转化为高发髻，将弦轴转化为发簪，将螺钿纹样转化为发饰和耳饰。为了体现文物遗世独立的特点，我根据弦联想到了泪珠划过的泪痕，并且将其转化成遮盖在脸前的链子。

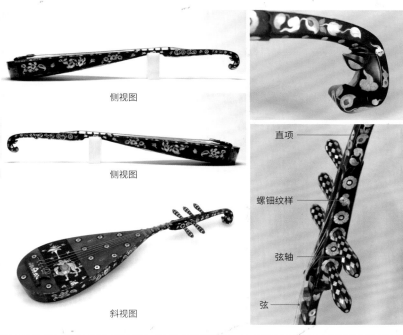

侧视图

侧视图

斜视图

直项

螺钿纹样

弦轴

弦

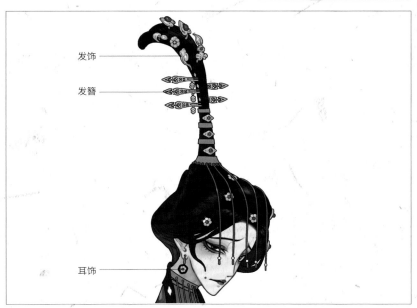

发饰

发簪

耳饰

服装

在设计器灵的服装时，我主要参考了长袖襦裙的款式，并按一定的顺序将琵琶结构进行一一转化。具体来讲，将腹板转化为抹胸，将琵琶的侧面及其花纹转化为长袖，将琵琶的背面及其花纹转化为襦裙的背面长纱。其中在对螺钿纹样进行设计时，除了将纹样按照上述结构顺序依次进行转化以外，我还保留了螺钿可折射光的材质特点。

叁

绢衣彩绘木俑

『婆婆，接下来的路我们陪你一起走。』

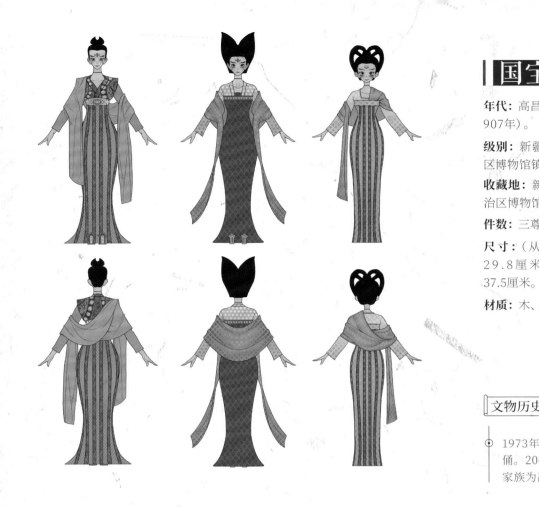

年代： 高昌后期（618—907年）。

级别： 新疆维吾尔自治区博物馆镇馆之宝。

收藏地： 新疆维吾尔自治区博物馆。

件数： 三尊。

尺寸：（从左往右）高29.8厘米、36厘米、37.5厘米。

材质： 木、绢。

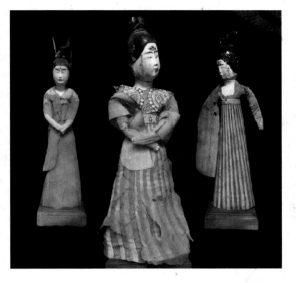

文物历史

⊙ 1973年，吐鲁番阿斯塔那古墓群206号墓葬出土了大量的彩绘木俑和绢衣木俑。206号墓葬为高昌后期的张雄夫妇的墓葬，张雄出生于高昌贵族家庭，其家族为高昌的稳定和团结做出过重要贡献。

文物特征

绢衣彩绘木俑发髻高束，神情温婉，眉眼似细叶蔓条，鼻唇如垂柳樱桃，圆脸上扑粉红为衬底，额头、脸颊和嘴角上点缀花钿、斜红和面靥等独具唐代特色的装饰。上穿花团锦绣绢衣，下着端庄曳地长裙，外披雅致素花帔子，一派高贵典雅、艳美姿态。虽身为直木，但苗条纤细，好似在灵动起舞。

文物价值

绢衣彩绘木俑身着绢衣，绢衣色彩原料采用了茜草、蓝草、红花等天然植物，使得木俑的颜色历经千年，依旧纯真自然、绮丽多彩，仿佛再现了唐朝的流行风尚。脸上的妆容和服装的款式为后人提供了十分可靠且珍贵的资料，绢衣中的缂丝也证明在初唐时就已经掌握了缂丝技艺。

根据绢衣彩绘木俑的出土和对家族墓志碑文的解读，可以推断张氏与母亲麴氏一家的命运起伏，从中可以窥见高昌贵族豪门兴衰。绢衣彩绘木俑也是珍贵的历史"证人"。

喜

怒

乐

器灵档案

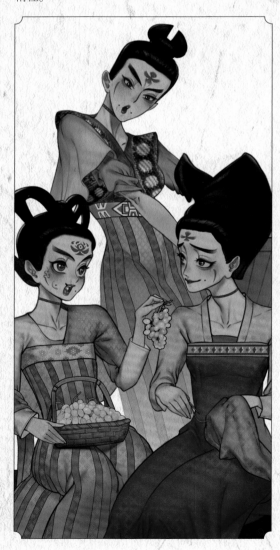

姓名：绢衣彩绘木俑。

年龄：1300多岁。

籍贯：新疆。

身份：陪葬俑。

身高：1.6米左右。

特点：三姐妹性格各不相同，但同样喜欢唐代舞蹈、服饰和妆容。

性格：大姐勤劳本分，二姐温文尔雅，三妹古灵精怪。

设计过程

角色标签

草图构思

在设计绢衣彩绘木俑的器灵时，由于唐朝的襦裙覆盖面积较大，很难像其他服装一样拥有凸显身材和布料光泽的优势，也没有明显的可以吸引人的精彩点，因此我只能通过腰、臀和双肩含蓄地去表现女性身材的曲线美。我的做法是利用器灵的姿势增加弧度，并添加背景以烘托氛围和体现身份。为了区分这三尊木俑，我根据对每个木俑发型的不同感觉，为器灵增设了不同的体形，体现不同的性格。

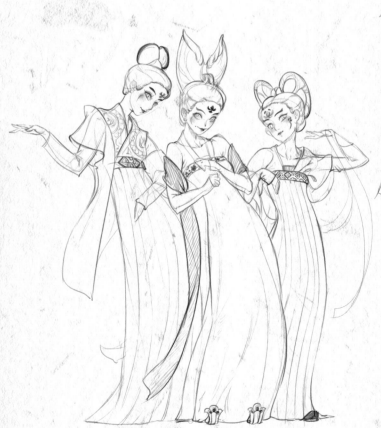

终版草图

将中间人物的姿势设计为蹲坐，这样既能凸显器灵的腰、臀、胸的弧度，又能使构图有所变化。

初版草图

初版草图中，人物的脸部和身形美感还不够。

细节设定

头部

　　绢衣彩绘木俑器灵设计的亮点主要集中在脸部妆容上。此外，我保留了头部与脖子之间的接痕和木俑的标志性特征，用以体现这组木俑的制作形式——先分别制作头身再进行连接。

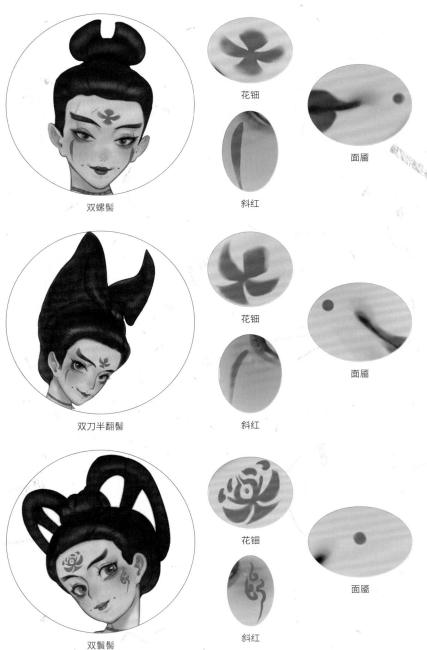

双螺髻　　花钿　　面靥　　斜红

双刀半翻髻　　花钿　　面靥　　斜红

双鬟髻　　花钿　　面靥　　斜红

服饰

　　木俑的服饰虽然剪裁简单、款式朴实，但帔子别具一格，布料也十分讲究，上面饰有简单、重复的图案，大面积使用纯色，给人一种高级的感觉。虽然原文物身上的服饰布料有所残缺，但仿佛能看到高昌时期新疆地区人民的风貌，其端庄大方的服饰体现着质朴美。

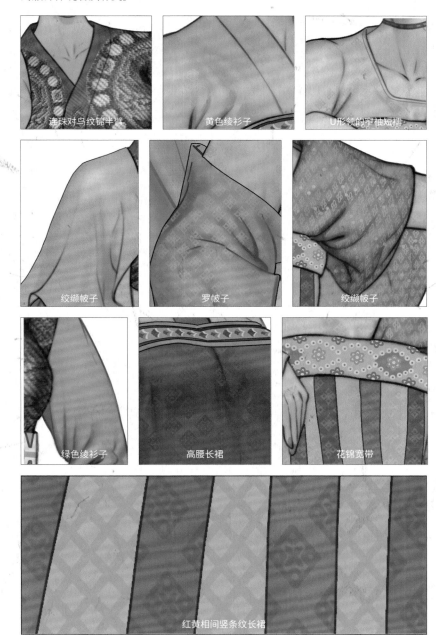

连珠对鸟纹锦半臂　　黄色绫衫子　　U形领的窄袖短襦

绞缬帔子　　罗帔子　　绞缬帔子

绿色绫衫子　　高腰长裙　　花锦宽带

红黄相间竖条纹长裙

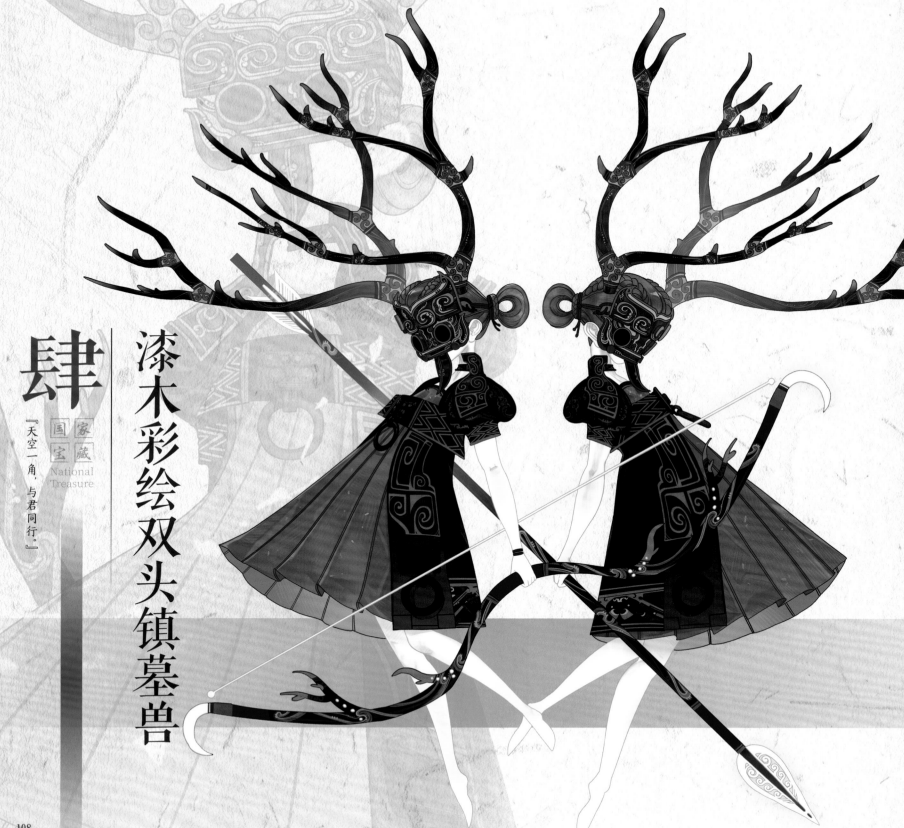

漆木彩绘双头镇墓兽

家藏
国宝
National
Treasure

『天空一角，与君同行。』

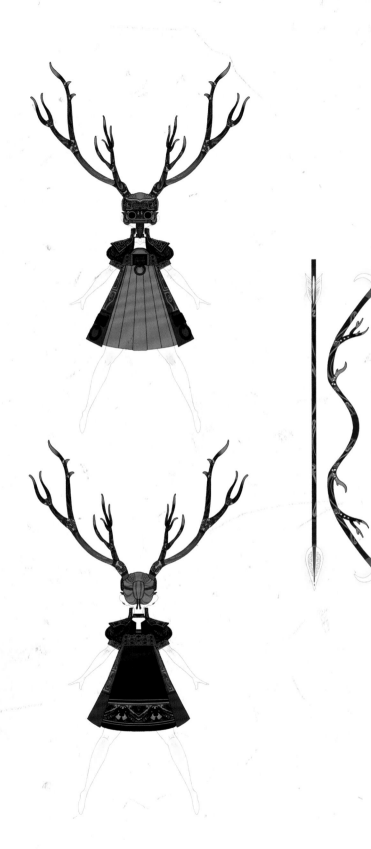

国宝档案

年代： 战国（公元前475—公元前221年）。

级别： 国家一级文物。

收藏地： 荆州博物馆。

件数： 一件。

尺寸： 高170厘米。

材质： 木。

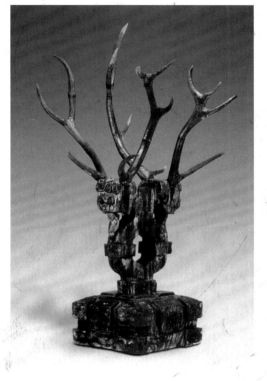

文物历史

◉ 漆木彩绘双头镇墓兽于1978年出土于湖北江陵天星观1号墓。

文物特征

漆木彩绘双头镇墓兽通体以黑漆为底，像离奇怪诞、诡谲神秘的黑影。该兽由两对鹿角、一对兽头和实心方木底座组成，鹿角像粗壮的荆棘笼罩在上方，野蛮生长、权桠横生。鹿角下是更为瘆人的双兽头，兽头上凸起一双巨眼，长舌弯垂至颈部。身躯背向，曲颈相连，工匠以血红色勾勒出兽面纹、勾连云纹、几何形方块、菱形纹等，让人感到神秘迷离。

文物价值

在东周时期，楚国就有将镇墓兽作为楚墓里的神秘守护者的传统。楚人自古以来崇拜鹿，认为鹿是瑞兽、仁兽，楚地巫风浓郁，鹿被看作巫觋"通天地"的助手，鹿角被认为拥有某种神异之力，能对在冥界生活的死者起保护作用，该双头镇墓兽的头部就有木制鹿角。

漆木彩绘双头镇墓兽以狰狞恐怖的模样现于人世，千年间一直在墓穴里静静地守候着墓穴主人。

器灵档案

姓名： 漆木彩绘双头镇墓兽。

年龄： 2300岁左右。

籍贯： 湖北。

身份： 镇墓兽。

身高： 1.7米（含鹿角）。

特点： 两器灵脸戴双眼圆瞪、吐露舌头、表情狰狞的恐怖面具，分执弓、箭，千百年来一直镇守着墓地。

性格： 温和、忠诚。

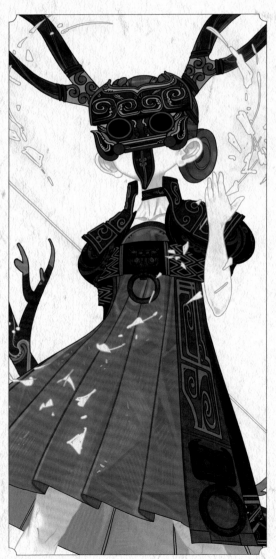

设计过程

角色标签

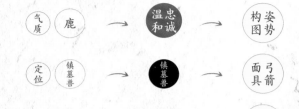

气质　鹿　→　温忠和诚　→　构图姿势

定位　镇墓兽　→　镇墓兽　→　面弓具箭

元素　木雕　→　木雕　→　鹿纹角样

草图构思

镇墓兽常用于中国古代墓葬，其形象多怪诞、抽象、诡谲奇特，带有强烈的神秘感和浓厚的巫术神话色彩，对此，我将器灵的主要气质设定为奇异、神秘。双头镇墓兽属于墓葬器物，目的是震慑盗墓者和恶鬼，基于此，我用面具和武器（一人执弓，一人执箭）来体现器灵的镇墓兽身份。文物总高为170厘米，去掉鹿角后的高度接近一般少女的身高，而少女形象和怪诞的面具能形成强烈反差，朴素、优美的纹样则能对两者进行调和。在绘制草图阶段，我从与文物结构的相似性出发，采用了对称构图，将文物的曲线转化为器灵身体的曲线，并沿用文物的黑、红、橙配色。

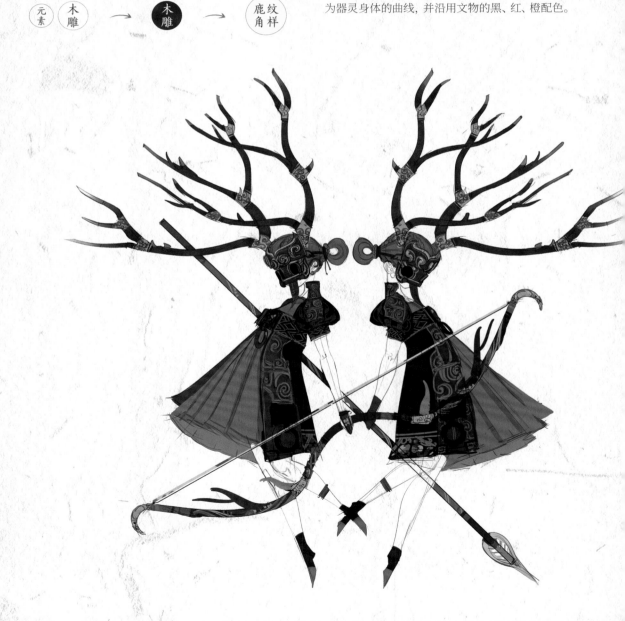

细节设定

漆木彩绘双头镇墓兽的元素比较简约、朴素，我主要提炼了兽头面具、鹿角和纹样元素。在设计上保持文物各部位的造型，复杂的外轮廓和细长的造型既能协调整体图形设计的疏密节奏，又能轻松地区分开图形，使原本疏、散的花纹不显得空。

面具

在设计器灵的面具时，由于文物的兽头造型简约有趣，本身就具有很强的辨识性，而上面的纹样有很大的装饰空间，因此我在保留文物造型的基础上主要对纹样进行了设计，并用疏密对比突出文物造型的主次。我参考了一些与文物纹样风格契合的同时期楚国文物上的纹样，用流云纹顺着趋势，装饰面具。纹样的点、线节奏大大丰富了兽头原本平整的面节奏，并且加强了疏密对比，突出兽头面具的视觉重点，体现奇异、神秘的气质。

头部鹿角

在设计器灵头部的鹿角时，我保留了鹿角上的纹样，主要表现鹿角的分岔、尖端和表面的点线。

为了将鹿角和兽头面具较为相似的颜色区分开，我采用了高饱和度的发色、白而亮的肤色及重灰色的鹿角和兽头面具，其中白而亮且无瑕的皮肤能体现出器灵奇异、神秘的气质。

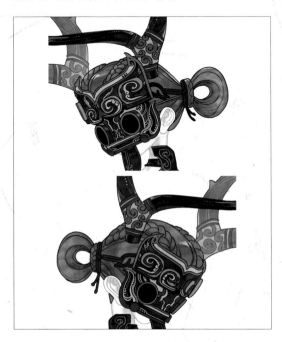

服装

在设计服装上的纹样时，我主要运用了勾连云纹和菱形纹，而这些纹样都位于镇墓兽髹有黑漆的主体上。所以要转化纹样，关键在于转化纹样所在的主体部分，即将文物的大体结构转化为器灵的服装，其难点集中在鹿角和兽头以下的部分。首先是菱形纹，其形状和与兽头的位置关系让人联想到束腰或抹胸。其次是勾连云纹，它处在镇墓兽主体的两侧，纹样透露出一种原始朴素的质感，如同符文一样浮现在镇墓兽的主体上，我将纹样转化在了器灵的木甲上。

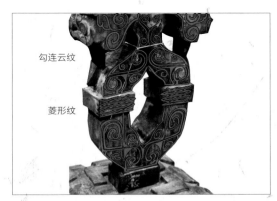

勾连云纹

菱形纹

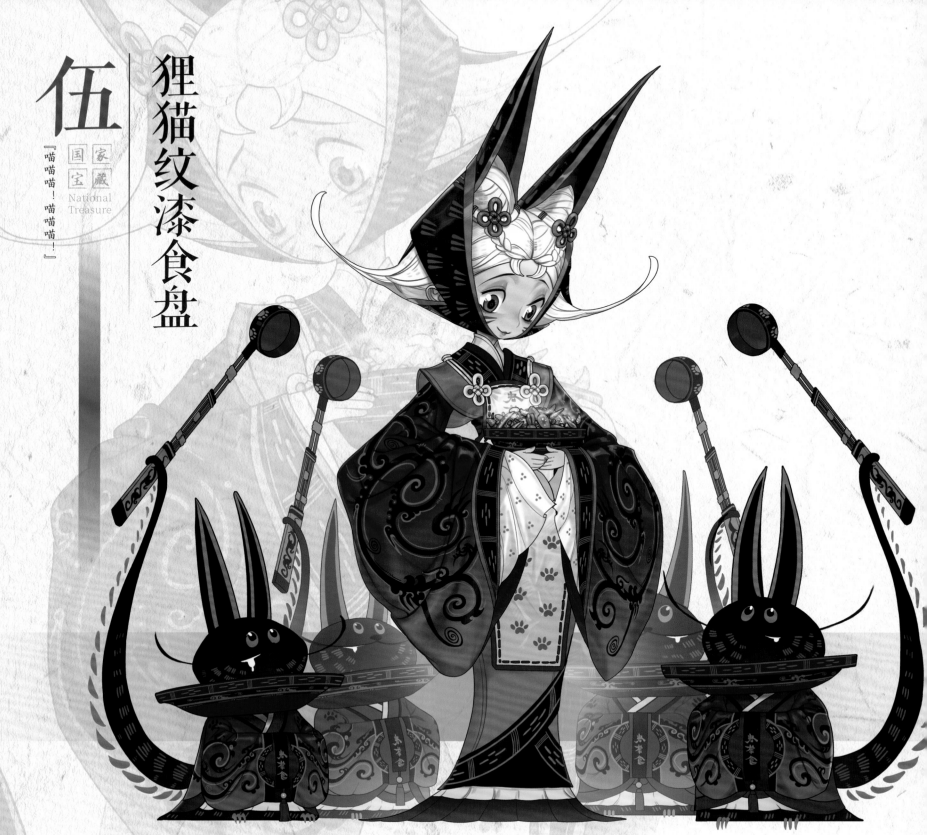

伍

家藏
国宝
National
Treasure

『喵喵喵！喵喵喵！』

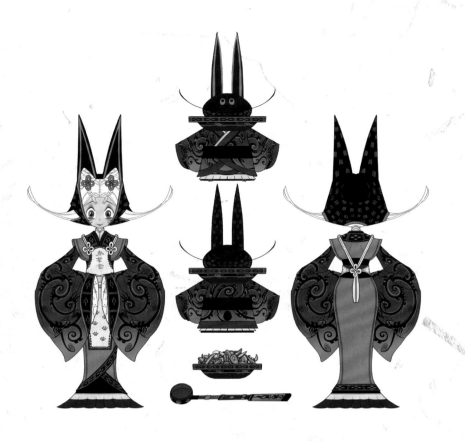

年代： 西汉。

级别： 珍贵文物。

收藏地： 湖南博物院。

件数： 一件。

尺寸： 高6.2厘米，口径27.8厘米。

材质： 漆木。

文物历史

⊙ 西汉长沙国丞相、轪侯利苍的家族墓地位于长沙东郊的马王堆乡，1972年，经考古发掘，在辛追夫人和利豨（利苍的儿子）的墓葬中发掘出此件狸猫纹漆食盘。

文物特征

狸猫纹漆食盘是一个通体红棕色、圆弧状的盘子。盘内疏散的纹样中藏着狸猫纹样，它圆溜溜的眼睛，尖尖的耳朵直直竖立，长长的尾巴高高翘起，黑乎乎的身体下露出橙红色的小爪。盘上绘有汉代花纹，盘外绘有云纹，盘内绘有卷云纹、龟纹等，盘中用端庄的隶书写有"君幸食"三字。

文物价值

马王堆汉墓出土了大量诸如狸猫纹漆食盘类的餐具，作为研究汉代物质文化的重要实物资料，狸猫纹漆食盘生动展现了汉代有趣的饮食文化。

由于当时贵族们习惯席地跽坐，用餐时食物便放在低矮食案或身边的地上，这样盘中的食物就很容易招来鼠、蛙、蛇等动物。为了避免动物偷食，古人就在食器上画猫，用以警示。因而可知漆食盘上所绘狸猫纹具有祛鼠灭害、满足储蓄需求等象征意义。

喜　怒　哀　惧

器灵档案

姓名： 狸猫纹漆食盘。

年龄： 2200多岁。

籍贯： 湖南。

身份： 仆人和盘灵。

身高： 仆人1.48米，盘灵0.48米。

特点： 仆人烧得一手好菜，小盘灵像"无底洞"一样永远吃不饱。

性格： 仆人温柔贤惠，盘灵好动贪吃。

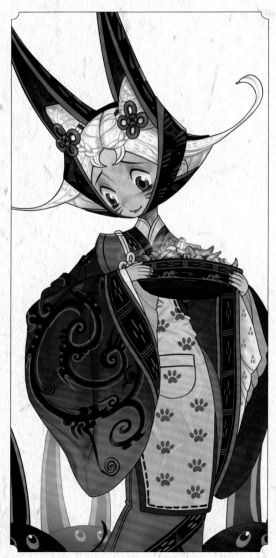

设计过程

角色标签

气质 食盘 → 贤惠 → 神情

定位 食盘 → 仆人 → 围菜裙肴着

元素 猫 → 猫 → 发型

元素 食盘 → 食盘 → 配纹色样

草图构思

狸猫纹漆食盘是一件有温度的漆木文物，狸猫纹代表长寿、安康，盘子中心的"君幸食"字样寓意"祝您每天吃得开心，吃得舒坦"，或许在两千多年前，它的主人辛追夫人也从中感受到了暖意。我从狸猫纹漆食盘的故事中感受到了温馨的氛围，因此器灵的气质也应该带有一丝温暖，再结合狸猫纹漆食盘的用途，我将狸猫纹漆食盘的器灵设定为一个温柔的仆人和四只黑狸猫。在造型上，我提炼了文物中多次出现的圆形图案，将仆人和狸猫的造型设计成圆润状。在配色上，我沿用了文物的黑、红配色，并且在尽量还原漆食盘的色彩配比的同时，加入了少量亮色进行调和。

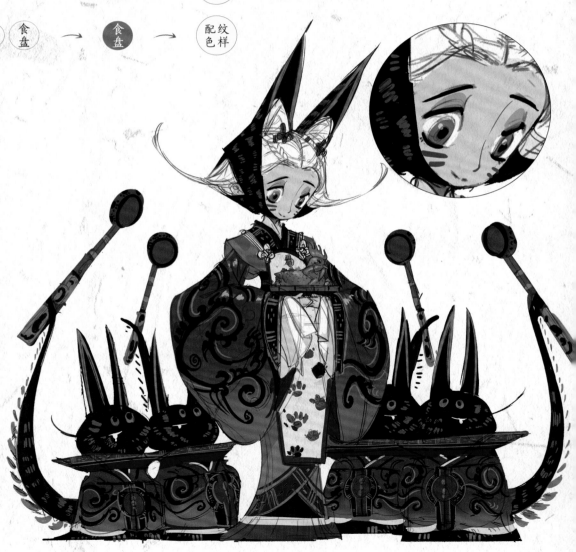

细节设定

在视觉上，文物的设计元素较为简约，主要有食盘的造型、配色、纹样，但若仅仅从视觉入手，想要设计出较为饱满的器灵形象是比较困难的。为丰富器灵的形象，我还参考了与该文物同时期的其他文物。

仆人头部

为了让器灵与食盘有更紧密的联系，我主要从食盘上标志性的"狸猫"元素出发来设计器灵的头部。头巾参考了黑色的狸猫纹，保留尖尖的耳朵和朴素的狸猫纹，头巾与发型形成了一个与猫耳相似的形状，呼应文物中的狸猫造型。

仆人服装

在服装设计上，我参考了马王堆一号汉墓T形帛画中的女士服装，提炼其宽袍贴身的特征，并将狸猫纹漆食盘的配色和纹样融入其中。

为了突出器灵的仆人身份，丰富剪裁切割、点面节奏和色彩构成等，我为器灵增添了带有猫爪印图案的亮色围裙和湖南特色食物辣椒炒肉。

 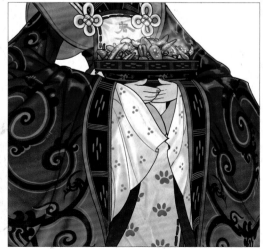

狸猫

文物中较为突出的元素便是狸猫，它们有着圆圆的眼睛、胖胖的身体、尖尖的耳朵、长长的尾巴。由于狸猫的特征已经非常突出，因此在形象上不需要做过多修改，但为了让"猫"和"食盘"产生更紧密的联系，我对其进行了一些改动，即在两者的共性中增加了一个"贪吃"的个性，并进行联想与设计。

首先，狸猫和文物的圆形盘之间的联系让人联想到猫圈和猫盘，猫盘像猫圈一样套在猫脖子上，更能突出猫咪的贪吃个性。其次，为每只狸猫分发一个大勺子，并通过让文物中格外突出的长尾巴握住勺子，进一步强化猫咪的贪吃个性。最后，将漆食盘的纹样和配色融入猫咪的服饰，而更显礼数的服装能使狸猫的形象更饱满，即贪吃但不破坏秩序，只吃自己盘子里的食物。狸猫脖子上的猫圈也能让狸猫之间有序分隔，嘴巴处流下的口水和眼睛里的高光突出了贪吃的个性。

陆

手植藤
文衡山先生

『先生啊，先生，剪剪幽花皆我思兮。』

喜　怒　哀　乐

国宝档案

年代： 嘉靖十一年（1532年）。

级别： 苏州博物馆明星文物。

收藏地： 苏州拙政园。

件数： 一件。

尺寸： 高3米左右。

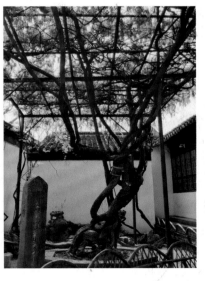

文物历史

- 嘉靖十一年（1532年），文衡山为了寄托自己心中难以表达的情感，亲手在拙政园种下了一棵紫藤树。后来，王献臣（拙政园首任园主）去世，他的儿子因赌钱将拙政园输给了徐氏，而徐氏并无欣赏园林的雅兴，后又将其高价售出。在此之后，紫藤树随着拙政园几经易主。明崇祯年间，拙政园的东部和紫藤树被侍郎王心一占有，并更名为"归田园居"。

- 清乾隆年间，拙政园的中部和紫藤树被太守蒋棨占有。清咸丰年间，拙政园被忠王李秀成占有，并更名为"忠王府"。清光绪年间，拙政园的西部和紫藤树被富商张履谦用重金买下，并更名为"朴园"。

- 中华人民共和国成立后，拙政园得到全面的保护。

文物特征

在我大三时，学校组织采风，我有幸参观了苏州拙政园。拙政园的路蜿蜒曲折，像迷宫一样，犹记得当时正值炎夏，天气闷热，心中焦躁，但是当走到一处庭院时，暑气顿消，心觉清凉。眼前忽现一颗古树，藤蔓夭矫盘曲，根茎苍老遒劲，形如一位驼背的老者，静静在园中伫立。沿着架棚抬头，望见阳光如碎钻般洒落整个庭院，紫藤花瓣被照耀得通透，爬满了整个庭院。古树附近围有矮小木栏，假山怪石堆叠在白墙角落，古树旁还立有一个题着"文衡山先生手植藤"的圭形石碑。

文物价值

根据林业专家的鉴定，这棵紫藤树是罕见"活着"的文物。400多年来，文衡山先生手植藤虽多次易主，但其生命状态并未受到影响，不仅没有沦为枯木，反而生长得愈发旺盛，静静地在园中荫庇后人，不愧被誉为"吴中第一藤"。

值得一提的是，每年这棵紫藤树的种子都会被收集起来，作为苏博文创产品进行售出，而这些种子则会被游客带到世界各地，生根发芽。

器灵档案

姓名： 文衡山先生手植藤。

年龄： 400多岁。

籍贯： 江苏。

身份： 先生。

身高： 总高3米左右（加上紫藤树）。

特点： 身上背着形似苏州园林建筑的箱笼和硕大的紫藤树，遇到朋友会送上紫藤树种子。

性格： 浪漫、风趣。

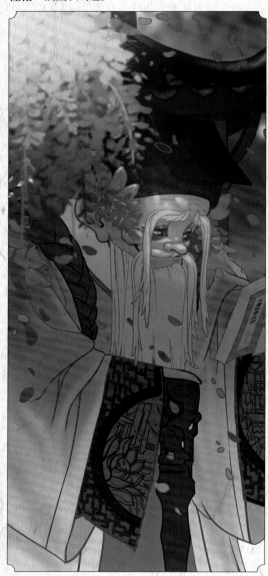

设计过程

角色标签

气质	紫藤	→	古老	→	小老头
定位	栽培	→	先生	→	服装
元素	紫藤树	→	紫藤树	→	紫藤树
元素	园林	→	建筑	→	箱笼

草图构思

在设计文衡山先生手植藤的器灵时，主要要体现两点，第一点是苏州拙政园，第二点是由文衡山先生亲手种植的紫藤树。我的做法是选取园林和紫藤的元素，将器灵人形设计成与文衡山类似的先生形象，整个画面由硕大的紫藤树和矮小的器灵人形组成。

我在第一次看到文衡山先生手植藤时，就感受到了紫藤花那种浪漫的气质，于是通过服装配色、器灵神情、耳朵上夹着紫藤花等去体现这一气质。该器灵的整体形象比较朴素，在配色上以紫色为主色调，搭配少量的对比色。

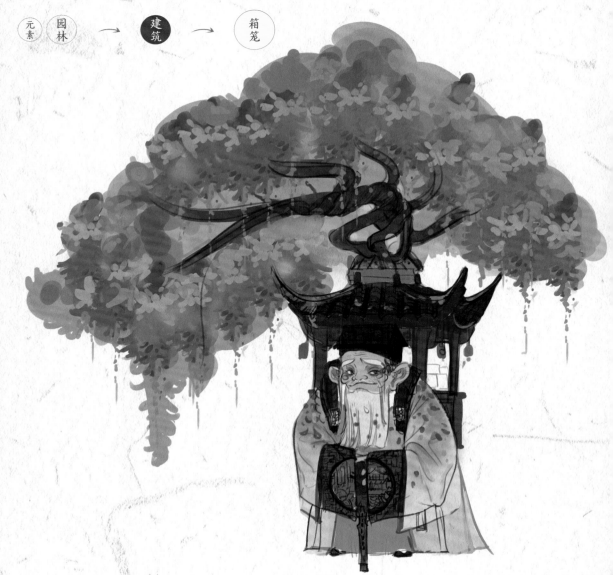

细节设定

紫藤树让我联想到器灵在400多年前与文衡山先生相伴的场景，先生平日在紫藤树下吟诗作赋，器灵就像是文衡山先生"亲手栽培"的学生。几百年的时光过去了，紫藤树早已长成百年古树，当初先生跟前的学生也慢慢变成了闻名苏杭的"紫藤先生"，虽然与文衡山先生相伴的时光很短，几经浮沉，器灵仍然敬仰着先生，身上的每一片花瓣、每一颗种子都凝结着对先生的思念。

箱笼

为了体现苏州拙政园，我在器灵背在身后的箱笼中融入了园林的元素。箱笼是古代文人的书包，并且箱笼里收纳着图书和种子，既能与器灵的"先生"身份相符，又能体现器灵背负紫藤树、送人紫藤树种子的特点，还能将紫藤树和器灵自然地联系在一起。

图书

种子

箱笼

袖子

我在设计器灵的袖子时，融入了园林构景方法中的"框景"。袖子上的重色纹路部分是"框"，参考了拙政园中的木家具；袖子上的黄色部分是"景"，参考了苏州博物馆文创中拙政园雪糕图案。

由于紫藤树原本的面貌没有太大的识别性，因此为了美观和丰富器灵形象，我在转化紫藤树时并没有照搬紫藤树的原本造型。

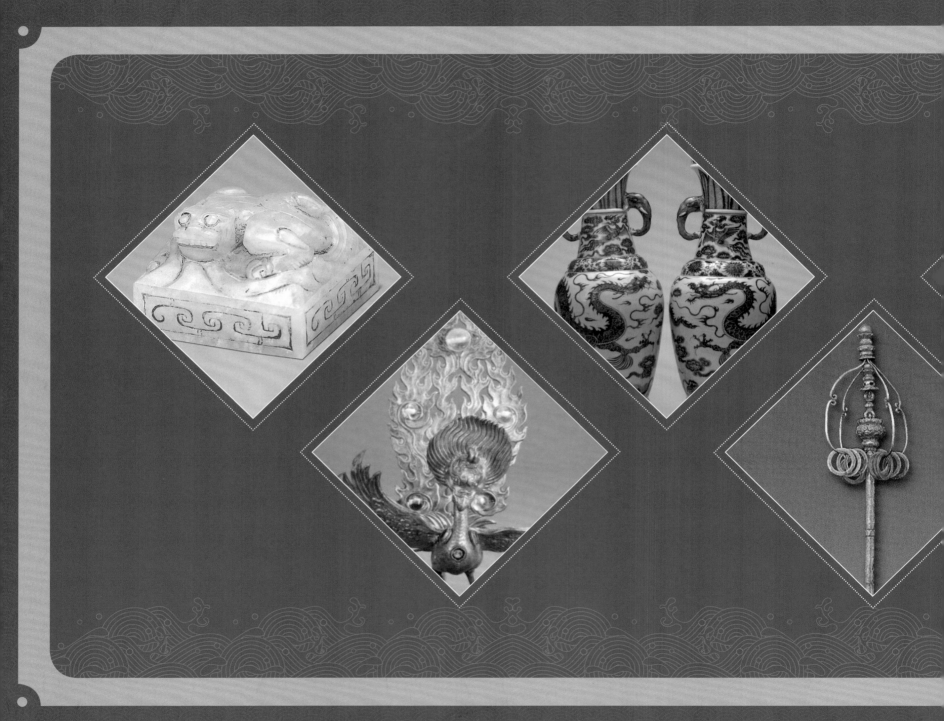

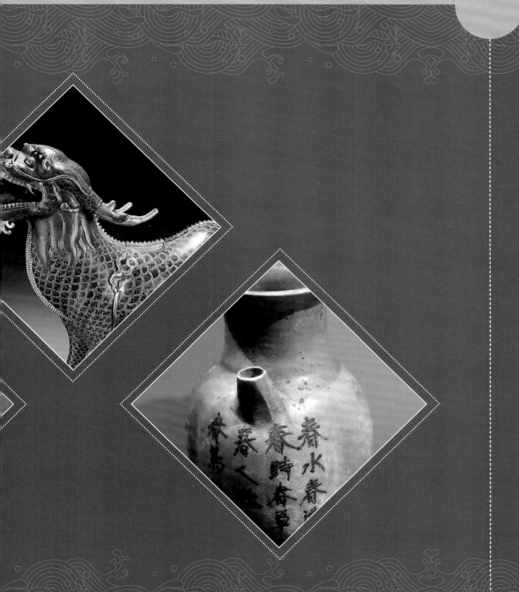

章 陆

弥足珍贵——金银玉瓷

国 家
宝 藏
National
Treasure

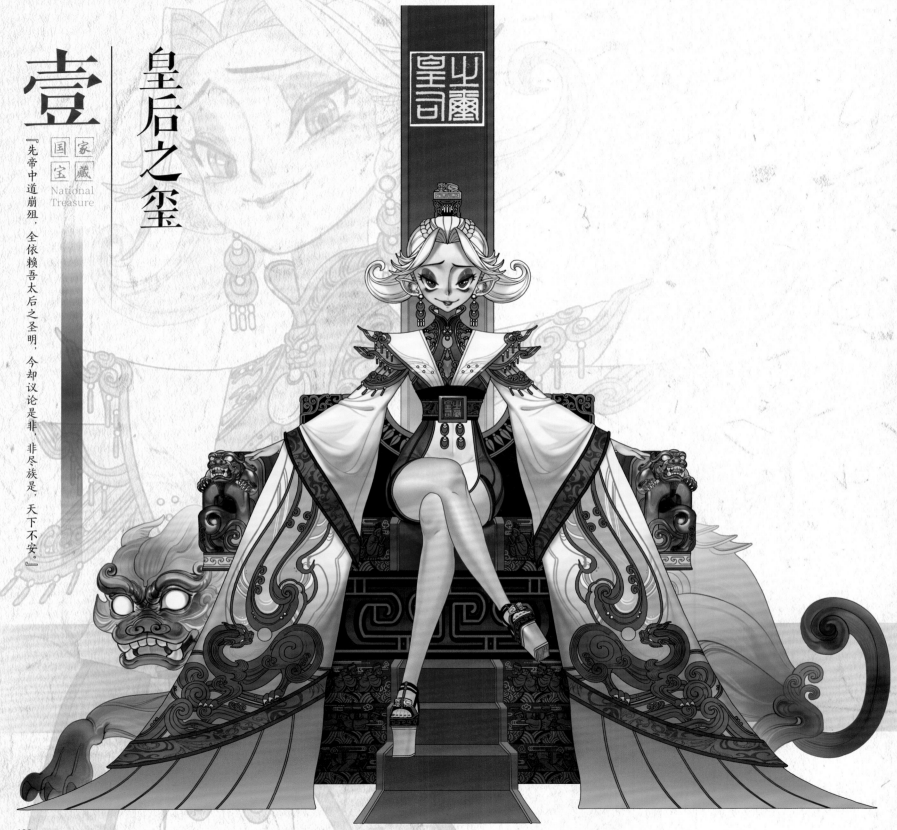

壹 皇后之玺

家藏
国宝
National
Treasure

『先帝中道崩殂，全依赖吾太后之圣明，今却议论是非，非尽族是，天下不安。』

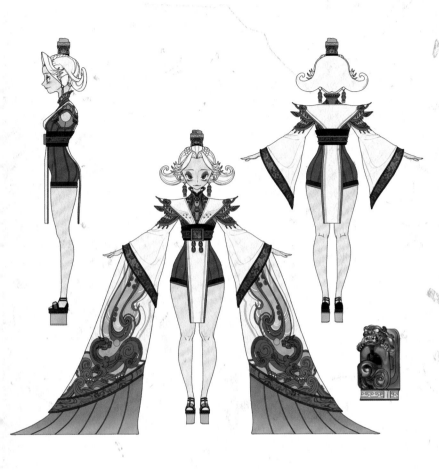

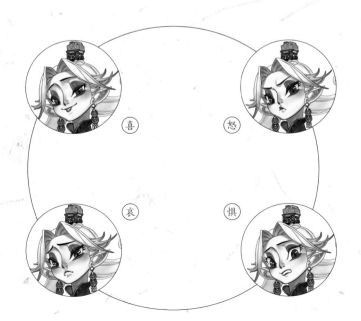

国宝档案

年代：西汉。

级别：国家一级文物，禁止出国（境）展览文物之一，陕西历史博物馆镇馆之宝。

收藏地：陕西历史博物馆。

件数：一件。

尺寸和重量：边长2.8厘米，通高2.8厘米，重33克。

材质：玉石。

文物历史

⊙ 1968年9月，皇后之玺被韩家湾公社韩家湾小学一学生偶然发现，后被其父亲带到西安交给文物专家鉴定。此后，这枚玉玺收藏在陕西历史博物馆。

⊙ 1974年，皇后之玺被送往北京，直至1976年，被返还至陕西历史博物馆。

⊙ 1991年，陕西历史博物馆和碑林博物馆分家，皇后之玺陈列于陕西历史博物馆的基本陈列展厅。

文物特征

　　皇后之玺色泽白如截肪，质地温润淡雅，小巧精致。玺面用篆书阴刻"皇后之玺"四字，揭示了文物高贵至极的身份。

　　一只螭虎匍匐在玺钮之上，双目圆睁，张口露齿，身形蜷缩如待发弓箭一般，像随时能够飞腾跳脱。玺台四个侧面刻有阴线框，其内雕琢出四个互相颠倒勾连并用朱砂染红的卷云纹，彰显出"万人之上"的地位。同时螭虎作为一种神话动物，也代表着"君临天下""威服臣官"的绝对权威。

文物价值

　　据推测皇后之玺的主人为汉高祖皇后吕后，皇后之玺是目前发现的众多西汉出土的文物中，文物主人最尊贵、礼制最高、体积最大的印章。皇后之玺的发现，向世人彰显出汉代制玉的杰出成就。作为汉代皇后玉玺的唯一实物资料，皇后之玺也反映出汉代的宫廷礼仪制度和秦汉帝后玺印制度，具有很大的史学研究价值。

器灵档案

姓名： 皇后之玺。

年龄： 2000多岁。

籍贯： 未知。

身份： 玺灵。

身高： 1.48米。

特点： 头顶玉玺，发尾双翘，一身白玉华服，在权势熏染下变得野心勃勃、目中无人。

性格： 强悍、轻狂。

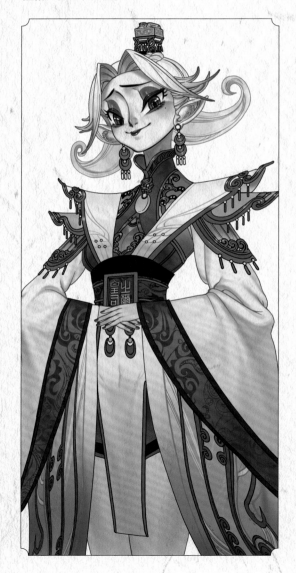

设计过程

角色标签

草图构思

在设计皇后之玺的器灵时，不得不提到玉玺的主人，即中国历史上记载的第一位女性统治者吕后。吕后有帝王的狠辣和强悍，器灵自然也保留了那份独有的霸气。从文物本身出发，皇后之玺包含了玉玺和螭虎两个重要元素。玉玺是至高权力的象征，螭虎代表权势、王者风范，器灵也应拥有帝王之气，于是一个身材娇小却位居万人之上的玺灵形象呼之欲出。器灵的神情充满了轻视和傲慢，体态上尽显王者霸气。"权力"让我联想到了三角形，因此选用了三角形构图，且玉玺处于三角形的顶端。

细节设定

在设计该器灵的人形时，我主要提炼了玉玺的配色和材质、玉印、王权意义及螭虎形象。

配色

在配色上，我沿用了文物的红、白配色，玉的颜色温润且十分耐看，而玉里透着一些通透、复杂的绿色，绿色能与红色发生不错的颜色反应，从而避免出现单纯白色显得单调的情况。在材质上，我保留玉通透的特点，如在器灵的衣服、皮肤等部位保留通透的暗部。

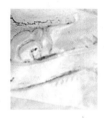

背景与鞋

为保持玉印的突出性与标志性，我将其完全保留下来，并将其高挂在红布背景上，让画面在整体上形成一个三角形。玉印还让人联想到脚印，因为按下玉印和踩下脚印在动作上有一定相似性，于是我将玉印转化为器灵的高跟鞋，将玉印的印红转化为鞋底图案。

王座

玉玺的外形元素较为单薄，为了体现玉玺元素并丰富器灵的形象，还需要从玉玺背后的引申含义和象征意义出发。玉玺专指皇帝的玉印，是至高权力的象征，但在古代通常是男性统治者才用玉玺，皇后之玺属于僭越之物。根据这一信息，我从皇后之玺的外形出发，联想到同样是象征权力的王座，首先将玉玺转化为王座，然后将玉玺上的螭虎转化为王座椅背上的图案，最后将玉玺上的纹样转化为镂空的椅脚，增加两只玉螭虎于王座的扶手上，并让形象凶猛、健壮的螭虎盘踞在王座的周围。为体现"僭越"，我首先在器灵的头顶增加了皇后之玺，并让其处在三角形的顶端，然后在王座下增加了血红色的台阶，接着在台阶两侧的地毯上描绘了跪拜的官员。原本器灵的身高够不着王座，但借助血红色的台阶和由玉玺转化而来的高跟鞋，器灵便能稳稳当当地坐在王座上。

服装

螭虎是皇后之玺较为显著的外形元素，其本身细节十分丰富，但由于文物上的螭虎较为模糊，因此我还参考了其他螭虎形象，发现螭虎除了盘旋的虎身形态，其身上还有流云状的纹路。我将这两点转化为器灵的服饰纹样，进一步彰显器灵的气质。

文物　　　　　　　　　其他螭虎形象

发型

为了让器灵的发型保持三角形，我提炼了螭虎卷曲的毛发尾部和耳朵，卷起来的毛发非常适合器灵的"皇后"身份和张狂气质，能展现出较强的角色特征并强化识别性。

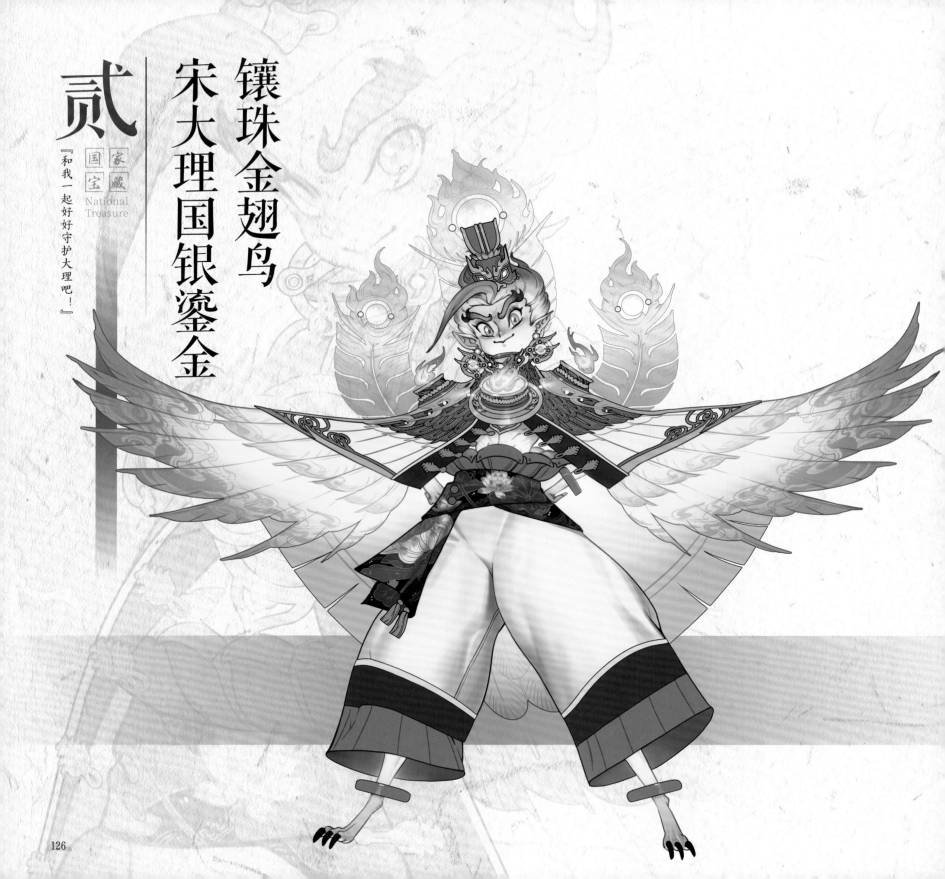

贰

『和我一起好好守护大理吧！』

镶珠金翅鸟
宋大理国银鎏金

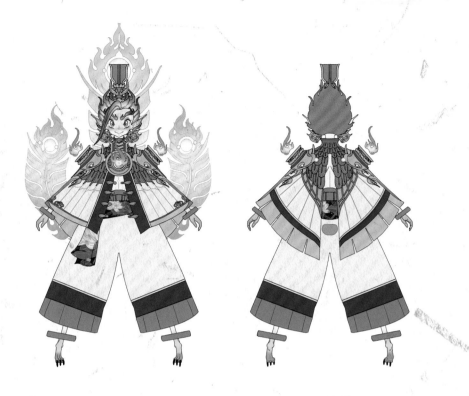

喜　　怒

哀　　惧

国宝档案

年代： 大理国时期（1083—1176年）。

级别： 国家一级文物，云南省博物馆镇馆之宝。

收藏地： 云南省博物馆。

件数： 一件。

尺寸： 通高18.5厘米。

材质： 金银。

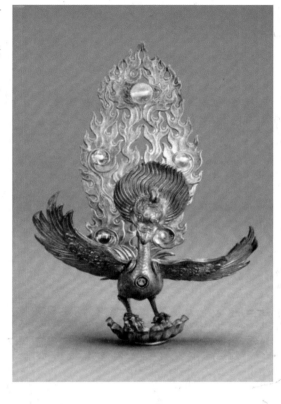

文物历史

1978年，文物部门在对崇圣寺三塔进行整理和维修期间，在主塔千寻塔内发现了宋大理国银鎏金镶珠金翅鸟。

文物特征

宋大理国银鎏金镶珠金翅鸟通体采用鎏金工艺。金翅鸟体态雄健，光彩夺目，头似鹰首，发如蒲扇，眉毛呈燃烧状，双目炯炯有神且怒目而视，脖颈细长，羽毛延伸至胸，胸前与两侧共有三个圆圈，双翼矫健有力，振翅欲飞，两爪锋利细长，背部如佛像背光，立于莲座，好似一团熊熊燃烧的火，团团围住五颗水晶珠。

文物价值

宋大理国银鎏金镶珠金翅鸟制作精致，雕刻华丽，具有唐宋时期云南地方特色，彰显出当时大理国金银器制造工艺的高超水平，是中国古代金银器中的珍品。

1925年，云南大理发生7级地震，一时间房屋损毁无数，但是苍洱之间有三座千年古塔屹立不倒，这件金翅鸟正藏于主塔塔刹之中，如神明护佑般陪伴三塔安然度过了半个世纪。直到1978年，金翅鸟才再次出现在世人面前。金翅鸟一直作为大理的保护神。除此之外，金翅鸟还凝聚着大理人的原始信仰，它的出现揭示了佛教民族化和地域化的过程，是云南佛教艺术中具有地方特色的器物之一。

器灵档案

姓名：宋大理国银鎏金镶珠金翅鸟。

年龄：800多岁。

籍贯：云南。

身份：护法神。

身高：1.58米。

特点：佛教护法神，制龙镇水（指靠把龙吃掉的方法镇水），巨大的翅膀拨动时能分开海水。

性格：正义。

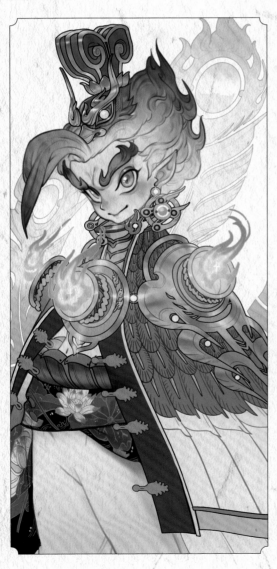

设计过程

角色标签

气质 — 保护神 → 正义 → 神情 配色 — 元素 金翅鸟 → 鸟 → 头冠 羽毛

定位 — 传说 → 护法神 → 服装 — 元素 金翅鸟 → 火 → 材质

草图构思

　　文物本身具有非常丰富的外形元素，但是要转化为器灵仍需要对元素进行提炼和归纳，因此在绘制该器灵的草图时，为了丰富器灵的形象，我分别从金翅鸟的外形和故事角度入手，赋予其个性与使命。通过对金翅鸟传说的了解可知，金翅鸟是大理"制龙镇水"的保护神，是正义的象征，因此我将器灵的身份设定为正义的护法神。

细节设定

根据金翅鸟的传说，我认为该器灵的重要特性是神性，设计的难点在于如何既平衡人形与鸟形的外貌特征，又突出器灵的神性。

人形和神性

在设计之初，为了让器灵更接近文物形象并突出神性，我首先减弱了器灵的人形特征，保留鸟头特征，然而减少人形特征后发现器灵反而增加了兽性。因此在后续设计中我保留了器灵的人脸和体形，并利用火元素将器灵肉体变成火焰，从而在增强器灵的神性并增强画面的张力。

鸟形

在设计器灵的头部时，我提炼了文物的头部元素并将其转化为器灵的发型，同时加入火焰。由于器灵的人形特征需要比鸟形特征明显，因此在体现鸟的外形特征时需要进行一定的变形与转化，如将鸟的脸部设计为头冠，将喙转化为头发。

保留鸟的脚部特征、火焰状尾羽，并进行一定设计，让羽翼长在手臂上并从斗篷里延伸出来。

胸口火炬

我根据金翅鸟胸口的三个金属圆形构件联想到了火炬，尤其是当点燃火炬时，火焰在胸口处燃烧会有一种"勇敢的心"的意味。不过火炬的丰富度尚不能使其成为视觉中心，因此我在火炬的基础结构上增加了羽翼造型，用以强化中心、引导视线。

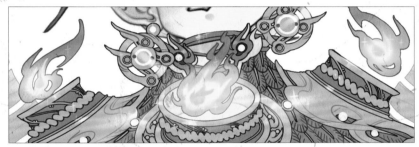

斗篷

斗篷与金翅鸟的护法神身份相契合，而且斗篷既具有云南白族服饰的特点，又能和翅膀连接在一起。此外，在斗篷上增加多层金属、布和火焰，能弥补金翅鸟翅膀材质单一、疏密区分不明显的缺点。

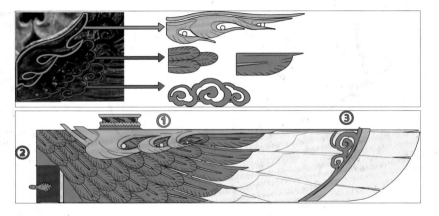

叁

『我即佛身，万行尽在其中。』

鎏金迎真身银金花四股十二环锡杖

国宝档案

年代： 唐咸通十四年（873年）。

级别： 国家一级文物，首批禁止出国（境）展览文物之一。

收藏地： 陕西省法门寺博物馆。　**件数：** 一件。

尺寸和重量： 通长196厘米，杖杆径2.2厘米，重2390克。

材质： 金银。

文物历史

此锡杖敕造于咸通十四年（873年）。1981年8月，连日大雨导致唐代皇家寺院法门寺的唐建佛塔严重损坏，重修佛塔过程中发现了一座沉睡千年的地宫，即法门寺地宫。1987年4月，封闭一千多年的法门寺地宫被打开，鎏金迎真身银金花四股十二环锡杖由此出土。

文物特征

鎏金迎真身银金花四股十二环锡杖通身由贵金属金银打造，金光闪烁，熠熠生辉，精美程度令人惊叹。该杖由杖身、杖首、杖顶三部分组成。杖身呈中空的圆柱形，刻有憨态可掬的圆觉十二僧手持法铃的形象，其均立于莲花台，周身饰有缠枝蔓草、云气、团花纹样。杖首为双轮四股十二环，双轮是指杖头有垂直相交盘曲的桃形银丝；四股是指四股桃形轮，象征"四谛"，即苦、集、灭、道；十二环是指十二部经，为十二个缠枝蔓草的扁圆锡环。杖顶由象征佛所在的两重莲台、仰莲流云束腰座和一颗智慧珠组成。股侧铭刻的錾文记录了此锡杖的打造时间、重量、打造者等重要信息。

文物价值

锡杖在佛教众多法器中拥有至高且至尊的地位，而此件鎏金迎真身银金花四股十二环锡杖更是在佛家人心中被奉若神明。该杖由唐懿宗李漼御赐，用于供奉佛祖舍利，相传为佛祖释迦牟尼亲持，在研究佛教法器方面具有极高的参考价值，在研究唐朝和佛教的渊源关系方面具有重要意义。无论是因其重要的名号地位，还是精美绝伦的工艺水平，此锡杖都值得"锡杖之王"的美誉。

器灵档案

姓名： 鎏金迎真身银金花四股十二环锡杖。

年龄： 1100多岁。

籍贯： 陕西。

身份： 法器之王。

身高： 1.96米（含杖顶）。

特点： 身为法器之王，心无挂碍，脸上从未浮现过一丝波动。

性格： 无悲、无喜。

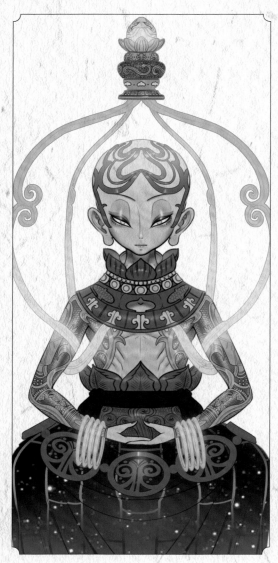

设计过程

角色标签

气质 锡杖 → 神圣 → 神情 金光

定位 锡杖 → 佛 → 姿势 袈裟

元素 材质 → 金银 → 材质 配饰

元素 法杖 → 花纹 → 纹样

草图构思

我在第一次看到鎏金迎真身银金花四股十二环锡杖时，就被其熠熠生辉的金光所吸引，曾听闻该锡杖为佛祖的法杖，便由衷地对该文物产生了敬畏感。在设计器灵的形象时，我联想到了孩童，因为孩童给人一种纯粹感，其心灵和思维更接近于"明心见性"。

鎏金迎真身银金花四股十二环锡杖器灵的设计过程较为顺利，因为锡杖本身的元素和结构就已经非常丰富，而且这些元素和结构处处都体现着深厚的佛学。我主要围绕着如何转化与体现文物的结构来展开设计，即依照锡杖原本的结构和造型将设计元素进行转化。

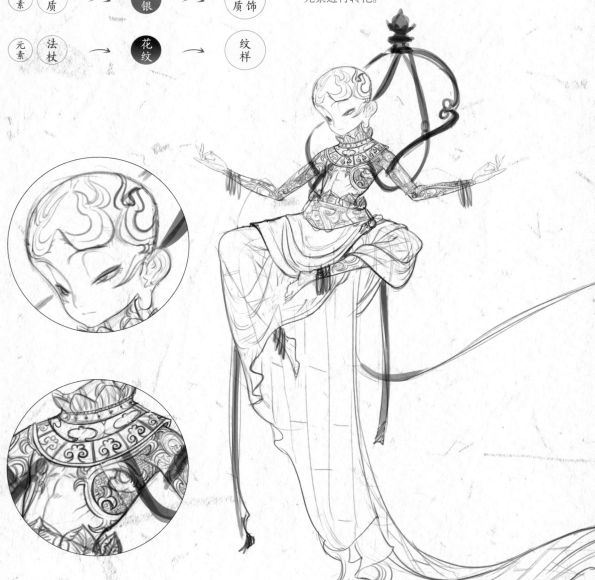

细节设定

　　杖首是双轮四股十二环,分为四股桃形轮、十二个扁圆锡环和中间的杖心部分。我将錾有流云纹的四股桃形轮转化为缠绕在器灵身上的飘带,并将其连接至杖顶。由于文物中四股桃形轮的辨识度较高,因此我在将其转化为飘带的同时,还为其增添了发光材质效果。我完整保留了饰有缠枝蔓草的十二个扁圆锡环,并将其搭配在器灵的四肢上,同时为其增添发光材质效果。

　　我将中间的杖心部分按照顺序依次转化,首先是将智慧珠转化为器灵的头部,将珠身上的纹路转化为器灵的头顶,接着将上方的莲台转化为器灵的脖子,最后将下方的莲台和仰莲流云束腰座转化为器灵的腰部。

杖身呈圆柱状,上面的纹样主要有缠枝蔓草纹和圆觉十二僧。由于杖身即杖的身躯,因此我将杖身的元素一一转化在器灵的身体上。将主要的银材质转化为器灵大部分的皮肤,将金材质转化为皮肤上的纹样,对应锡杖"用银58两、用金2两"。将纹样按照一定顺序转化在器灵身上,如在器灵的双臂上篆刻圆觉十二僧,缠枝蔓草纹应用于器灵全身。

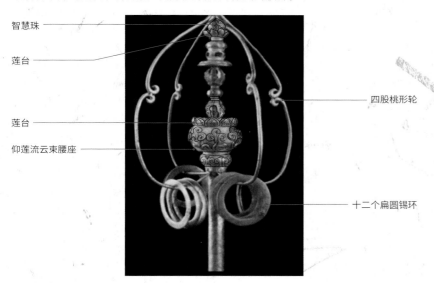

智慧珠
莲台

莲台
仰莲流云束腰座

四股桃形轮

十二个扁圆锡环

　　杖顶由象征佛所在的两重莲台、仰莲流云束腰座和智慧珠组成。我将智慧珠转换成闪耀着金光的珠子,保留整体的造型,让其和四股桃形轮构成一个整体,这样不仅可以保留这一文物中最为突出的标志,还可以起到引导视线的作用。

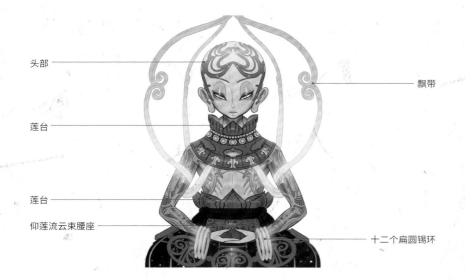

头部

莲台

莲台

仰莲流云束腰座

飘带

十二个扁圆锡环

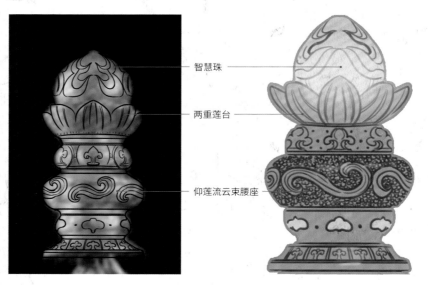

智慧珠

两重莲台

仰莲流云束腰座

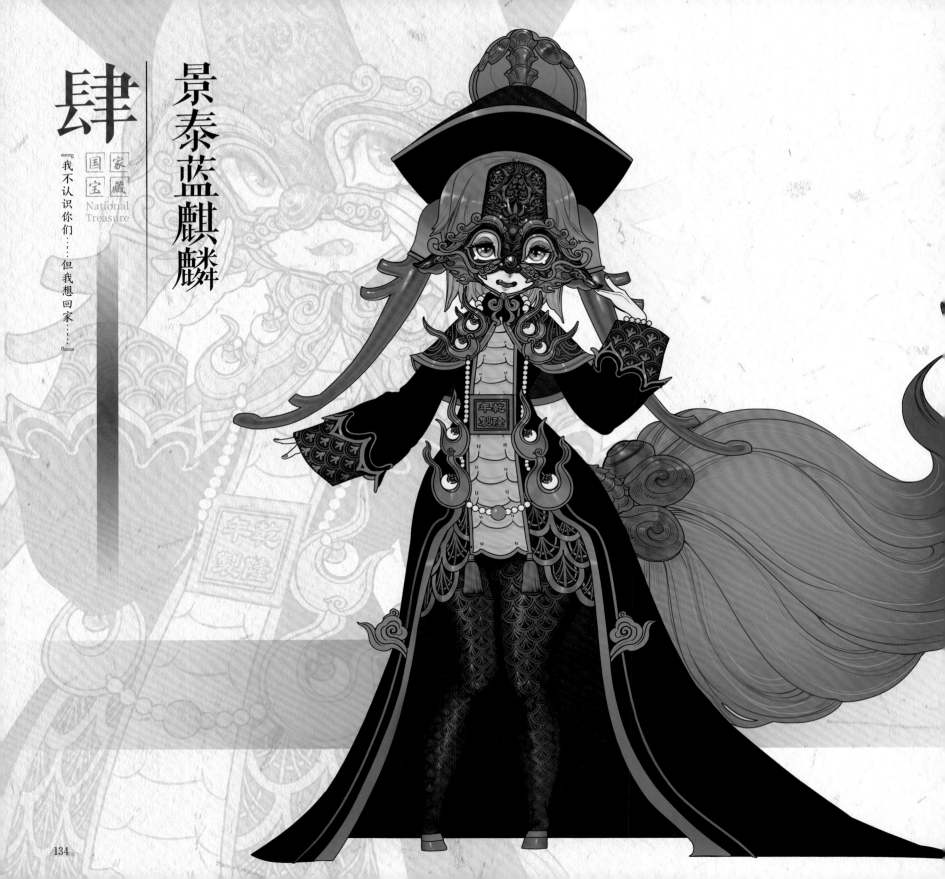

肆

景泰蓝麒麟

『我不认识你们⋯⋯但我想回家⋯⋯』

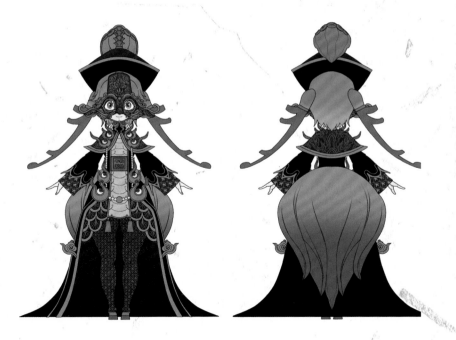

国宝档案

景泰蓝麒麟复刻

年代： 清。

件数： 一件。

尺寸： 站立高53厘米。

材质： 珐琅。

文物历史

⊙ 1860年后，景泰蓝麒麟流入法国。2015年3月1日景泰蓝麒麟在法国枫丹白露宫遭窃，至今下落不明。

文物特征

　　景泰蓝麒麟属于清代掐丝珐琅香炉，背部盖子可以打开，若在腹内点燃香料，香气便会从口内圆孔向外扩散。麒麟头部微昂，角往后翘，耳朵紧贴头部，目露金光，嘴巴张开露出牙齿和舌头，眉毛与胡须齐飞，大大的鼻子上飘着两根金色的胡须，可爱当中显露一丝凶猛。整体比例饱满，身躯玲珑，胸前袒露白麟，四肢精巧，四蹄缠绕细长火纹金丝，脊背上有一根起伏的金丝延伸至尾部，臀部丰满高翘如雨中荷叶。景泰蓝麒麟全身填海蓝珐琅为底，以掐铜丝做鳞纹为衬，以宝蓝珐琅作为点缀，颈部饰以绿鬃，眉毛、胡须皆外展鎏金。

文物价值

　　麒麟本寓意着平安吉祥，但该件景泰蓝麒麟先经历圆明园大劫，被掠夺至拿破仑三世皇室，后失窃，至今下落不明。

器灵档案

姓名: 景泰蓝麒麟。

年龄: 300岁左右。

籍贯: 未知。

身份: 贵族。

身高: 1.53米。

特点: 脸上带着麒麟面具,两角像双马尾,具有麒麟的特征。

性格: 胆小、害羞。

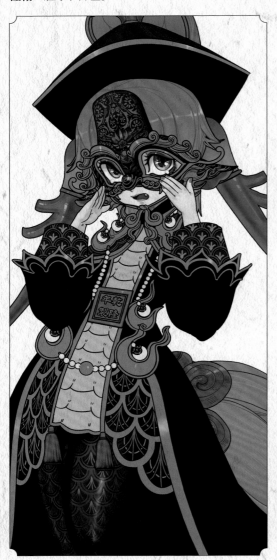

设计过程

角色标签

气质	娇小	→	娇小	→	神体情态
定位	麒麟	→	贵族	→	服装
元素	麒麟	→	麒麟	→	面具 鳞片

草图构思

我对这件景泰蓝麒麟有多喜欢,在得知它的种种遭遇后就有多难过,特别是在得知它已经失踪多年时。我带着这种情感幻想了一个故事:景泰蓝麒麟出生时脸上长着像麒麟一样的蓝色胎记,因此从小自卑胆怯,但她的父亲从不嫌弃她的胎记,父亲认为麒麟是瑞兽,自己的女儿是"天命之子"。为了让她不再自卑,父亲给她戴上面具,取名为麒儿。麒儿在父亲的爱护下长大,然而后来因战乱被迫漂泊海外,家里至今没有她的音信,麒儿仍在独自找寻归家之路。

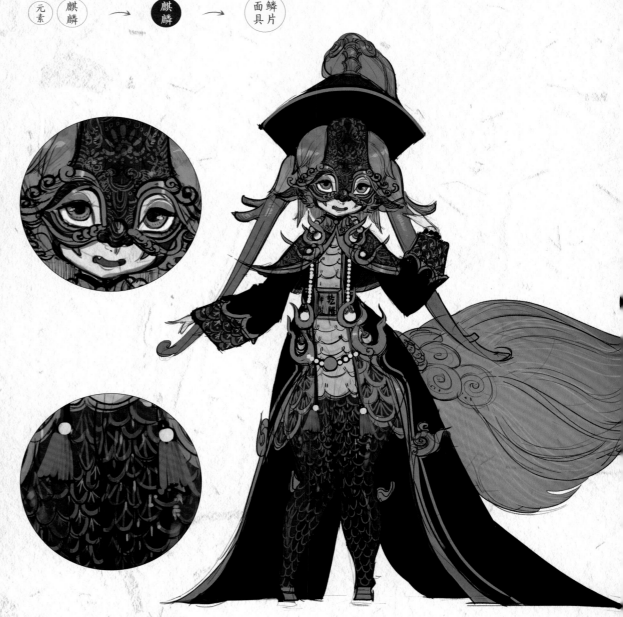

细节设定

头部

在设计器灵的头部时，我选择将景泰蓝麒麟的脸部转化为器灵的面具，因为"面具"能体现器灵胆小、害羞的性格。景泰蓝麒麟脸部富有特色的眉毛、胡须、鬃毛和耳朵，既能让面具看起来又凶又可爱，与器灵胆怯的神情形成对比，又能丰富器灵的面部形态。具体来讲，我去除了面具的眼睛和嘴巴部分，露出器灵的眼睛和嘴巴，白皙的肤色既能调和面具的蓝色和绿色，又能凸显器灵的神情。

景泰蓝麒麟的角特别像小姑娘的双马尾，我将这一特征保留，用以强化器灵的性格特点。器灵的发色没有完全参照文物，而是用了另一种稍亮的"景泰蓝"颜色。此外我还给器灵增加了一顶颜色稍深的清朝款式帽子，用以彰显器灵的贵族身份。俏丽、明亮的发色既能将帽子和面具两个重色块区分开，又能凸显器灵的娇小。

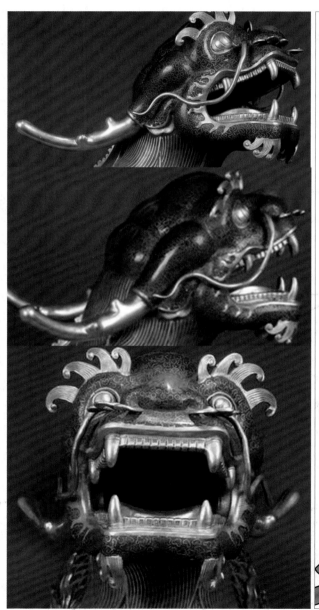

清铜胎掐丝珐琅麒麟（该图所展示为复制品，原物图片已无从查找并展示）

身体

因为文物身材娇小而丰满，我将器灵也设计为娇小体形，缩小肩部、胸腔并放大胯部，使器灵四肢与文物四肢短小而丰满的特点保持一致。

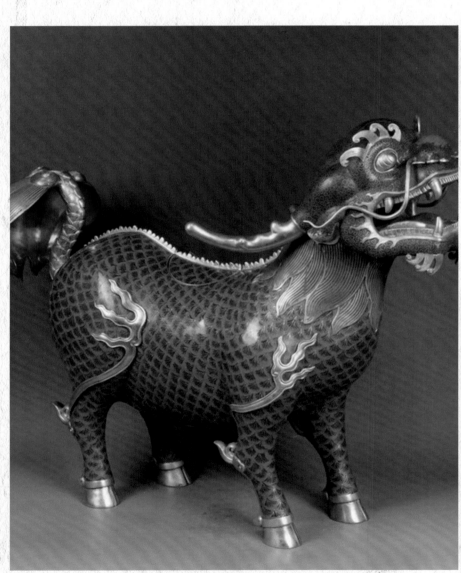

清铜胎掐丝珐琅麒麟（该图所展示为复制品，原物图片已无从查找并展示）

尾巴

保留景泰蓝麒麟的尾巴造型，并改变其颜色和大小以丰富层次。

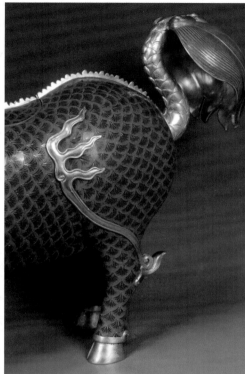

服饰

我在设计器灵身上的纹饰时，主要运用到了文物上的鳞片和铜丝鎏金纹饰。具体来讲，首先将鳞片转化为袖子花纹、裙摆和腿部纹路，重点刻画器灵腿部的服饰；然后将铜丝鎏金纹饰转化为器灵衣服上的花纹，打破衣服原本平整的节奏，让服装结构富有变化、更有特点。

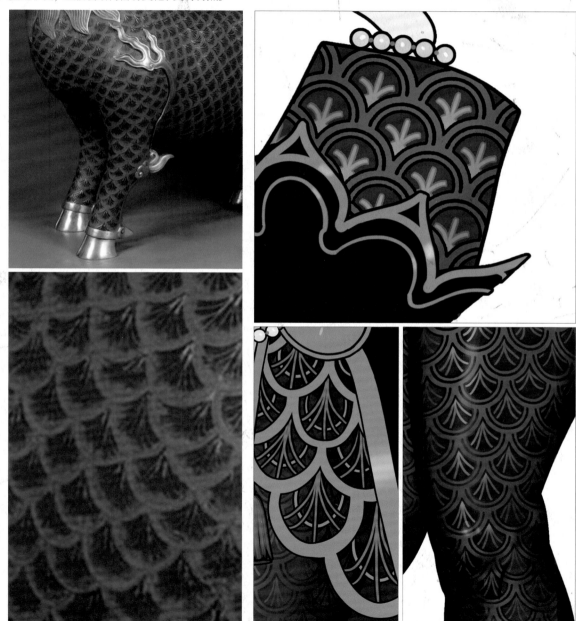

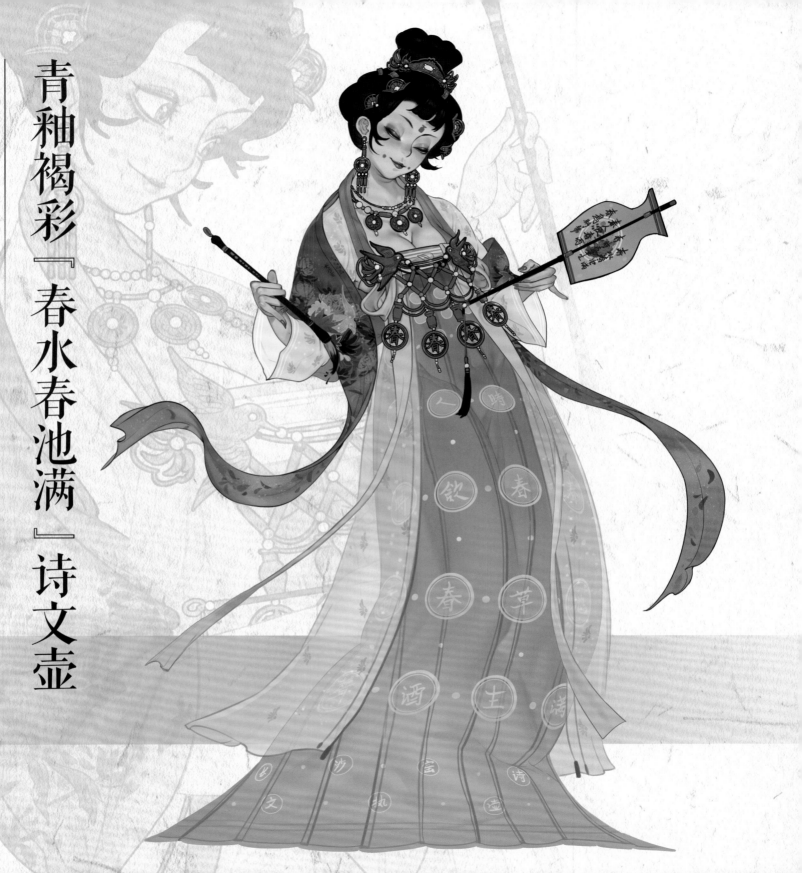

青釉褐彩『春水春池满』诗文壶

『春水春池满，春时春草生。春人饮春酒，春鸟弄春声。』

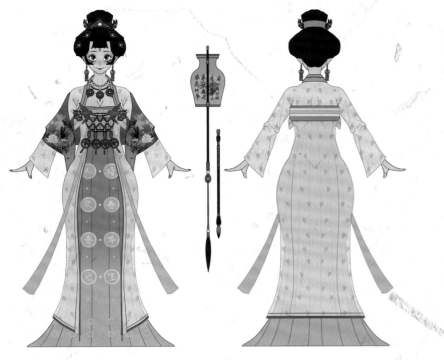

喜　　　怒

哀　　　惧

年代：唐。

级别：珍贵文物。

收藏地：湖南博物院。

件数：一件。

尺寸：高19厘米，口径9.2厘米，底径10厘米。

材质：陶瓷。

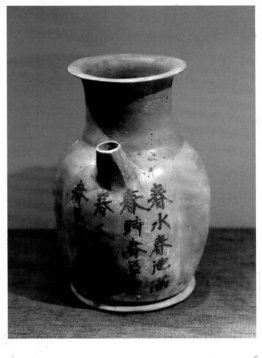

文物历史

○ 1983年出土于湖南长沙窑窑址。

文物特征

　　青釉褐彩"春水春池满"诗文壶因其腹部五言诗："春水春池满，春时春草生。春人饮春酒，春鸟弄春声。"被称为"诗文壶"。该壶起源于西晋至唐代流行的鸡首壶，造型特点为喇叭口，瓜棱腹，多棱短流，平底。

文物价值

　　青釉褐彩"春水春池满"诗文壶出土于湖南长沙窑窑址。长沙窑又称为铜官窑，始创于初唐，兴盛于中晚唐，因烧制的瓷器种类繁多、精美实用，在唐代通过丝绸之路远销海外，是唐代生产外销瓷的重要窑口之一。

　　长沙窑的瓷器不仅打破了唐代以前单色青釉"一统天下"的局面，开创了一条崭新的发展之路，还是中国釉下彩绘的历史上的里程碑，为之后的彩瓷发展奠定了基础，是我国彩瓷工艺的瑰宝。

器灵档案

姓名: 青釉褐彩"春水春池满"诗文壶。

年龄: 1200多岁。

籍贯: 湖南。

身份: 壶灵。

身高: 1.58米。

特点: 说话自带长沙口音,张口就是打油诗。

性格: 豪放直爽。

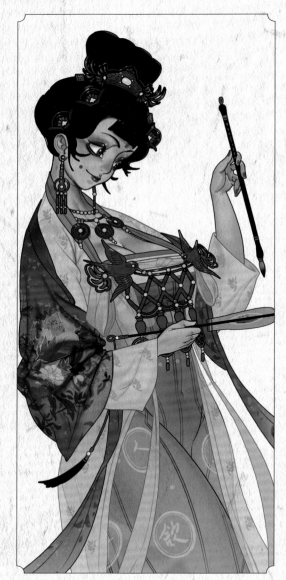

设计过程

角色标签

草图构思

　　青釉褐彩"春水春池满"诗文壶的器灵形象灵感来源于一个介绍该诗文壶的小剧场,剧中人有着趣味十足的长沙口音、豪放爽朗的性格、出口成章的嘴皮子功夫等,文物讲述人比喻青釉褐彩"春水春池满"诗文壶就像一位"湘妹子"。我带着这些信息去想象壶的器灵,一个性格爽朗、外表可爱、持地道长沙口音、念着一首首打油诗的"湘妹子"形象便浮现在脑海中。

　　我首先将设计重点集中在器灵的头部和胸部,在配色方面延续了文物的黄色色调并加以丰富,然后围绕着自信大方的气质对器灵的神情和姿势进行设计,从而让画面整体节奏舒展开来。

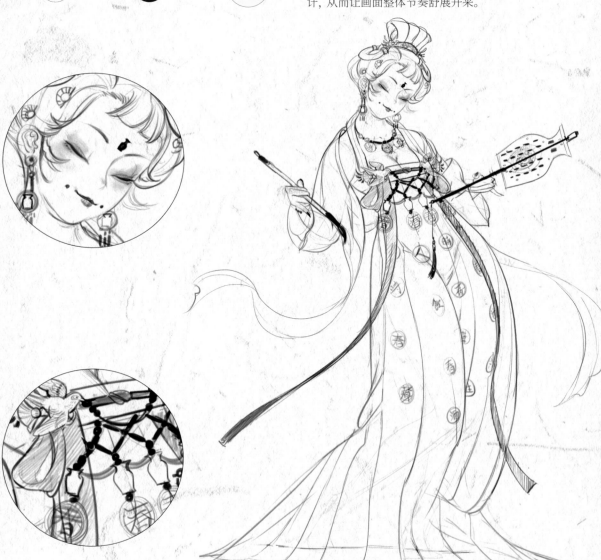

细节设定

青釉褐彩诗文壶的设计元素比较简约，主要有外形、配色、材质和标志性的五言诗。然而仅从文物外形入手去设计器灵是比较困难的，所以我还从唐朝、长沙、诗文等角度去寻找与壶外形有关联的元素。

外形

从唐朝的角度入手，我将壶的脖颈转化为与其外轮廓相似的唐代发髻，将圆润的瓶身转化为唐代时较为流行的微胖体形，将壶整体的形状转化为齐胸襦裙和诗文扇子。

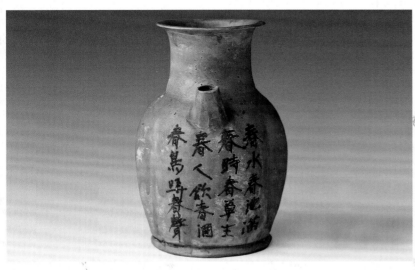

服装

虽然文物上并没有装饰性纹样，但为了提升器灵人形的丰富度和观赏性，我在器灵的服装上增加了同为长沙窑制品的其他物件的纹样，并对衣服的材质做了处理。将其他长沙窑制品的花鸟纹样转化为配饰，配饰的重色金属材质能呼应和衔接重色的发色，配饰的点、线能丰富整体的面，并成为该器灵人形设计的精彩点。浅色的纱材质能很好地强化层次对比和明暗节奏，在保持整体简洁的同时还耐看。

五言诗

关于壶上的五言诗，我认为这首五言诗有趣的点在于每句开头都是"春"字，因此我改变了五言诗在文物上较为单一的层次，将"春"字单独提炼出来并转化为配饰，将其余字词按照顺序依次转化到襦裙裙面上。

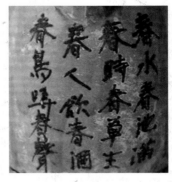

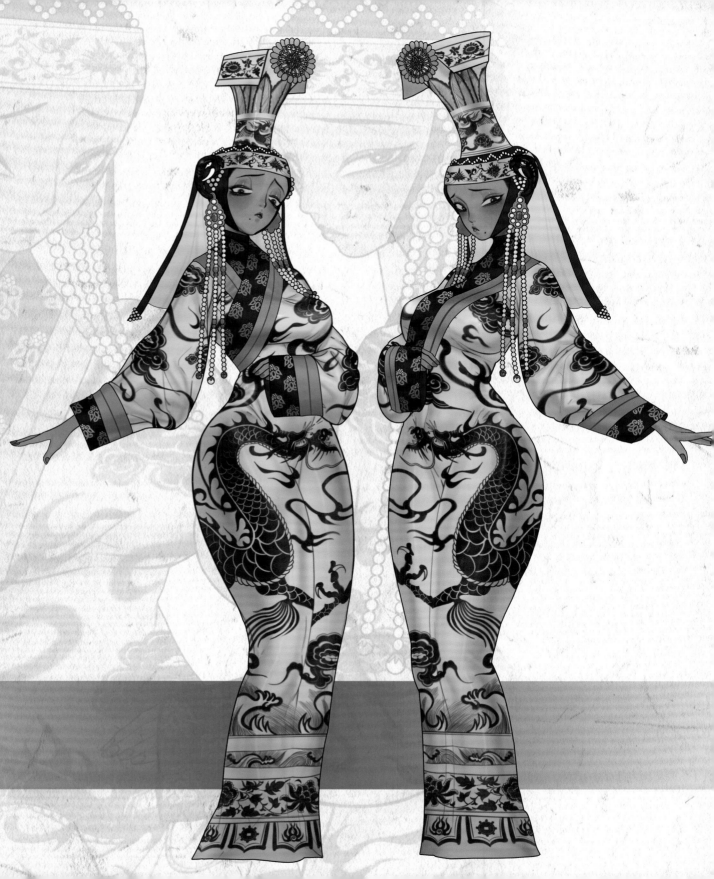

家藏
国宝
National
Treasure

『虽处异乡，但愿乡里百姓阖家清吉，子女平安。』

至正型元青花龙纹大瓶

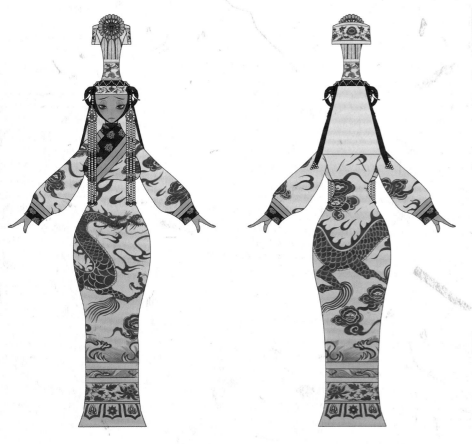

国宝档案

年代： 至正十一年（1351年）。

级别： 至正型元青花的"标准器"。

收藏地： 大英博物馆。

件数： 一对。

尺寸： 高63.6厘米，宽22厘米。

材质： 陶瓷。

文物历史

⊙ 20世纪20年代，旅英华裔古玩商吴赉熙带着一对原供奉于北京智化寺的青花龙纹大瓶，来到琉璃厂鉴别并打算出售，遗憾的是这对珍贵的文物被当时几乎所有古玩专家认为是赝品瓷而拒之门外。"元代无青花"似乎是当时中国古玩行的共识，这对象耳瓶后来以"两个银元"的价格被英国的古陶瓷收藏家大维德爵士收藏，现收藏于大英博物馆。

文物特征

至正型元青花龙纹大瓶釉面靓丽细腻，瓶身丰润饱满，瓶耳是一对标志性的象鼻。精湛的八种青花瓷纹样布满全身，从上到下分别是缠枝扁菊纹、蕉叶纹、飞凤灵芝纹、缠枝莲纹、四爪云龙纹、海涛纹、缠枝牡丹纹、覆莲杂宝纹。瓶颈有"信州路玉山县顺城乡德教里荆塘社，奉圣弟子张文进，喜舍香炉花瓶一付，祈保合家清吉，子女平安。至正十一年四月良辰谨记。星源祖殿，胡净一元帅打供。"共计六十二字铭文，清晰地记录着至正型元青花龙纹大瓶的来历、目的等重要信息。

文物价值

至正型元青花龙纹大瓶作为至正型元青花的"标准器"，保存完好，品相极佳，身上含有八种纹样和特色象耳。更难能可贵的是，该瓶落款提供了确切制作时间的关键信息，是至今为止全世界最早的带有详细年款铭文的元青花，为中国陶瓷史里程碑刻下一个重要的记号。

器灵档案

姓名： 至正型元青花龙纹大瓶。

年龄： 671岁。

籍贯： 北京。

身份： 女僧。

身高： 1.63米。

特点： 姐妹二人为双胞胎，即使身在异乡，也日夜祈愿念经。

性格： 清心寡欲、冷清孤僻。

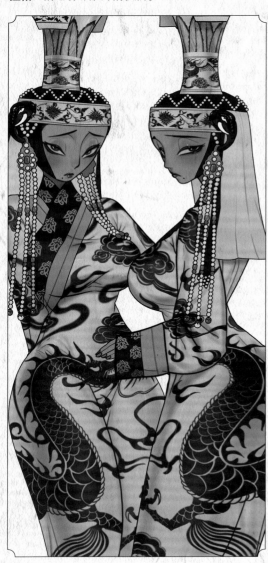

设计过程

角色标签

草图构思

根据至正型元青花龙纹大瓶铭文所记载的信息，该文物供奉于北京信州路玉山县的一所寺庙里，用于祈求阖家清吉、子女平安，因此我根据文物的背景将器灵设定为一对双胞胎女僧，又根据青花瓷的配色和气质将器灵的性格设定为清心寡欲、冷清孤僻。由于这对象耳瓶是元代至正型青花的"标准器"，因此我还参考了元代的服饰和元代贵族女性画像，在器灵的外形特征、元素设计和服装设计上体现元代元素。

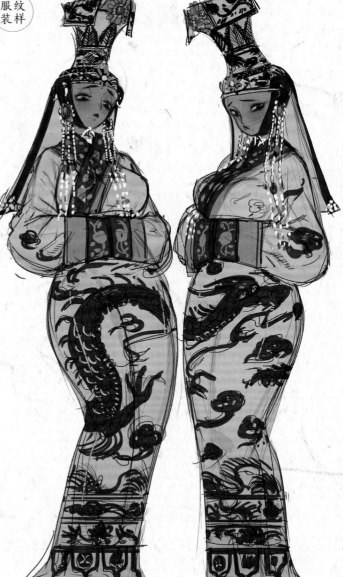

细节设定

身体与脸部

在设计器灵时，首先要解决的难题是如何在器灵身上体现文物的造型，我在查阅元代的资料时，发现元代贵族女性的服饰和至正型元青花龙纹大瓶非常契合。高且长的罟罟冠与文物瓶口和瓶颈的造型契合，器灵较为丰满的身材与文物的瓶身和曲线契合，既能体现元代元素，又能体现文物造型。

其次要解决的难题是如何设计器灵的脸部，我参考了元代贵族女性画像，提炼了其大圆脸、小眼睛、细眉毛、小嘴巴等面部特征，并保留了面部腮红。

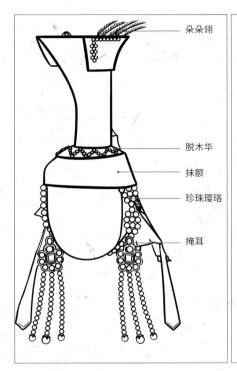

罟罟冠

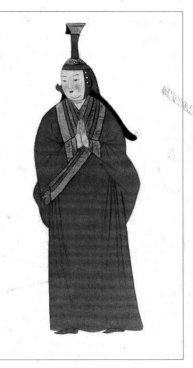

元团衫

朵朵翎

脱木华

抹额

珍珠璎珞

掩耳

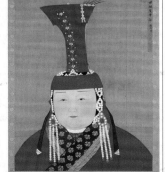

元 刘贯道《皇后察必画像》

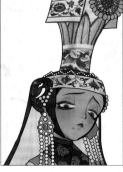

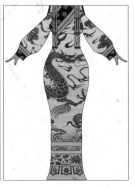

服装

器灵的服饰与文物纹样类似，因而可以将至正型元青花龙纹大瓶从上到下的纹样依次转化在器灵的服装上。

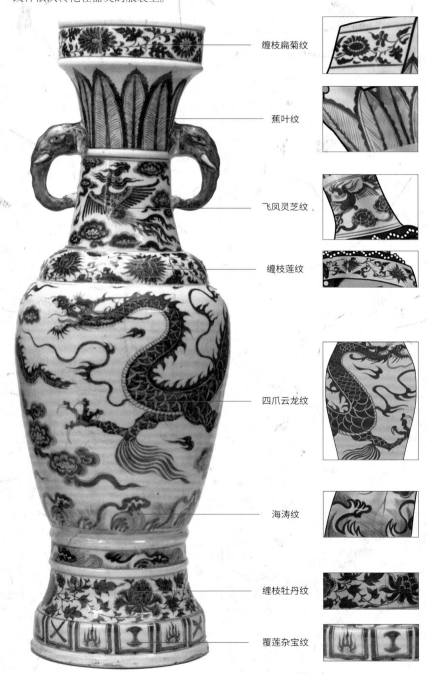

缠枝扁菊纹

蕉叶纹

飞凤灵芝纹

缠枝莲纹

四爪云龙纹

海涛纹

缠枝牡丹纹

覆莲杂宝纹

章 柒

静止之美——石雕与古建筑

国家藏宝
National Treasure

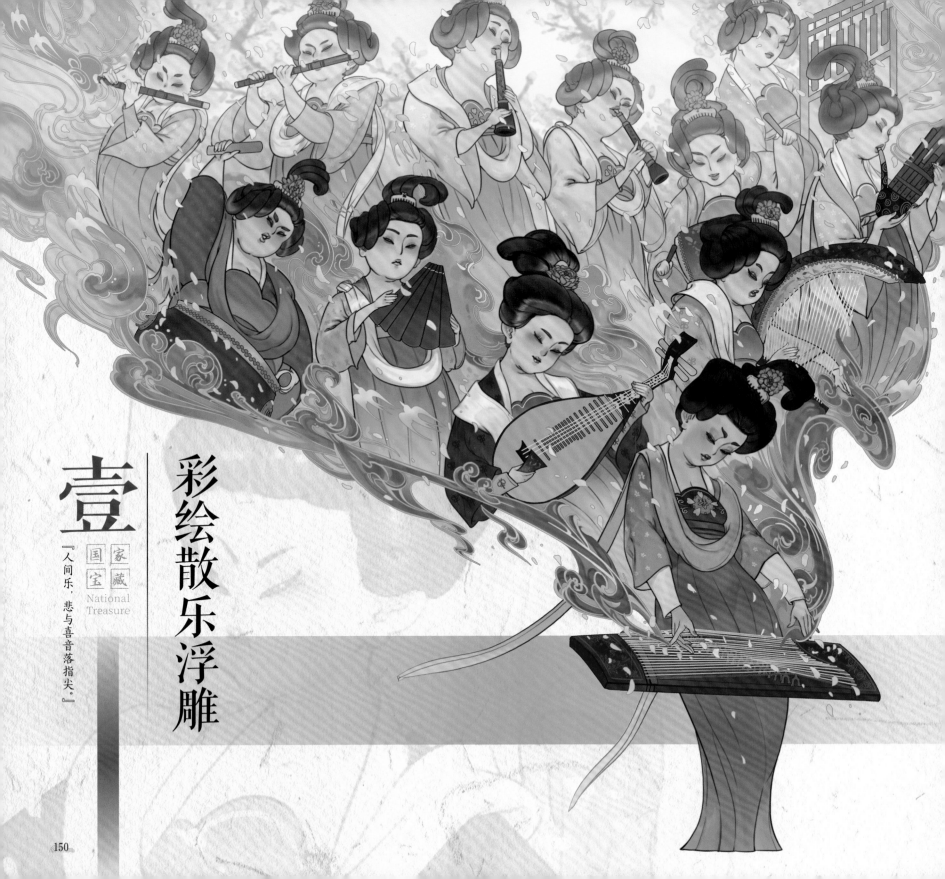

壹

彩绘散乐浮雕

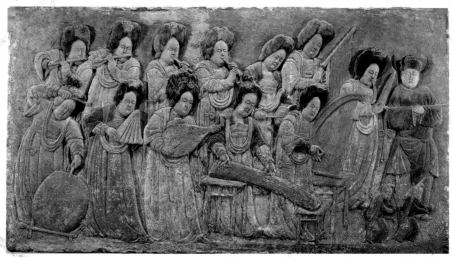

年代： 五代（907—960年）。　**级别：** 河北博物院镇院之宝。

收藏地： 河北博物院。　**件数：** 一件。　**尺寸：** 长136厘米，高82厘米。

材质： 大理石。

文物历史

⊕ 1994年春，河北曲阳王处直墓被盗。1995年，河北省考古工作者对王处直墓进行了清理发掘，彩绘散乐浮雕得以抢救，现珍藏于河北博物院曲阳石雕展厅。

文物特征

彩绘散乐浮雕层次立体，工艺精湛。一位身着男装的女子站立在浮雕的最右边，头戴幞头，身穿圆领长袍，双手交叉于胸前，横握系有双环丝带的短棒，像整个乐队的指挥，右下角有两名头缠布带的男性进行表演和引导。左边十二位女乐伎活灵活现，头梳抱面高髻、椎髻、环髻、双髻，并在髻上插插梳或鲜花，身穿抹胸衣裙，外穿窄袖短襦，披帛反披，腰系绦带，脚穿红色高头履。女乐伎皆面朝右方，微闭双眼，专注地演奏着手中的乐器。乐伎所持乐器为箜篌、筝、四弦曲颈琵琶、拍板、大鼓、笙、方响、答腊鼓、筚篥、横笛等。

文物价值

五代白石彩绘散乐浮雕不仅充分表明五代时期曲阳石雕达到相当高的艺术水平，还真实反映出南北朝以来人们对音乐的喜爱。许多如今少见的乐器被浮雕精细雕刻，为人们研究中国传统音乐史提供了非常珍贵的资料。

器灵档案

姓名： 彩绘散乐浮雕。

年龄： 1100多岁。

籍贯： 河北。

身份： 乐伎。

身高： 1.45米左右。

特点： 虽然没有人知道她们的身世，但在石砖上的一片小天地里，她们依旧在演奏手中的乐器。

性格： 未知。

设计过程

角色标签

草图构思

我在绘制草图阶段遇到的第一个问题是构图，文物的构图相对平整，缺乏动感。我的做法是保持文物中各人物的位置，但要打破原构图形式，将构图重点集中在筝、四弦曲颈琵琶和箜篌等乐器上。为了突出画面重点，我使用了能带给人动感的三角形构图。

遇到的第二个问题是如何丰富画面，文物中除了人物之外并没有其他装饰或背景，画面整体较为扁平、单调。为了丰富画面细节和增强空间感，我加入了流动的祥云和飘落的樱花。将流云作为"有形的线"，将樱花作为"无形的线"，以丰富和引导画面，流云和樱花的寓意也与乐伎的身份定位相契合。

细节设定

由于彩绘散乐浮雕中已经有十分明确的人形，因此设计器灵的重点不在于"增加"，而在于"还原""提炼""区分"。

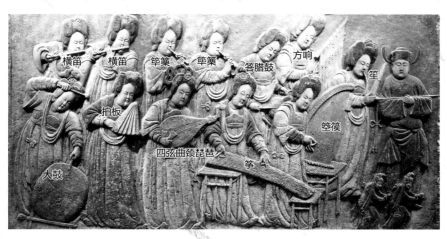

〔还原〕

"还原"主要是指还原人物的发型、身形、服饰、乐器、站位等。彩绘散乐浮雕中的每一位乐伎都身穿抹胸裙，外穿窄袖短襦，披帛反披，腰系绦带，脚穿高头履。位于第一排居中弹奏四弦曲颈琵琶的乐伎是乐团的主要演奏者，其发髻梳法相比其他乐伎更为繁杂。

　　"提炼"主要是指提炼人物的脸部神情，对此，我参考了唐代宫女陶俑的造型，为保持丰腴感和美感，刻意将五官收紧，让脸部呈近似方形的圆形，特别设计发型以增加头发占比，并处理好下巴与脖子之间的关系。

区分

文物中人物的脸部、服装色彩等都非常相似，如果器灵的造型和服装配色完全还原文物，反而会让画面效果大打折扣。因此，我通过改变脸部比例来体现每位乐伎的性格，并在服装配色上打破原本单一的节奏，用不同色相和纯度的颜色来强调画面的重点，丰富画面细节。

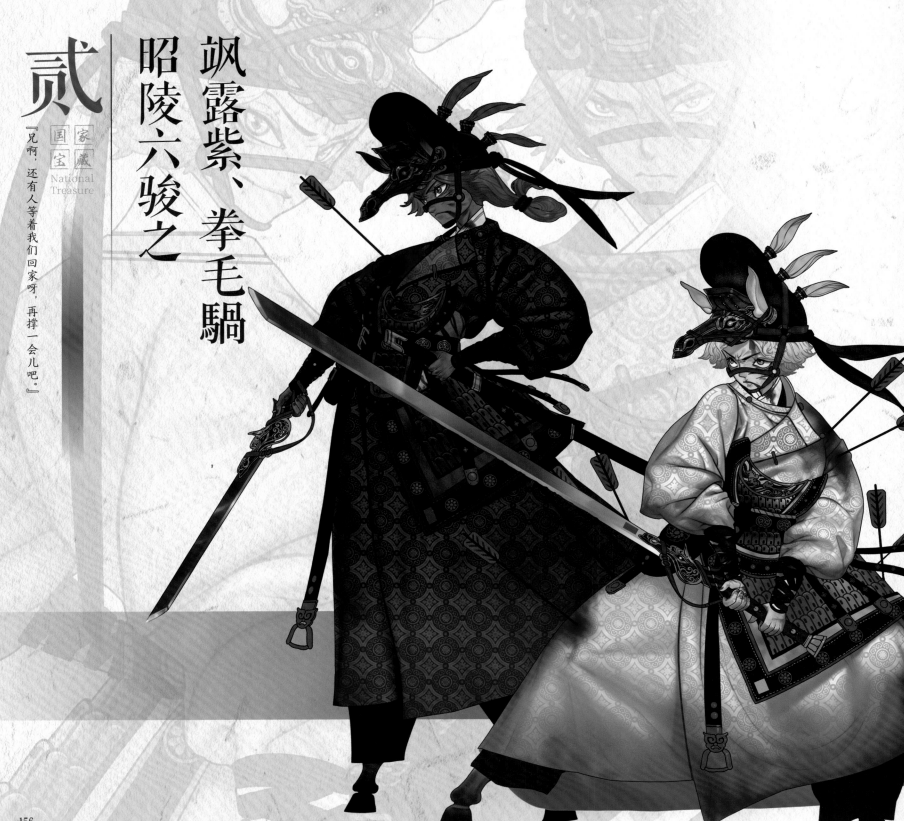

贰

家藏
国宝
National
Treasure

昭陵六骏之

飒露紫、拳毛騧

『兄啊，还有人等着我们回家呀，再撑一会儿吧。』

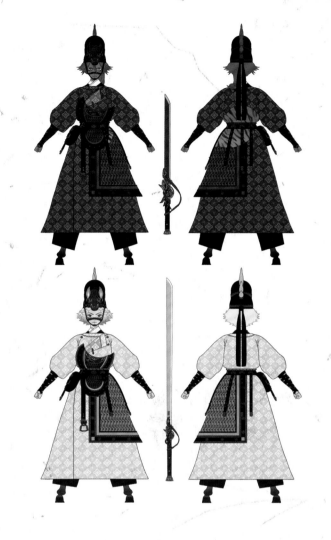

国宝档案

年代：贞观十年（636年）。

级别：国家一级文物，禁止出国（境）展览文物之一。

收藏地：西安碑林博物馆、美国宾夕法尼亚大学博物馆。

件数：总共六件，其中飒露紫和拳毛𬴂流失海外。

尺寸：每块高2.5米，宽3米。　**材质：**青石。

文物历史

- 昭陵六骏是贞观十年（636年）立于唐太宗昭陵北司马门（今陕西省礼泉县）内的六块大型浮雕石刻。

- 1914年，飒露紫和拳毛𬴂两石刻被盗，后又被古董商卢芹斋以12.5万美元盗卖到国外，两石刻因此流失海外，后入藏美国宾夕法尼亚大学博物馆。

- 1961年4月，石刻工艺师谢大德依照照片和拓片复制出了飒露紫和拳毛𬴂，后这两骏连同现有的四骏陈列在西安碑林博物馆的西安石刻艺术室。

- 2010年，中国专家受邀至美国参与修复飒露紫和拳毛𬴂，使其达到了可以全球巡展的基本要求。

文物特征

昭陵六骏共六件，均采用青石雕刻，每件高2.5米，宽3米，是为纪念六匹跟随李世民出生入死的宝马而刻的。六匹宝马分别名为飒露紫、拳毛𬴂、什伐赤、白蹄乌、特勒骠、青骓，这里仅介绍其中的飒露紫与拳毛𬴂。飒露紫原为西面第一骏，是一匹毛色偏紫的黑马，石雕中的飒露紫胸口中了一箭，旁边有战将丘行恭安抚着受伤的它。拳毛𬴂原为西面第二骏，是一匹卷毛黑嘴的黄马，石雕中的拳毛𬴂身前中六箭，背中三箭，正拖着重伤的身躯艰难往前行进。

文物价值

昭陵六骏以写实手法雕刻了意义重大的历史事件，我们仿佛能跟随它们回到大唐，目睹一代天子李世民征战沙场时胯下骏马的英姿，能见证中国历史上大名鼎鼎的唐代的建立，能一探大唐王朝昔日的雄风。由此可见，昭陵六骏是一组集历史、考古、艺术赏析、社会价值于一身的文物精品。

器灵档案

姓名: 飒露紫、拳毛䯄。

年龄: 1386岁。

籍贯: 陕西。

身份: 玄甲精骑。

身高: 1.72米。

特点: 飒露紫——紫燕超跃,骨腾神骏,气詟三川,威凌八阵;拳毛䯄——月精按辔,天驷横行,孤矢载戡,氛埃廓清。

性格: 勇敢、坚强。

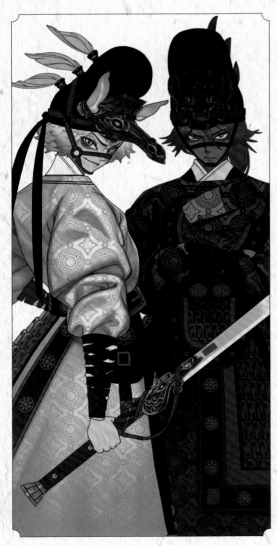

设计过程

角色标签

气质 — 战争 → 勇敢 → 神情血迹

定位 — 坐骑 → 士兵 → 护甲武器

元素 — 马 → 马 → 幞头护甲

草图构思

昭陵六骏其中的四匹虽然留在国内却已是四分五裂的形态,而另外两匹——飒露紫和拳毛䯄虽然较为完整却身处异乡。基于此,我决定为这流失海外的两骏设计器灵。

飒露紫与拳毛䯄在初唐时期跟随李世民征战四方,基于此,我将飒露紫与拳毛䯄的器灵设定为李世民手下血气方刚的少年士兵。器灵的服装设计参考飒露紫旁的战将造型,选用唐代幞头和襕袍衫,用衣服的不同配色和肤色表现两匹马的肤色,用幞头体现文物中的马头造型,用腰部护甲体现文物中的马鞍造型。

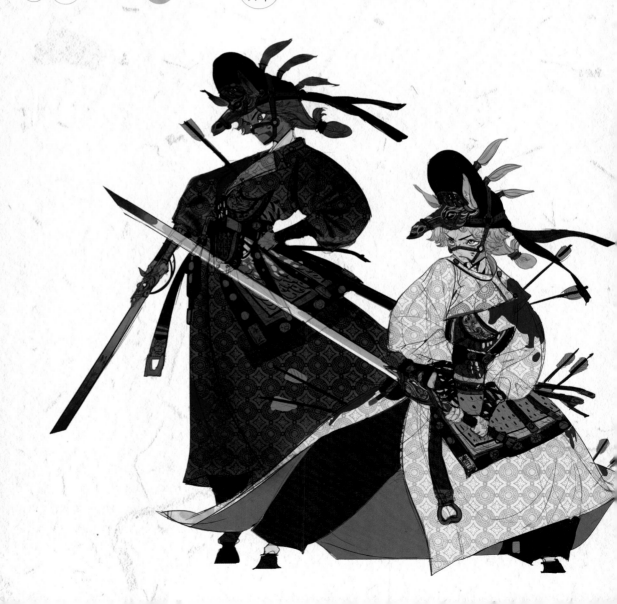

细节设定

文物表面的元素较为简约，可用于设计器灵人形的元素主要有马头、马身、马鞍和马身上的箭，我具体从设计器灵的头部、服装和护甲入手。

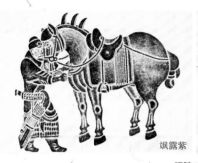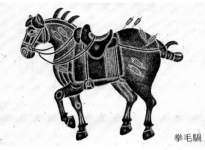

飒露紫　　　　　拳毛䯄

昭陵二骏拓本

头部

由于马头的造型是文物中较为突出的一点，特别是其后颈上的三花（剪马鬃为三辫者，称"三花"），因此我在设计器灵的头部时，在幞头（包裹头部的纱罗软巾）的基础上增加了缰绳、马尾、三花、马耳和马脸，并将马脸转化为帽檐。缰绳既能增强头部整体线条的节奏感，又能将幞头、帽檐和器灵头部紧凑地连接在一起，突出器灵身上的马元素特征。

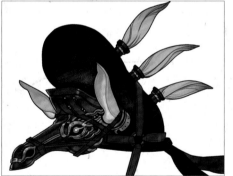

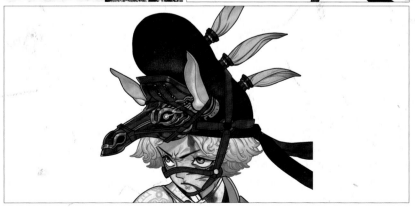

服装

在设计器灵的服装时，我主要提炼了这两匹战马的肤色、鬃毛、身上的箭等元素，其中拳毛䯄周身旋毛呈黄色、马嘴呈黑色、身中九箭，飒露紫周身毛发呈黑紫色、胸中一箭。我将这些特点转化为器灵的肤色、发色、发型、服装颜色及身上的血迹。服装选用的是圆领连珠对凤襕袍，为凸显器灵帅气的形象和打破对称性，我将襕袍领口敞开，并用黑色布条缠绕住前臂衣袖，器灵腰间系有活舌带、飘带等。

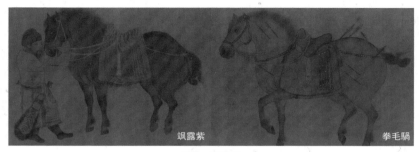

飒露紫　　　　　拳毛䯄

昭陵二骏图画

护甲

在设计器灵身上的护甲时，我将马背上的鞍座转化为形状相似的护甲，将五条鞘绳和马镫转化为皮带，将马鞍下的挂布转化为裙甲。

我没有将飒露紫旁边的战将加入设计中，这是因为要重点突出和表现两匹骏马，战将仅作为服装设计参考。为保留文物的特点，器灵身上的护甲参考的就是战将身上的柳叶形札甲。

三花
鞍座
马镫
挂布
鞘绳
柳叶形札甲

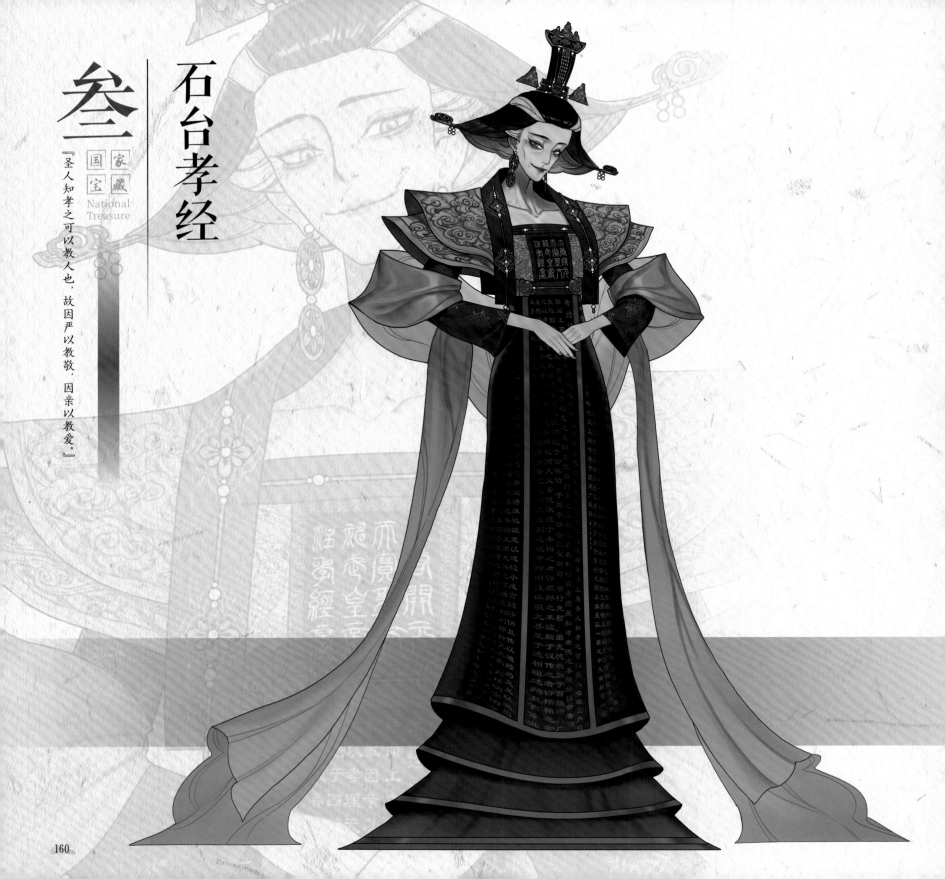

叁

家藏
国宝
National
Treasure

石台孝经

『圣人知孝之可以教人也，故因严以教敬，因亲以教爱。』

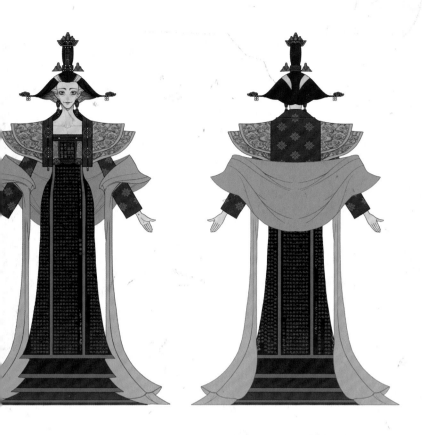

（喜）

（怒）

（哀）

（惧）

国宝档案

年代： 天宝四年（745年）。

级别： 国家一级文物，被称为"西安碑林第一碑"。

收藏地： 西安碑林博物馆。

件数： 一座。

尺寸： 由四块高590厘米、宽120厘米的长方形五石结体而成。

材质： 青石。

文物历史

713年，唐玄宗宣布以"孝"治天下。744年，唐玄宗诏令天下家藏《孝经》一部，次年又亲自书写《孝经》并刻碑以示天下。

文物特征

《石台孝经》现藏于西安碑林博物馆的中心小亭内，亭上的匾额是林则徐所题"碑林"二字。《石台孝经》分为碑首、碑身、碑座三个部分，整碑精致典雅、端庄大气。碑首顶上立着中间偏高四周偏低的大山，整个碑首的华盖被灵芝云纹双层花冠簇拥着。华盖下有一醒目的碑额刻有"大唐开元天宝圣文神武皇帝注孝经台"共计十六字秦小篆，且碑额两边饰有身姿苍劲的龙雕。碑身由四块巨大的青石相合而成，碑身正文是唐玄宗李隆基亲笔抄录的《孝经》。碑座则由三层石台组成，这也是《石台孝经》"石台"二字的由来。

文物价值

在西安碑林博物馆中，收藏着许多举世闻名的石碑，一座座石碑屹立千年，像高大坚韧的古树，雕刻着的文字犹如茂盛的绿叶，聚在一起荫庇后人。而《石台孝经》与碑亭作为西安碑林博物馆的"名片"是有一定道理的，其中碑文内容是孔子所撰的《孝经》，由唐玄宗以隶书抄写，由唐肃宗题写碑额。石碑不仅阐述了唐玄宗以"孝"治天下的思想，还保存了当时两位皇帝的隶书、行书、秦小篆、唐楷四种书法。

器灵档案

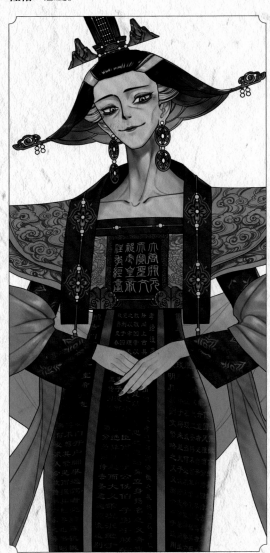

姓名: 石台孝经。

年龄: 1277岁。

籍贯: 陕西。

身份: 碑灵后。

身高: 1.75米。

特点: 在西安碑林里宣扬《孝经》,向世人宣扬"孝"的美德。

性格: 慈爱。

设计过程

角色标签

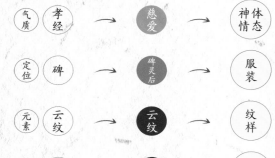

气质 孝经	→ 慈爱 →	神体情态
定位 碑	→ 碑灵后 →	服装
元素 云纹	→ 云纹 →	纹样
元素 孝经	→ 文字 →	图案

草图构思

《石台孝经》给我的第一感觉是庄重,碑上刻录的《孝经》让人联想到母亲,所以我将该文物的器灵定位为像《孝经》一样温柔而具有强大力量的母后,散发着慈爱的气质。

该器灵的设计难点主要是如何对碑林的元素进行转化,元素中的重点是雕刻着灵芝云纹的碑头和刻录着文字的碑身。我采取的方法是按照文物的结构进行转化。配色主要由华盖的黄灰色、青石的黑色、象征着皇室的黄色和象征着"林"的绿色组成。为表现器灵的慈爱气质,整体配色要比较柔和,纯度和明暗对比不能太强烈。

细节设定

头部

　　器灵发型的上半部分参考了石碑的整体造型，碑顶上有四座像山一样的石雕，我将华盖转化为了器灵发型顶部的配饰，将碑身整体转化为竖起来的头发，将碑身上的文字转化为呈下垂状的链子，将固定石碑的铁架转化为固定头发的链条。

　　石碑上雕刻的《孝经》体现了以"孝"治天下的思想，展现出一种温柔而强大的能量，因此我在刻画器灵的脸部时，也是围绕着让其兼具温柔与坚韧的气质来进行设计的。具体来讲，通过较为瘦长的脸型、微微凸出的眉弓和颧骨、稍尖的下巴、稍长的眼睛和稍高的鼻梁来表现其坚韧的气质，通过脸上的皱纹、淡淡的妆容和慈爱的神情来表现其温柔的气质。

碑顶

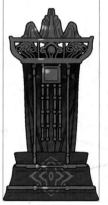

石碑

发饰

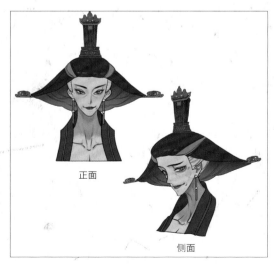

正面

侧面

垫肩和前胸

　　垫肩的灵感来源于碑头上刻有灵芝云纹的华盖，我在查阅了一些关于母后服饰的历史资料后发现，和其他朝代"以削肩为美"不同，盛唐时有一种长袖外加短袖的打扮，其气场十足的造型与华盖十分契合。垫肩的轮廓和图中碑首的轮廓相似，且碑首上的灵芝云纹可直接转化为垫肩上的花纹。碑首由华盖、龙雕和中间刻有文字的碑额构成，龙雕和碑额是碑首中心较为突出的部分，我将其转化在器灵胸前作为核心部分。

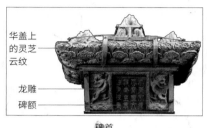

华盖上的灵芝云纹

龙雕

碑额

碑首

长裙

　　碑身由四块青石组成，我将碑身转化为器灵的长裙，将碑身上的文字转化为裙面图案。由于文字本身的排版和结构已经比较丰富了，而且长裙与碑身非常契合，因此没有对碑身做太多改动。碑台由象征着大地的三层石台组成，我将其转化为了长裙的三层裙摆。

碑身

碑台

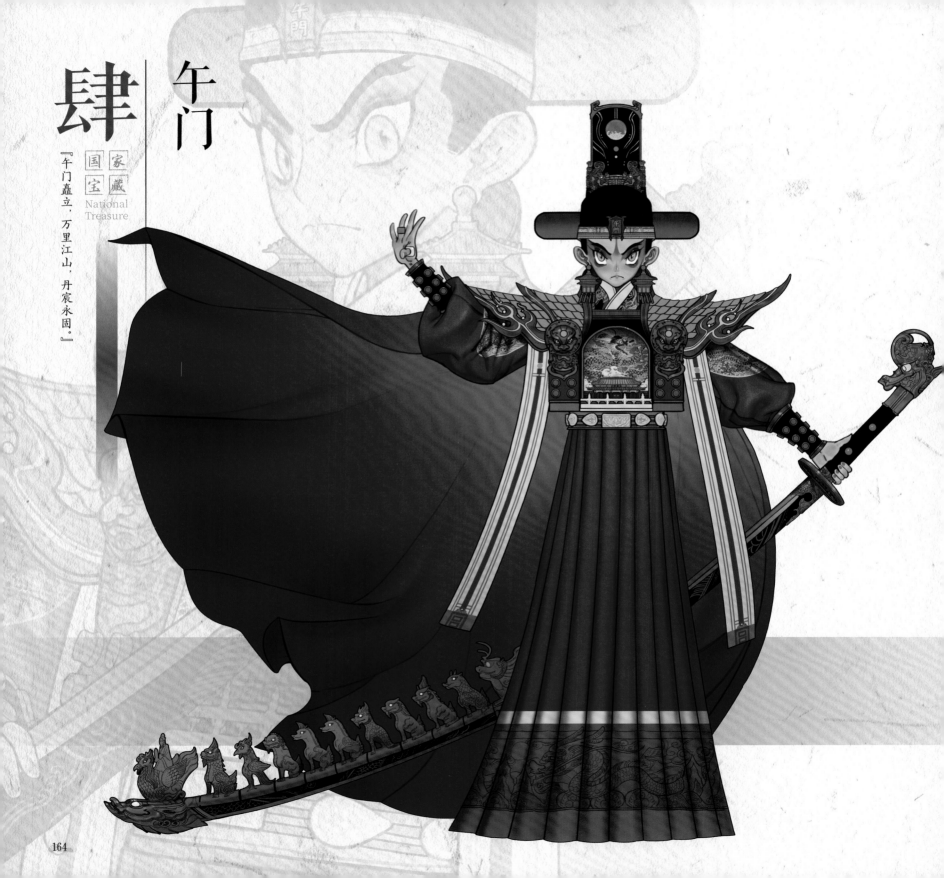

家藏
国宝
National
Treasure

『午门�矗立，万里江山，丹宸永固。』

国宝档案

年代： 建成于明永乐十八年（1420年）。

级别： 国家一级文物。

收藏地： 北京故宫博物院。

件数： 一座。

尺寸： 上下两部分，下为墩台，高12米，墩台上正中门楼一座，面阔9间，60.05米，进深5间，25米。

材质： 砖瓦。

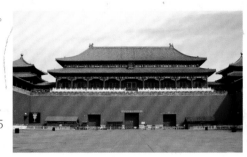

文物历史

⊙ 午门建成于明永乐十八年（1420年）。清顺治四年（1647年）重修午门，至乾嘉年间又屡有修饰，但对建筑形制未有大改动。

⊙ 嘉庆六年（1801年）再修午门。

⊙ 1912年午门外檐油饰彩画重绘，其后午门曾为古物陈列所占用。

⊙ 1917年午门正楼及东、西雁翅楼辟为历史博物馆筹备处陈列室。

⊙ 中华人民共和国成立以后，分别于1954年、1962年、1973年对午门进行过几次加固维修，但对建筑形制没有大的改动。

文物特征

午门坐落在紫禁城南北轴线的故宫正门处，因居中向阳，位当子午，故名曰"午门"。

午门北面门楼，面阔九间，为重檐黄瓦庑殿顶，蓝色匾额上题金色"午门"二字。午门两侧，有十三间廊庑，形如雁翅，称为"雁翅楼"。在东西雁翅楼南北两端各有一座重檐攒尖顶阙亭，像五座突起的高峰，形若朱雀展翅，故午门又称为"五凤楼"。五凤楼下是标志性的红墙和墩台，墩台两侧设有上下城台马道。午门的门洞似乎内有乾坤，从正面看去门洞只有三个，但是城台两掖处各有一个门洞，分别是左掖门和右掖门，使得从背面看去门洞便有五个，因此便有"明三暗五"的说法。在当时，能从午门正门进入紫禁城者可谓寥寥无几，皇帝可进，皇后与皇帝大婚可进一次，殿试考中状元、榜眼、探花的三人可出一次，因此午门不仅是古代王权的象征，还是当时万千读书人心目中的最高殿堂。

文物价值

从美学价值角度来看，午门是由汉代的门阙演变而成的，其形制则是直接继承南京故宫午门，因此其为研究中国古建筑提供了生动且宝贵的直观性材料。从功能价值角度来看，古代午门承担着出入、举行典礼、陈设仪仗、立诏刑法、防洪、防御等职能，东西的"雁翅楼"还具有眺望、警戒、防御的功能。现今午门还备用来布置展览、景点参观等实用价值。从历史价值角度来看，午门是被誉为世界五大宫之首的北京故宫的正门，是经历中国古代、近代、现代的"历史见证人"，午门早已天下闻名，其文物价值不可估量。

器灵档案

姓名： 午门。

年龄： 602岁。

籍贯： 北京。

身份： 午门守护神。

身高： 1.75米。

特点： 嗓门大、中气足，一身红袍，长刀上雕刻着守护神兽。

性格： 严肃、威严气盛。

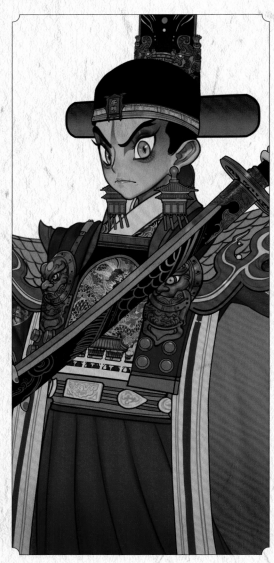

设计过程

角色标签

气质 皇帝 → 威严 → 神情体态

定位 午门 → 门神 → 披风长刀

元素 建筑 → 结构 → 装饰

草图构思

午门给我的第一印象是威严、令人生畏，于是我将午门的器灵设计为一个严肃又英气的少年。

设计午门的器灵主要围绕转化午门的建筑元素来进行。午门建成于明朝，明朝的服饰结构与午门这一建筑元素较为契合，基于此，我将明朝服饰作为设计的出发点。为体现器灵的"午门守护神"身份，我还参考了锦衣卫的服饰，后来觉得气势不够便又添加了长长的披风和长长的刀（参考明代的单刀）。

服装大体遵循午门建筑的结构，头部配饰参考了门楼和阙亭角楼，肩部装饰参考了重檐黄瓦，胸口装饰参考了正门，胸两侧垂下来的带子参考了柱子，腰部配饰参考了护栏，下摆参考了红墙和石雕，刀的造型参考了屋檐。

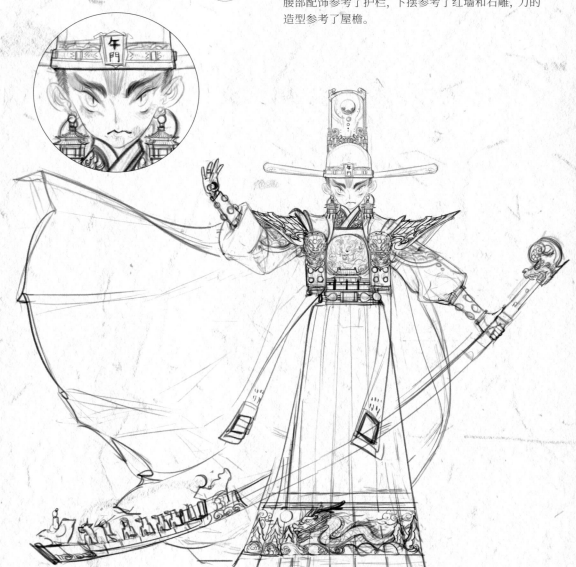

细节设定

器灵头部的设计重点是帽子和妆容。帽子的款式参考明朝官帽，并且在认真比对资料后修改草图阶段的帽子带有两个翅膀的款式。帽正由门牌转化而来，帽子上沿由屋檐转化而来。关于帽正（缀在帽子中间的一块玉，需要用其对准鼻尖，故称为"帽正"），我在查阅资料时发现明朝的官帽其实没有帽正，它是清朝人员在画明朝官员像时另加上去的。我之所以保留帽正是因为午门经历了明清时期，如果没有帽正就仅代表明代，加上帽正既能突出该设计的精彩点和主题，又能体现午门历经明清两代的历史感。

妆容的出发点是表现英气、威严、令人敬畏的气质，而眼睛通常是最能展现人物气质的部位，因此我设计了带有少年感的吊眼眼型，并参考了京剧里面的妆容去表现午门器灵的威严。

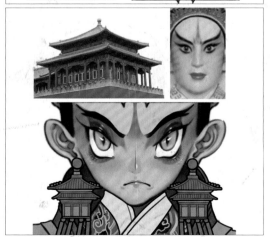

在设计午门器灵时，我个人最喜欢的就是这把长长的雕琢着神兽、尽显大胆与霸气的重檐刀，其设计灵感来源于午门屋顶上的重檐。重檐的弯曲度让人联想到刀，因此我提炼了重檐的曲线和重檐上的神兽，用刀的曲线去体现重檐的曲线，用刀上的神兽结构去还原午门重檐上的结构。

重檐上的神兽有骑凤仙人、龙、凤、狮子、天马、海马、狎鱼、狻猊、獬豸、斗牛、行什，此外重檐上还有套兽、垂兽和鸱吻。其中行什只有太和殿才有，午门重檐上没有行什。神兽的排列结构大大增加了重檐刀的设计感和厚重感，且神兽和重檐刀（武器）的寓意与午门器灵的"午门守护神"身份是相契合的。

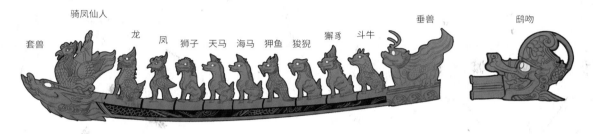

骑凤仙人　套兽　龙　凤　狮子　天马　海马　狎鱼　狻猊　獬豸　斗牛　垂兽　鸱吻

胸口处的服装的灵感来源于走进午门正门时所看到的景象，透过门洞可以看见被框住的太和殿，太和殿后面浮现着象征天命之子的龙。

胸口处的服装由胸甲和内层的衣服组成，首先胸甲的设计灵感来源于午门的门，门具有防御作用，我由此联想到胸甲。胸甲上固定披风的椒图铺首（午门上的椒图铺首没有衔环）和门钉参考了午门正门。穿过胸甲的是内层的衣服，胸甲里面的外边缘其实是午门门洞的外边缘。胸前图案参考了明代龙袍，这块织物也称补子，补子下面是太和殿，太和殿下面的腰带参考了故宫的护栏，这些设计整体对应着午门的正门景象。

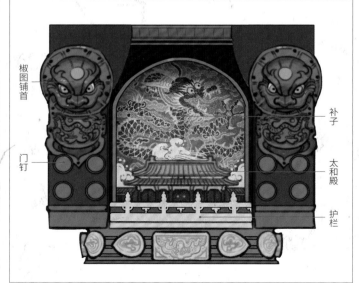

椒图铺首　　　补子

门钉　　　太和殿

护栏

National
Treasure

非常感谢您拿起了本书并且耐心地看到了最后，由衷地希望本书能让您觉得有趣和受到触动！

本书创作于我的大学本科阶段，我对人生第一本书倾注了非常多的期待，期盼能够像王希孟那样，在饱含热情的年纪里创作出最好的作品，把握好这一难得的出书契机。为全身心投入本书的创作，我放下了一切繁杂的事务，然而创作并没有想象中那么顺利。在内容创作期间，我有因为心里急躁、经验不足等问题而出现进度缓慢、作品不尽如人意的情况，慢慢适应之后才渐入佳境。虽然创作过程中大部分时间都是痛苦的，但是这种痛苦也催生出了许多质量高于平时的作品，其中不乏令我十分满意的。如今回望走过的路，我已不知不觉登上了比上大学前所预想的还要高的山峰，那些沉重的苦闷也便随风而去了。

────────── 创作心得分享 ──────────

我在自学角色设计时，通常采用类比的思维方式，即用熟悉的事物去理解较为陌生的事物，从而得到一种共通性的设计手法。在理解设计手法时，我联想到了语文中的修辞手法，设计手法用图形进行表达，修辞手法用文字进行表达，两种手法在某种程度上其实是共通的。例如，文字的音韵节奏美与图形的结构造型美、排比手法与元素重复、夸张手法与夸张设计、意象与视觉隐喻等，其中较为明显的是拟人手法与拟人化设计。在提炼文物的设计元素时，我发现中国古人的设计理念非常讲究"意象"，古人往往会将祝福、寓意、警示等以图形图案和纹样的形式来表示和传达，拥有相似理念的还有诗词歌赋里的意象、古建筑的特殊构造等，所以要设计出具有中国设计理念特色的人物角色，需要从这些"意象"身上找灵感，这也是我在创作本书时长期探索的课题。具体来讲，我主要从气质、定位、元素这三个方向来设计人物角色。

气质：人物角色的基调。我认为艺术作品能吸引人，最重要的原因是"气质能营造出令人沉浸的氛围"，而如何从文物中提炼气质和表达气质是本书所探讨的课题之一。在进行拟人化设计时，要实现将物的气质（广义）转化为人的气质（狭义），可以先从视觉感官和背后的文化属性中进行提炼，然后通过角色的性格、神情、体态等进行表现。文物表面的视觉元素通常自带某种气质，文物背后的历史则会加强该气质的"浓郁度"。

定位：人物角色的属性。要想回答设计一个什么角色的问题，首先要考虑的往往是角色的定位。定位即界定角色的属性范围，特别是在商业性的角色原画设计中，人物角色更多时候充当的是一个"产品"，需要有明确的类型、社会属性、功能等，所以我们在设计时常常会遇到界定角色的身份、地位、职业、功能等的问题。如果对要设计一个什么角色没有头绪或者缺乏灵感，不妨试试先给出角色的定位，然后在有限的空间里去发挥无限的想象力。

元素：人物角色的构成。设计一个人物角色需要用"元素"来传达信息，其设计手法为对元素进行提炼、转化和表达。元素就像语文中的意象，在修辞手法的作用下能传达出特定的感情和主题。同理，当我们在设计人物角色时，利用好设计手法将元素转化为人物角色设计的亮点，传达出某种情感、主题或功能信息。

对元素进行提炼是我在设计过程中遇到的重难点，简单来说，提炼就是对事物进行观察、分析，并抓住其中的重点、特征和本质。举一个简单的例子：如果让一个人画一个杯子，可能这个人一个下午都在画不同的空心圆柱体。但如果让一个设计师去设计一个杯子，他会明白杯子的本质其实是一个能装液体的器皿，从这点出发并结合不同的使用场景（主题），设计师会脱离杯子的固有造型和其他固有标签，设计出不同形状、材质、结构的"杯子"。

值得一提的是，对元素的提炼往往能看出设计师的设计水平，这与设计师的思维能力、经验、个人魅力等有关。好的设计之所以能给人一种"设计感"，通常是因为它有明确的主题、情感和精练的图形语言，且对设计元素进行了高度提炼。然而部分设计师在模仿和学习时，通常只看到了精练的图形，落入"玩图形"的技巧陷阱之中，从而忽略了其背后对元素的高度提炼和转化过程，以及该过程是如何服务主题、传达信息的。不可否认，掌握了"玩图形"的技巧确实能碰巧设计出许多新颖的图形，且设计也确实是一门用图形说话的艺术，但技巧最终都需要服务于情感表达和信息传递。